V. 2504. Contes.
9

22146

TRAITÉ D'ARCHITECTURE PRATIQUE,

Concernant la maniere de bâtir solidement, avec les observations néceſſaires ſur le choix des matériaux, leurs qualités & leur emploi, ſuivant leur prix fixé à Paris & autres endroits, d'après un Tableau de comparaiſon, le ſalaire des Ouvriers, &c. &c.

Ouvrage néceſſaire aux Architectes, Experts & Entrepreneurs, ainſi qu'aux perſonnes qui deſireroient faire bâtir & conduire elles-mêmes leurs conſtructions :

Par J. F. MONROY, ancien Appareilleur, Inſpecteur & Toiſeur des Bâtimens du Roi.

A PARIS,

Chez { L'Auteur, rue Saint-Antoine, vis-à-vis l'hôtel de Beauvais, N°. 46.
{ Prault, Libraire, Quai de Gêvres.

M. D. CC. LXXXV.
Avec Approbation & Privilege du Roi.

Il n'y aura d'Exemplaires avoués de l'Auteur, que ceux qui feront signés de sa main, comme ci-devant.

A MONSIEUR

LE MARQUIS

DE MONTALEMBERT,

Maréchal des Camps & Armées du Roi, Lieutenant-général des Provinces de Saintonge & Angoumois, Gouverneur de Villeneuve d'Avignon, Membre de la Société Impériale de Pétersbourg, de l'Académie des Sciences.

M ONSIEUR,

Je prends la liberté de vous offrir ce Traité d'Architecture pratique, persuadé que vous vou-

a 2

drez bien l'agréer ; n'ayant pas cru devoir mieux faire que d'expofer cet Ouvrage fous la décoration d'un Nom plus célebre & plus recommandable dans les Sciences & dans les Arts.

J'ai l'honneur d'être avec refpect,

MONSIEUR,

<div style="text-align: right;">
Votre très-humble & très-obéiffant ferviteur.

J. F. MONROY.
</div>

AVERTISSEMENT.

Pour connoître le Toisé, il faut savoir les principes de la Géométrie pratique, démontrée suffisamment en ce Traité pour ce qui concerne le Bâtiment, & sans se surcharger la mémoire des Mathématiques en général, qui exigent une trop longue étude : d'ailleurs, il y a des Auteurs qui en ont amplement traité, & auxquels les Artistes peuvent avoir recours, s'ils desirent d'en avoir une plus ample connoissance.

L'Auteur de ce Traité n'y a développé que tout ce que la pratique & partie de la théorie lui ont appris. Il espere que le Public recevra favorablement ce Traité, qu'il a détaillé en termes analogues à l'Art, pour le rendre plus à la portée de l'Ouvrier.

Ce Traité, utile, tant aux Architectes, qu'En-

AVERTISSEMENT.

trepreneurs & Propriétaires qui conduiront & defireront de faire bâtir, les mettra en état d'apprécier le prix de chaque toife d'ouvrage dans toute l'étendue du Royaume (fur la mefure de Paris), d'après la connoiffance qu'ils prendront dans chaque endroit du prix de l'acquifition des matériaux, nature d'iceux, & valeur des journées d'Ouvriers, la main-d'œuvre & fourniture étant égales par-tout.

Il y eft auffi joint un Tarif particulier d'abréviations pour opérer avec plus de facilité & d'accélération, ainfi que la maniere de calculer toutes natures d'ouvrages fur le même principe, & une abréviation de figures de Géométrie pratique les plus néceffaires en Bâtimens.

Si cet Ouvrage peut plaire au Public, l'Auteur fe propofe, à la fuite, de faire un autre Traité concernant la Menuiferie, Serrurerie, Vitrerie, Marbrerie, Plomberie & Peinture d'impreffion, en un ou plufieurs volumes.

AVERTISSEMENT.

Et de plus encore, à cette suite, de faire un Traité général du Toisé & estimation de de tous les Ouvrages qui composent le Bâtiment, d'après un plan imaginaire où toutes les parties susceptibles de la bâtisse seront réunies, pour faciliter en peu de temps à la connoissance d'iceux, fondée sur ces mêmes principes.

Il n'a pas jugé à propos de parler des servitudes & rapports d'Experts, attendu qu'il y a des loix établies à ce sujet.

P. S. Le lecteur voudra bien observer que les appréciations des prix des matériaux contenus en ce volume ont été faites sur les prix en l'année 1781 (comme est dit ci-après), & qu'ils ont varié depuis ce temps, ainsi qu'ils en sont encore susceptibles, tant

viij *AVERTISSEMENT.*

en augmentation qu'en diminution ; & que pour suppléer à cesdites variations, tant à Paris qu'en Province, l'on aura attention de faire des appréciations particulieres fur chaque nature d'ouvrage, fuivant les détails de ce Traité.

Ce premier volume ne contient que la Maçonnerie, Charpente, Couverture, Brique, Carrelage, Fouille de terre, Glaife, Vuidange, Pavé de Grès, & Blocage ; le toifé felon l'Art & pratique, ainfi qu'il eft obfervé dans les bâtimens du Roi, Ponts & Chauffées, & Fortifications.

INSTRUCTION

INSTRUCTION
ET TRAITÉ
D'ARCHITECTURE-PRATIQUE
SELON L'ART.

HONORAIRES DES ARCHITECTES,

Et Prix fixés des Inspecteurs, Entrepreneurs & autres qui composent le Bâtiment.

ARCHITECTES.

Suivant l'ufage, il est dû à l'Architecte, pour honoraires à la conftruction d'un bâtiment, le fol pour livre du montant des mémoires en réglement, pour fes projets, bienveillance à la conftruction, pour l'exécution d'iceux & réception des ouvrages, lors de la perfection ; c'eft à raifon de cinquante livres par mille, ci. 50 l.

Nota. Ces honoraires paroiffent trop modiques pour les

A

Architectes de mérite & à talens, en considérant les changemens, souvent réitérés de projets, jusqu'à la réception de l'un d'iceux ; il conviendroit de leur accorder six deniers de plus par livre.

INSPECTEURS.

L'Inspecteur est utile pour mettre à exécution les projets, veiller à la construction totale, pour la faire exécuter suivant l'art, en l'absence de l'Architecte, stipuler les intérêts du Propriétaire, en empêchant la fraude des différens Ouvriers, & prendre les attachemens des parties cachées, pour être produites justes lors du toisé.

Il est dû à un bon Inspecteur de théorie & pratique la moitié des honoraires dus à l'Architecte, toutefois qu'il aura cette capacité & probité, afin de ne lui point occasionner les fraudes qu'ils font journellement, lorsque le mérite & les peines ne sont pas récompensés. Un Inspecteur d'un mérite tel qu'on le suppose, fera avec un Aide, suivant la conséquence de la bâtisse, plus que dix hommes ordinaires à cent livres par mois ne feront, la plus grande partie étant sans pratique.

TOISEURS.

Après la perfection totale des travaux, les Entrepreneurs prennent un Toiseur pour faire les mémoires appréciés de leur ouvrage suivant les prix convenus, ou par estimation faite par l'Architecte.

L'on donne pour honoraires à un Toiseur, dix livres par mille du montant des mémoires en réglement, pour sa minute & expédition en ouvrages neufs en fourniture totale, le temps de la vérification y compris : à Paris, l'Entrepreneur le défraie de la nourriture, & à la campagne, il est voituré à la charge de

l'Entrepreneur, nourri, logé, chauffé, éclairé & payé vingt sols par lieue de transport pour son temps oisif.

Dans les menues réparations où il y a plus de détail, il est de la prudence de l'Entrepreneur de satisfaire les peines & soins de son Toiseur, qui ne peut faire ces ouvrages à dix livres du mille; il ne seroit payé exactement que comme Ecrivain.

Dans les ouvrages à façon, il n'est pas juste de ne donner au Toiseur que les mêmes honoraires de ceux en fourniture, il seroit encore plus lésé; à cet effet, c'est d'apprécier le prix des ouvrages comme s'ils étoient en fourniture, pour lors ce même prix de dix livres du mille peut être suffisant.

Il faut que ce Toiseur soit un honnête homme, de bonne conduite, non partial, & bon Praticien, cet art exigeant de grandes réflexions pour opérer juste: il faudroit pour s'en assurer, exiger que sur tous mémoires faits par chaque Toiseur, le nom & la demeure y fussent mis, afin de pouvoir juger son mérite par ses opérations; car il arrive souvent qu'un Toiseur sans pratique induit en erreur l'Entrepreneur ou le Propriétaire, de l'un desquels il fait perdre la confiance, ce qui, pour l'ordinaire, occasionne des procès. Un Entrepreneur non lettré, quoique bon Bâtisseur, croit tout ce que son Toiseur lui dit; le Propriétaire sensible au montant de son mémoire, le fait vérifier par l'Architecte, qui se trouve forcé de faire une grande diminution à laquelle l'Entrepreneur ne veut point acquiescer, s'en rapportant au conseil de son Toiseur, quelquefois sans connoissance: alors il persiste en sa demande & donne à entendre que c'est l'Architecte qui ne lui rend pas justice; de là s'ensuit un procès quelquefois ruineux pour l'Entrepreneur & le Propriétaire: si l'Entrepreneur a tort, après bien des frais faits, il est condamné aux dépens; souvent il a reçu plus qu'il

ne lui est dû, & la plus grande partie ayant été employée en frais, il devient insolvable si sa fortune n'est pas bien appuyée, & le Propriétaire à découvert, est encore, de surplus, obligé de payer ces frais.

C'est donc à ce Toiseur, sans connoissance ou sans pratique, auquel on doit attribuer toutes les fautes commises, insérées dans son mémoire fait avec des usages captieux & sans aucuns principes, qui font naître journellement, non-seulement, comme il est dit ci-devant, des procès ruineux pour le Propriétaire ou pour l'Entrepreneur, mais encore une multiplicité de disgraces pour les Architectes, Experts, Juges de toutes contestations en bâtimens, sur lesquels réjaillissent communément toutes cesdites fautes, qui leur donnent un travail aussi difficile à résoudre qu'incompréhensible.

APPAREILLEURS.

Un bon Appareilleur est un Artiste que l'on doit considérer; c'est de son talent que dépend la solidité du bâtiment & le bien-être de l'Entrepreneur, par sa connoissance pratique des matériaux, & doit être payé, chaque mois, cent cinquante livres, ci.................. 150 l. " s. " d.

TAILLEURS DE PIERRES.

Chaque bon Tailleur de pierres doit être payé, chaque jour, quarante-cinq sols, ci.................. 2 5 "

COMMIS.

Un Commis dans un Bâtiment est censé un bon Artiste Praticien, dont l'objet est

de veiller à la conduite des Ouvriers, faire tant les rôles des journées, qu'exécuter avec attention les plans donnés par l'Architecte, selon l'art, & doit être payé, chaque mois, cent livres, ci. . . . 100 l. " f. " d.

POSEURS.

Un Poseur, quand il possede bien son état, est un Ouvrier encore à considérer dans un bâtiment ; c'est lui qui seconde l'Appareilleur. Il a ordinairement quatre livres chaque journée, & même plus, selon la difficulté de l'ouvrage, ci. . . . 4 " "

Un Contreposeur, chaque jour, est payé deux livres dix sols, ci. 2 10 "

Un bon Maçon, pour faire les plâtres, est payé, chaque jour, deux livres cinq sols, ci. 2 5 "

Un Limosin limosinant, est payé, chaque jour, une livre quinze sols, ci. . . . 1 15 "

Un Manœuvre est payé, chaque jour, une livre cinq sols, ci. 1 5 "

Ces différens prix de Journaliers se paient ainsi à Paris, & varient dans la Province suivant la cherté des vivres ; mais les bons Artistes sont & doivent être payés également par-tout, afin d'exciter leur émulation & éviter les supercheries.

Avis sur ces Prix fixés.

Comme tous les Artistes & Ouvriers ne sont point égaux en talens, & qu'il en est de beaucoup supérieurs

les uns aux autres, il faut, proportionnellement à leur mérite, avant que de les mettre en œuvre, convenir de leurs honoraires & prix, afin qu'ils n'aient pas sujet de contraindre leur paiement au-dessus de leur capacité.

MAÇONNERIE.

Choix des Matériaux.

Le sable de terrein est le meilleur, s'il est net & dépourvu de terrestriété ; & pour s'en assurer, il faut le frotter dans un linge sans qu'il le tache, & qu'il soit rude aux doigts.

Le sable de riviere est bon quand il est fin ; mais il ne faut l'employer que lorsqu'il est sec, afin que la chaux s'y incorpore.

Les eaux.

Il faut observer que toute eau quelconque n'est point bonne pour éteindre la chaux ; celle de mer ne vaut rien, elle seche en œuvre trop facilement, & ne se lie qu'avec peine avec les matériaux : l'eau de mare qui croupit ne vaut rien, étant épaisse d'immondices ; il faut se servir d'eau de riviere, de puits, de fontaine, ou de pluie.

Ces eaux de mer & de mare ne valent rien non plus pour l'emploi du plâtre, elles lui donnent une lenteur à se durcir, & font gercer les enduits.

Il ne faut jamais employer de poussiere dans le plâtre, elle lui ôte tous ses sels & le fait aussi gercer.

Ciment.

Il faut que le ciment soit de tuile concassée, composé de glaise desséchée, & non de ciment fabriqué, comme font la plupart, qui y mêlent de la poussiere qu'ils rougissent avec de la brique, pour mieux tromper ; d'abord, c'est que la brique ne vaut rien, il faut de la tuile & carreaux composés de glaise pour que la chaux s'y incorpore, ce qu'elle ne fait pas avec la brique & la poussiere, qui n'est que terre.

Chaux.

La meilleure chaux, tant à Paris qu'ailleurs, est celle faite avec la pierre la plus dure & bien cuite. Celle préférée à Paris est de Senlis, la Chaussée & Châville ; elle ne double pas à l'extinction comme celle de Melun, mais elle est beaucoup meilleure.

Pour bien éteindre la chaux, il ne faut mettre de l'eau qu'à mesure qu'elle s'échauffe, pour ne la point noyer, mais en mettre suffisamment pour qu'elle ne brûle point, & la raboter pour la broyer.

A l'extinction, il est aisé de s'appercevoir si elle n'est pas bien cuite, par les pierres non cuites que l'on y trouve, qui se nomment biscuits, en termes d'ouvriers, lesquelles l'on met de côté pour en faire déduction au Marchand sur sa livraison.

Meilleure façon d'éteindre la chaux, suivant M. Philibert de Lorme, Architecte, & approuvée après l'expérience faite.

Lorsqu'il est nécessaire d'une grande quantité de chaux pour toutes bâtisses, il faut s'assurer de la bonne cuisson, la déposer à pierre seche dans un trou fait dans

terre, d'une grandeur suffisante, couvrir cette chaux d'environ deux pieds d'épaisseur de sable, sur lequel jeter de l'eau abondamment, remplissant le vuide de la cavité qui aura été observé entre le sable & le sol de la berge, l'eau filtrera à travers ce sable pour s'imbiber dans la chaux au-dessous sans se brûler, réitérant l'eau tant qu'elle s'imbibera ; les pierres s'amortissent, la chaux venant à gonfler fait fendre le sable pour s'exhaler ; il faut remplir cette fente de sable. La chaux éteinte ainsi s'amortit de même que si elle étoit broyée ; cette façon de l'éteindre lui donne une qualité supérieure, conservant tous ses sels, qui ne peuvent s'évaporer.

Tous enduits faits de cette chaux, suivant cette derniere extinction, ne gercent point. C'est de cette façon que l'éteignent les Peintres pour faire les enduits pour peindre à fresque.

La chaux éteinte ainsi se conserve liquide longtemps, facilite à faire le mortier de sable ou ciment sans eau, & la construction est infiniment meilleure.

Plâtre.

Le plâtre à Paris seroit encore bien supérieur à ce qu'il est, s'il n'y avoit de la supercherie par les Plâtriers, d'une part, lesquels souvent péchent par le manque de cuisson qui lui empêche de se consolider vivement, & ce que l'Ouvrier nomme du plâtre lent, joint aussi à ce qu'ils mettent de la terre sur le four, qu'ils mêlent avec ledit plâtre lors de la cuisson, ce qui lui ôte de sa qualité ; & d'autre part, l'Ouvrier y mêle de la poussiere pour l'employer à l'hourdis des murs, aires de planchers, & cloisons hourdées. C'est à toutes ces supercheries qu'il faudroit veiller, pour laisser au plâtre toute la qualité dont il est susceptible.

Mortier de chaux & sable.

Pour faire de bon mortier de chaux & sable, il faut le composer de trois mesures de sable & une de chaux éteinte, ainsi que pour le ciment, si l'on veut faire de bonnes constructions.

Mortier de terre.

Aux différens murs hourdés en terre, il faut faire choix de terre que l'on nomme argille ou terre neuve à four, laquelle est grasse. C'est celle qui se consolide le mieux avec le moilon, & cette construction qui en résulte n'est bonne que lorsqu'elle est faite l'été, où elle fait corps ; car dans l'hiver, elle ne seche point; les pluies continuelles la délaient, & font écrouler la construction. Lorsque ces murs sont ravalés en plâtre, il faut bien dégrader les joints du moilon pour griper le plâtre, sans quoi le ravalement n'existeroit pas long-temps, le plâtre ne faisant point corps avec la terre.

Pierre dure.

Toutes pierres dures, pour être bonnes, doivent être sans fil, moye, ni bouzin ; c'est à quoi tout Architecte ou préposés de sa part doivent veiller.

Le fil, 1°. est un défaut qui se trouve dans la pierre, occasionné par l'affaissement du terrein dans la carriere, qui a pris de la charge par endroits. 2°. Il est encore souvent occasionné par une autre charge ou effort, lorsque les Carriers font tomber un bloc de pierre dans la carriere, après avoir souchevé la masse. 3°. Autre effort par les Voituriers lorsqu'ils déchargent la pierre aux atteliers.

Un Entrepreneur qui a payé au Carrier cette pierre

avec ce défaut, cherche les moyens de ne rien perdre, & fait tailler cette pierre avec tout le ménagement possible pour la mettre en place en son entier ; alors quelle disgrace n'en survient-il pas ? Il arrive que lorsque cette pierre a pris charge sous le fardeau de l'élévation du bâtiment, elle occasionne un affaissement à l'édifice ; il est donc essentiel d'y prendre garde.

L'Entrepreneur raisonnable ne devroit point mettre de pierres semblables en œuvre ; ces défauts ne sont point généraux : si cela arrive à quelques-unes, alors il doit en faire un autre emploi, ne devant pas oublier qu'il lui est accordé pour déchet de pierre un sixieme dans le prix de ses ouvrages, & que s'il n'y avoit aucun événement, où pourroit-il prouver du déchet ?

La moye est une terrasse qui se trouve en délit dans la hauteur de la pierre non consolidée, laquelle se dissout à l'air & à l'humidité.

Le bouzin est de même du tendre qui est conservé par ménage par l'Entrepreneur, pour augmenter la hauteur de la pierre ; ce bouzin n'est qu'une terre non consolidée qui, de même, peu-à-peu se dissout ou se mutile à l'intempérie de l'air, défaut essentiel de construction par la mauvaise qualité de ces matériaux.

Pour faire une bonne construction en pierre, il faut faire attention que toute liaison ne doit être que de la moitié de la hauteur de la pierre, afin d'éviter le porte à faux, & que les harpes ne cassent par un tassement.

EXEMPLE.

Une assise de douze pouces de haut ne doit avoir que six pouces de liaison, ainsi des autres à proportion : la pratique nous démontre qu'il se fait des tassemens presque dans tout édifice, quand les liaisons

dérogent du principe ci-deſſus par excès; lors du taſſement non général, les harpes caſſent, vu le grand porte à faux, n'ayant pas aſſez de force pour y réſiſter.

De même, lorſque l'on conſtruit une jambe étriere, ne donner que la harpe ſuffiſante pour ſe lier avec le moilon, en conſidérant que le moilon fait un taſſement plus conſidérable que la pierre, par la multiplicité des joints, & fait caſſer la harpe de pierre qui ſe trouve en porte à faux quand elle n'eſt point proportionnée comme deſſus, à la hauteur de la pierre, faute qui ſe commet journalement & qu'il faut éviter.

Ne jamais engager un appui de croiſée en pierre ſous les trumeaux, vu le taſſement continuel d'iceux par les deux bouts, lequel caſſe dans le milieu de la croiſée, ce qui eſt aſſez ordinaire.

Pierres Vergelé & Saint-Leu.

Les pierres de Vergelé & de Saint-Leu ſont égales en tout leur contenu ; il peut, de même que la pierre dure, ſe trouver des fils, par les efforts qu'elles reçoivent lorſque les Charretiers les déchargent à l'attelier.

Les liaiſons doivent être ſur le même principe que deſſus.

Il ne faut jamais permettre aux Ouvriers & Entrepreneurs de démaigrir les lits de pierre, ainſi qu'ils le font, à ſix pouces de l'arrête des paremens ; il en ſurvient que ce démaigriſſement fait cavité dans l'épaiſſeur des murs, malgré que les pierres ſoient coulées ou fichées avec mortier ou plâtre ; le fardeau de l'élévation les fait caſſer, vu que le plâtre coulé eſt noyé & ne peut ſe conſolider pour réſiſter à l'affaiſſement. L'Ouvrier dit que ce démaigriſſement eſt fait pour que le mortier ou plâtre faſſe corps avec la pierre, ne

pouvant le faire avec une partie lisse. Cela est vrai, mais non pas un démaigrissement de cette espece; il ne faut faire que des abreuvoirs pour conserver toujours un plain pour appui dans toute l'épaisseur du mur, suivant la figure *A*. : il y aura plus de solidité.

D'ailleurs, lorsque ces lits sont totalement démaigris, le poids de l'élévation n'a d'appui que sur l'arrête des paremens, & excite par la charge à de grandes épaufrures, en termes d'Ouvriers, ou écornures.

Il est essentiel d'avoir un Inspecteur Praticien en partie pour la pierre Saint-Leu, afin de prendre garde qu'il n'en soit employé de lits en paremens; les lits n'étant pas plus durs que les paremens, on s'y trompe, & cette faute, ou mauvaise manœuvre, cause de la disgrace après la construction, les pierres se délitant par la charge & intempérie de l'air.

Observations concernant la bonne construction en pierre.

Lorsque l'on emploie de la pierre dure ou autre, l'Entrepreneur doit avoir soin de la faire poser toujours sur son lit pour plus de solidité, afin qu'elle soit dans le cas de résister sous le poids de l'édifice, se trouvant en même position que la nature l'a formée, & non sujette à s'épaufrer, comme il arrive lorsque les lits sont en parement; l'air & l'humidité la dissout & la délite, n'étant point sur son lit.

De même, de ne la point mettre de lit en joint, fondé sur les tassemens qui se font journellement dans les édifices. Comme il arrive qu'une partie de l'édifice peut tasser, l'autre partie lui résiste : si la partie résistante est de lit en joint, celle fléchissante sur icelle fait déliter la partie résistante par son affaissement.

Le lit de la pierre se connoît par les veines & les coquillages toutes de niveau qui s'y trouvent, & non perpendiculairement.

Le marbre se connoît de même, mais pas si distinctement, vu la variété des différens cailloux & congellations.

L'on peut cependant poser la pierre de lit en joint, dans la hauteur de l'entablement d'un édifice, en la saillie de l'assise supérieure seulement; elle résistera plus long-temps à l'intempérie de l'air, étant moins sujette à se déliter en sa saillie, qui se trouve en parement sous la mouchette pendante.

Cette observation n'est & ne doit pas être générale pour la bonne construction.

Pour empêcher l'écoulement des eaux pluviales en cette saillie, il faut observer la maniere de profiler la moulure supérieure, afin que l'eau ne s'écoule point dans la saillie de la mouchette pendante, ainsi qu'il est démontré ci-après, mais seulement pour faire connoître que la construction sera reconnue bonne, s'il s'en trouvoit quelqu'assises de lit en joint, tant en pierre dure qu'en pierre tendre en cette position.

On a vu des Appareilleurs commettre de grandes fautes à la construction des arrestiers de voûtes, d'arrêtes & arcs de cloître, n'ayant point observé que lorsqu'ils terminent la fermeture d'une de ces voûtes, la clef & arrestiers en douelles sont en délit. L'Appareilleur trace sans observation la retombée sur le lit de dessous, & coupe sur le lit de dessus : comme il y a peu de retombée à cette terminaison de voûte de un, deux & deux pouces & demi, la douelle se trouve en délit, ainsi que cela s'est pratiqué à Paris, à la gallerie à gauche de la face, sur le parterre, aux Tuileries, dont beaucoup sont mutilés par le délit provenant du manque d'attention.

C'est en cette position que les paremens sont & doivent pour lors être regardés pour lits, les douelles & coupes se trouvent en paremens, & la solidité selon l'art.

Il est donc essentiel de faire choix d'un bon Appareilleur, c'est de lui que dépend la bonne construction ; mais aussi, pour exciter & son émulation & ses plus sérieuses attentions, il faut lui donner des appointemens proportionnés à son mérite, & non pas le molester comme font la plupart des Entrepreneurs, qui n'ont d'autre connoissance dans la bâtisse que la maîtrise qu'ils ont achetée.

Autre Observation concernant les saillies d'Architecture, pour éviter que les eaux pluviales ne noircissent les moulures au-dessous du premier membre supérieur.

Pour un entablement, il faut que le profil soit suivant la figure 50, avec jet-eau sous la saillie du carré ou congé triangulaire qui écarte l'eau pluviale, laquelle ne peut remonter ni s'écouler plus loin, son poid la faisant tomber à son à-plomb en cet endroit.

Et de même pour toutes plinthes, suivant les différentes figures 51.

Moilons.

Le moilon doit être sans bouzins, bien gisans ; chaque rang doit être de niveau, avec liaison de hauteur & épaisseur.

Il ne faudroit jamais permettre à un Entrepreneur de tailler son moilon sur son attelier, lorsqu'il en est nécessaire, attendu que quand il a fait choix du plus beau dans son approvisionnement pour le tailler, ce qui reste n'est nullement bon en construction, n'étant que des boules & rebuts qui ne sont plus propres qu'à employer à faire des massifs & non des murs ; c'est ce qui fait qu'où il s'entaille, on voit des tassemens considérables ; conséquemment défaut essentiel. L'En-

trepreneur doit l'acheter tout taillé du Carrier, ou le faire tailler sur la carriere.

Moilon provenant des carrieres à plâtre.

Ce moilon est de peu de valeur en construction; il ne vaut rien à rez-de-chauffée; l'humidité le faisant mutiler à l'intempérie de l'air, il s'écrase facilement sous le fardeau; il résiste mieux en élévation toutes les fois qu'il est ravalé en plâtre pour le mettre à couvert de ladite intempérie : cependant, aux endroits où il n'y en a point d'autres, on est contraint de s'en servir.

Platras.

Les platras des démolitions qui s'emploient aux bâtimens ne doivent être qu'en élévation, ne pouvant être à l'humidité, vu qu'ils salpêtreroient. Ils doivent être posés en liaison de hauteur & épaisseur.

Brique.

Il y a à Paris de trois sortes de brique de huit pouces de long, sur quatre pouces de large, dont de deux sortes, qui viennent de la Bourgogne ; elle est très-dure & émaillée en partie par la nature du terrein ; elle est bonne dans la partie inférieure du rez-de-chauffée pour résister à l'humidité, dont une sorte a deux pouces d'épaisseur, l'autre un pouce. La troisieme sorte est des environs de Paris, bonne à l'intérieur & en sur-élévation. Cette derniere est meilleure pour recevoir les ravalemens en plâtre, n'étant point émaillée & plus spongieuse ; elles doivent être toutes posées en liaisons.

Prix des Matériaux à Paris en l'année 1781.

Savoir;
Pierre dure.

Le pied cube de pierre dure brute des mesures ordinaires vaut vingt sols, ci... 1 l. " f. " d.

Celle d'échantillon en grands morceaux a coûtée trente & quarante sols le pied cube, susceptible de se marchander. Ces morceaux s'emploient pour balcons ou marches de longueur, quand on ne veut point de joint.

Pierre Vergelé.

La pierre de Vergelé se vend au tonneau.

Chaque tonneau contient quatorze pieds cubes, & vaut sur le port à Paris, au bas du Cours-la-Reine. 8 " "
Le charrois de chaque tonneau est payé au Voiturier. 1 12 6
Le toisé & gravé sur le port. " 1 6

Valeur pour chaque tonneau rendu à l'attelier. 9 14 "

La pierre de Vergelé provient des carrieres de Saint-Leu-Taverny, en Picardie; elle arrive à Paris par bateaux; c'est le banc du ciel de ces carrieres que l'on fait tomber, & qui se détache souvent par accident. Sa qualité est maigre

maigre & coquillée ; elle sert ordinairement à faire le revêtement des quais le long des rivieres, les voûtes des ponts & caves, & autres lieux souterrains.

Pour son emploi dans l'eau, il y a du choix à faire, attendu qu'il s'en trouve de très-pleine & grasse, susceptible de se déliter à l'intempérie de l'air & des gelées. La plus coquillée est maigre & est la meilleure ; elle se débite à la scie à dent ; cependant il s'en trouve quelquefois où il faut une scie à grès, comme à la pierre dure, ce qui n'est pas ordinaire, & toutes les fois qu'elle est ainsi, l'Entrepreneur a grand soin de l'employer comme pierre dure ; d'ailleurs elle est aussi bonne.

Pierre de Saint-Leu.

Cette pierre est tendre, mais bonne en élévation par sa légéreté, & se durcit à l'air : elle ne doit être employée en construction que depuis le sol du premier étage, afin que l'humidité ne la mutile pas, étant spongieuse. Il faut avoir attention, lors de la construction, de la mouiller avant que de la couler ou ficher, afin que le plâtre ou mortier ne se desseche & puisse faire corps avec elle, sans quoi ce coulis se réduiroit en poussiere par la sécheresse d'icelle.

Moilon dur des environs de Paris.

Chaque toise cube de moilon brut coûte, rendue aux atteliers de Paris, la somme de quarante-huit livres, ci . . 48 l. " "

Les quatre voies doivent faire la toise cube quand elles sont bien chargées, la plupart des Entrepreneurs le reçoivent ainsi.

Beaucoup ne s'en rapportent pas à la

voie ; ils le font entoiſer à toiſe cube qui leur coûte 3 livres chaque toiſe. Selon eux, ils eſtiment valoir la toiſe cube 51 livres, compris l'entoiſage. Ces 3 liv. ne doivent pas être admiſes, vu l'avantage qu'ils en retirent, en ce qu'ils font eſmiller groſſiérement les paremens, ainſi qu'ils les bouzinent ; beſogne qu'ils auroient eu à faire lors de la conſtruction, pour mémoire, ci............ *mémoire*

En moilon, il n'eſt dû aucun déchet, le Carrier accordant à ce ſujet, lors de l'entoiſage, trois pouces de plus ſur la longueur & la largeur, & ſix pouces ſur la hauteur. Cette bonne meſure eſt pour le bouzinage & équentage, pour le parpaing des murs, pour mémoire, ci... *mémoire.*

Moilon piqué.

Le Carrier vend le moilon piqué au cent, au compte, la ſomme de...... 161. *n* ſ. *n* d.

Neuf cents moilons piqués en moyenne proportionnelle font une toiſe cube.

Les neuf cents, au prix de 16 livres le cent, valent la ſomme de 144 livres payées au Carrier, à déduire ou ſouſtraire la valeur du cube de moilon brut, de 48 livres, reſte pour la valeur de la taille de ces neuf cents moilons 96 liv. c'eſt par conſéquent 10 livres 13 ſols 4 deniers chaque cent accordés au Carrier, pour la plus valeur de la taille ſeulement, ci................ 10 13 4

Chaque cent de moilon piqué ne fait

qu'une toife fuperficielle de paremens, compris déchet pour la fixation des hauteurs, pour mémoire, ci. *mémoire.*

Les Carriers paient aux Piqueurs de moilon 3 livres du cent pour façon, les neuf cents valent 27 livres de taille; ils bénéficient donc fur ces neuf cents de moilon de la fomme de 69 livres, que l'on croiroit être un monopole, mais la démonftration ci-après va prouver le contraire.

Pour avoir de beau moilon fur la carriere, il faut pour le tailler, le triller; alors le furplus devient de peu de valeur, il n'eft bon que pour faire des maffifs; le Carrier le regarde comme du garni, qu'il vend à vil prix & en pure perte pour lui; c'eft ce qui l'oblige de fe dédommager fur le moilon piqué, en le vendant plus cher.

Les Architectes, jufqu'à préfent, n'ont eftimé la plus valeur de la taille du moilon que 6 livres; c'eft une léfion, attendu que ce moilon piqué qu'ils eftiment ne valoir que ce prix de 6 livres la toife fuperficielle, n'eft autre chofe que du moilon efmiller groffiérement enduit en partie de plâtre, avec des faux joints tracés de pierre noire, lefquels fe dégradent par l'humidité & intempérie de l'air, en très-peu de tems, ce qui n'arrive pas au moilon piqué bien fait, tel qu'il eft apprécié ci-deffus.

Moilon efmiller ou *fmiller.*

Le moilon efmiller doit être eftimé à la fomme de 5 livres 6 fols 8 deniers, moitié de celui piqué ci-deffus, ci. . . 5 l. 6 f. 8 d.

Meuliere.

La toife cube de Meuliere, rendue aux atteliers de Paris, vaut 48 livres, ci. . . 48 *a* 4

Moilon provenant des carrieres à plâtre.

La toise cube coûte 36 livres rendue aux atteliers des villages circonvoisins, ci . 36 l. " s. " d.

Plâtras provenans des démolitions.

Chaque toise cube de plâtras coûte à l'Entrepreneur, rendue à son attelier, la somme de 24 livres : savoir ; huit tombereaux, à la toise, à 1 livre le tombereau, d'acquisition au profit du conducteur du bâtiment, valent 8 livres & 16 livres ; pour le transport d'iceux, à 2 livres chaque tombereau, valent ensemble comme dessus. 24 " "

Brique.

Le millier de brique de Bourgogne, de la plus forte, vaut, rendu à l'attelier, 54 livres : savoir ; 50 livres d'acquisition, & 4 livres de voiture pour le transport du port à l'attelier, ci. 54 " "

Le millier de brique provenant des environs de Paris vaut, rendu *idem*, à l'attelier, la somme de. 36 " "

Carreaux de terre cuite à six pans.

Le millier de grands carreaux provenans de Massy coûte, rendu aux atteliers de Paris, la somme de. 30 " "

Le millier de petits carreaux vaut 9 livres 10 sols, ci. 9 10 "

Chaque cent de carreaux d'âtre quarrés, de chacun huit pouces sur huit, vaut.................. 7 l. 10 f. " d.
Chaque cent de carreaux à bandes, de chacun six pouces sur six, vaut. . . 3 12 "
Tous carreaux doivent être posés sur plâtre pur, la poussiere ne faisant point corps avec le plâtre.
Les boisseaux ou pots de terre pour les chausses d'aisances, bien vernissés, de neuf pouces de diametre sur neuf de haut, sont payés, chaque pots 7 f. ci. . " 7 "
Les pots à deux, pour les sieges d'aisances, valent chacun........... " 14 "
Chaque pot à ventouse, de neuf & dix pouces de long, de quatre de diamettre, vaut............... " 3 6
Chaque tuyau de grès pour les conduites, de deux pieds de long & trois pouces de diametre, vaut........ " 10 "

Sable.

La toise cube de sable de terrein, de la meilleure qualité, vaut, rendue aux atteliers, la somme de.......... 24 " "

Ciment.

Le muid de ciment de bonne qualité vaut 20 livres; il est composé de douze septiers ou quarante-huit minots, le septier de douze boisseaux, ci........ 20 " "
C'est chaque boisseau 2 sols 9 deniers ci..................... " 2 9

Chaux vive.

Le muid de chaux vive de la bonne qualité, rendu aux atteliers de Paris, est composé de quarante-huit minots ou quarante-huit pieds cubes, & vaut la somme de. 55 l. 4 f. " d.
Pour l'extinction de chaque muid, la somme de. 4 16 "
La fouille du trou renfermant la chaux éteinte payée à part, suivant sa nature de fouille, ainsi que la construction du bassin pour l'extinction.

Plâtre.

Le muid de plâtre coûte à l'Entrepreneur, rendu à l'attelier. 10 15 6

SAVOIR :

Le muid d'acquisition du Plâtrier vaut. 10 l. " l. "

La voiture ordinaire est de deux muids, qui valent 20 livres, ci. 20 " "

Une journée de Manœuvre à la carriere, de. . . 1 5 "

Gratification au Charretier. " 6 "

Dépense pour les deux muids. 21 11 "

Chaque muid, comme dessus dit, vaut. 10 15

Et contient 36 sacs, c'est à raison de 6 f. le sac.

Mortier d'argille ou terre franche.

Pour mettre à prix ce mortier, il faut apprécier la fouille en cube à 2 livres 5 fols la toife, enfuite la charge & tranfport, fuivant l'éloignement.

REGLES GÉNÉRALES
Pour la bonne conftruction d'un Bâtiment en Maçonnerie.

IL faut faire la fouille des rigoles de fondations toujours de niveau jufques fur un fond folide ; & fi toutes fois il fe trouvoit une portion de terre mouvante d'une profondeur extraordinaire, il ne faut point y affeoir la maçonnerie que fur de bonnes plattes-formes & racineaux, avec décharge de maçonnerie ceintrée au-deffus, fans cela point de folidité.

Il faut obferver que tous murs en fondations foient conftruits en bon mortier de chaux & fable, foit en pierre ou en moilon, ainfi qu'il en fera ordonné par l'Architecte, avec trois pouces d'empattement de chaque côté, plus épais que les murs en élévation, tant de face que de refent, ne parlant point des contre-murs & retombées des voûtes ; la loi le démontre clairement à ce fujet.

Pour la conftruction des murs de face en élévation, il faut les lever avec fruit ordinaire de fix lignes par toife s'ils font en moilon, & d'une ligne par toife s'ils font en pierre, les jauger paralelles, conféquemment en furplomb à l'intérieur, afin de prévenir la pouffée au vuide d'iceux, par les planchers & combles ; la pratique nous l'enfeigne. Tous murs ainfi conftruits reviennent à leur à-plomb lors de la per-

section du bâtiment, quand ils ont pris leur écart & affaissement.

Et pour que l'affaissement d'un bâtiment se fasse également en son contenu, il faut que la bâtisse totale soit toujours menée de niveau dans le pourtour du bâtiment ; la pratique nous le démontre. Lorsqu'un bâtiment est fait en deux temps, il est prouvé que la derniere partie faite entraîne la premiere par un second affaissement, n'ayant pu se faire ensemble lors de la premiere construction.

Il faut construire tous les murs à chaux & sable, en la hauteur du rez-de-chaussée seulement, se consolidant dans l'humidité : il n'est pas bon en élévation que pour des murs de grande épaisseur, qui lui conserve de l'humidité ; mais aux murs de foible épaisseur, il ne fait pas corps, au contraire, il se desseche & devient en poussiere : l'hourdis des murs en élévation est meilleur en plâtre.

Les scellemens des poutres & solives ne doivent être faits en plâtre, ni à chaux & sable, observant qu'ils échauffent presque toutes les portées dans ces murs, leur conservant une humidité : il est de la prudence de l'Architecte de faire garnir tout le pourtour des bois à un pouce d'isolement, en brique maçonnée avec de la terre franche ; l'on évitera ces inconvéniens, & le bois se conservera long-temps.

Construction d'un Puits en pierre ou moilon.

Le mur doit être éparpaigné de son épaisseur égale, depuis le haut jusqu'en bas, observant qu'il y a un tassement continuel occasionné par le ravin de l'eau qui mine le sable sous le rouet, & souvent oblige de draguer sous œuvre pour faire descendre la maçonnerie, afin d'avoir plus de hauteur d'eau. Si ces murs

ne sont d'égale épaisseur, ils ne peuvent descendre au desir, se trouvant retenus par les terres.

Cheminées.

Les tuyaux de cheminées en languettes de plâtre seront pigeonnés à la main de trois pouces d'épaisseur, compris enduit ; il ne doit point y avoir de fantons dans les languettes de face, ne servant qu'à trancher les plâtres & exciter à des crevasses continuelles, par où se communique la fumée dans les appartemens au derriere des lambris, & peut causer l'incendie ; il ne faut que des bouts de fantons dans les costieres seulement pour les lier avec les murs. Ne point mettre de barres de languettes aux manteaux de cheminées, n'étant d'aucune utilité ; les languettes & tablettes ceintrées se soutiennent par elles-mêmes. Jamais fer lisse n'a fait corps avec le plâtre, le manteau est suffisant : ces barres de languettes produisent le même inconvénient que le fanton.

Défauts essentiels à la construction des cheminées d'appartemens, & ce qui les obligent presque toutes à fumer.

C'est que l'on donne ordinairement dix pouces de passage aux tuyaux de cheminés, à la hauteur des tablettes ou gorges, & à l'arrivée des planchers supérieurs. Il faut les construire ainsi qu'il est démontré par la figure B, en profil. Le passage au niveau du plancher haut sera de dix pouces, & de quatorze pouces au niveau de la tablette du manteau ; cet évasement faisant entonnoir, empêche l'approche de la fumée à cette tablette, ne trouvant plus rien qui l'arrête en cette hauteur où elle est plus abondante, passe librement dans la partie supérieure, & produit de l'air qui l'enleve beaucoup plus que ne fait l'ordi-

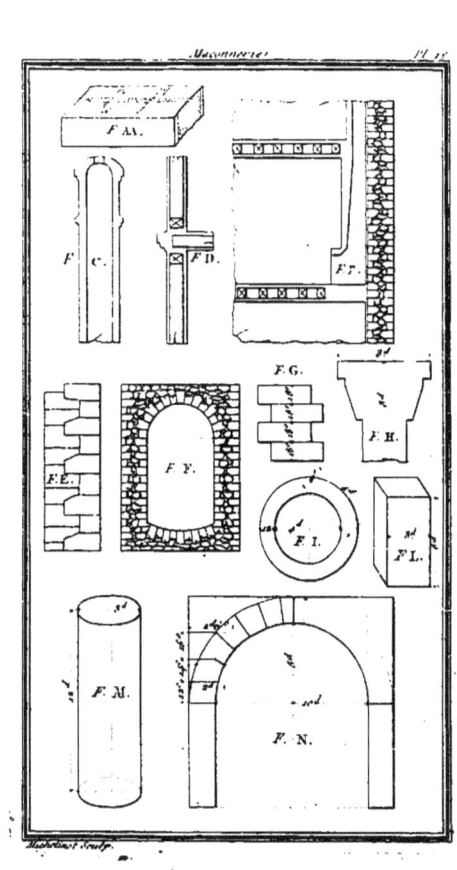

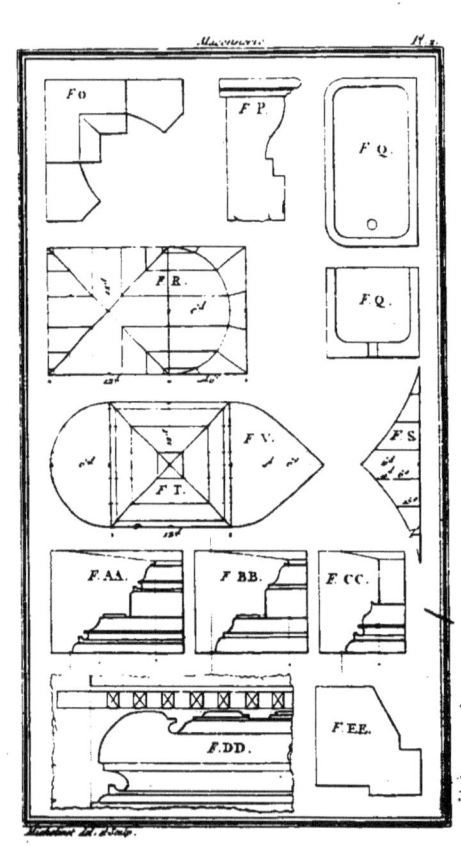

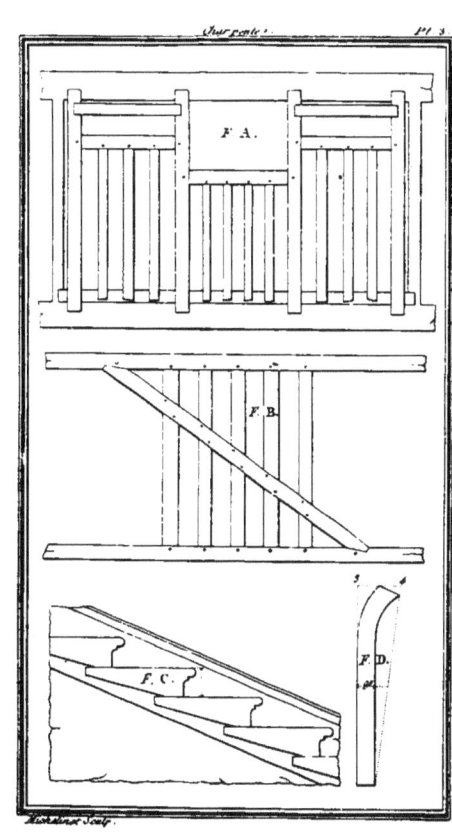

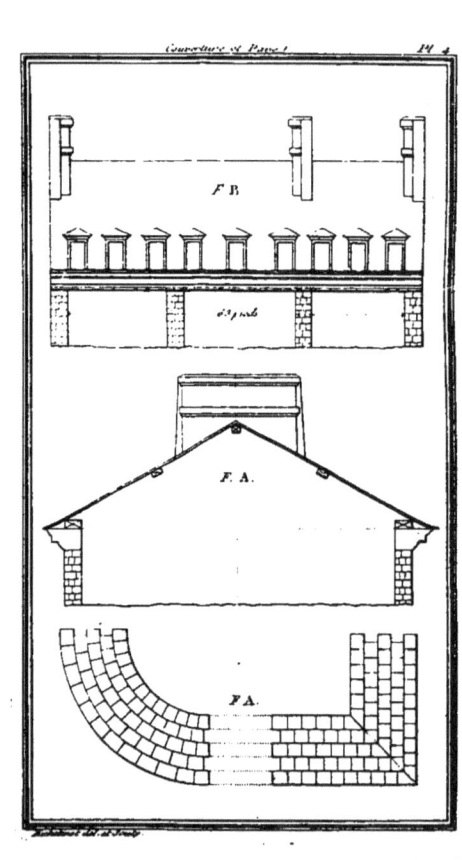

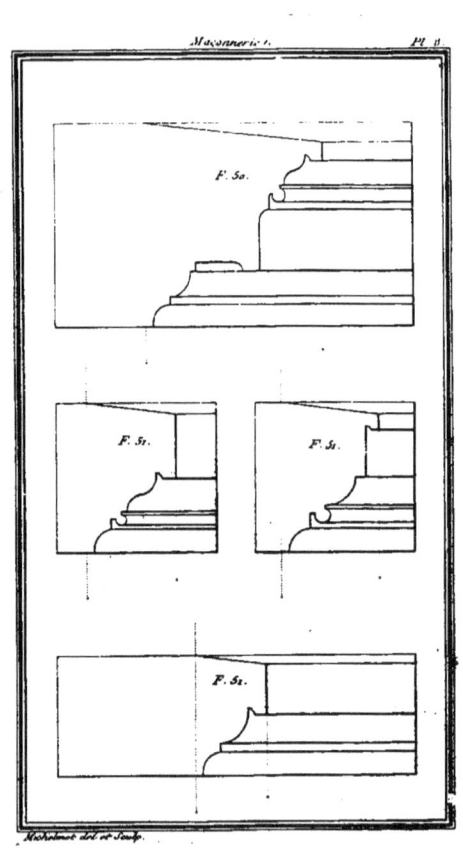

bâtisse, où il a fallu masse & coins pour faire la démolition, ce qui n'est pas ordinaire à Paris, tous les bâtimens étant construits, en plâtre, & très-peu de bons mortiers ; il faudroit y apprécier un prix convenable.

Mettre à part tous les matériaux quelconques des pierres, moilons & platras, pour qu'ils puissent être toisés & être donnés en compte à l'Entrepreneur, pour être remis en œuvre & les estimer à leur juste valeur ; & sera payé à l'Entrepreneur pour l'entoisage d'iceux, à chaque toise cube, trois livres, ci. . . . 3 l. ″ſ. ″ d.

Si les matériaux sont transportés à distance de la démolition, chaque relais de distance de dix toises sera payé cinq sols, ci. ″ 5 ″

Pour connoître la quantité de l'enlévement des gravois aux champs, provenus de la démolition, d'après le précédent toisé en œuvre, il faut faire déduction des matériaux donnés en compte ; le surplus sera le cube de l'enlévement des gravois aux champs ; fixer à prix l'estimation suivant l'éloignement des décharges ordinaires ; pour Paris, c'est trente-six sols chaque tombereau, ci. 1 16 ″

Lors de ces démolitions, il faut que le Propriétaire se munisse d'un homme de confiance, pour avoir soin de resserrer dans un magasin tous les vieux fers, plombs, bois de charpente, menuiseries & autres, pour empêcher que les Ouvriers ne puissent rien emporter ; & lorsque les démolitions seront faites, il faut donner tous les matériaux en compte, de quelque nature qu'ils puissent être, aux différens Entrepreneurs, d'après un reçu signé d'eux.

Pour apprécier juste toutes démolitions, il faut prendre connoissance du temps à ce employé, compter la quantité de tombereaux de gravois enlevés aux champs, lesquels doivent être de trente-six pieds cubes chacun, & s'ils sont moins grands, faire déduction sur le prix de la voiture, en même proportion du moins. Si l'enlévement se fait à la toise cube, de tombereaux de trente-six pieds cubes, alors il en faut sept chaque toise cube remuée ou jectisse, n'en faisant que six en masse avant la démolition.

Autre Observation.

Avant la construction d'un bâtiment quelconque, il faut faire les plans, profils & élévations, désigner les différentes natures d'ouvrages, faire un devis estimatif de la dépense, pour en produire le montant au Propriétaire, afin qu'il puisse compter avec lui-même, & ne point se mettre dans le cas de la plupart des Entrepreneurs, qui font accroire aux Propriétaires une dépense de moitié au-dessous de ce qu'elle doit être; c'est pour lors une surprise, qui souvent fait la ruine des Propriétaires, si toutefois les termes des paiemens ne sont point limités, & l'Entrepreneur devient lui-même Propriétaire. Pour éviter ces supercheries, il faut détailler tous les objets qui composent la construction, fixer les prix & tempéramment, & dire, d'après le marché fait double, sous signature privée, ou passé devant Notaires, que l'Entrepreneur se charge de faire tous les ouvrages contenus au présent détail pour prix & somme de sans diminution ni augmentation, à moins qu'il n'en soit ordonné par écrit signé de l'Architecte & du Propriétaire, & que tout ce en quoi les ouvrages contenus au présent détail pourroient excéder, seront à la charge de l'En-

trepreneur & en pure perte pour lui. Si cependant il y avoit quelques augmentations en fus de la convention (toutes les fois qu'elles feront reconnues ordonnées par le Propriétaires), elles feront payées en plus valeur par eftimation. De même, fi par changement il y avoit moins, fera faite déduction au total du devis détaillé.

Dans les blocs en bâtiment, jamais changement de projet ne doit caffer le marché; le bloc a toujours fon entiere exécution, & le Propriétaire n'eft tenu que de payer fuivant l'eftimation tout ce qui excede par changement.

Quand dans un bloc il n'eft point fait le détail des ouvrages bien circonftanciés, il naît des conteftations à l'infini.

L'Entrepreneur induftrieux, pour avoir l'ouvrage, fait fa foumiffion à un prix à plus de moitié au-deffous de la valeur totale de la conftruction. Le Propriétaire & l'Architecte acceptent cet Entrepreneur, le regardent comme un bonnête homme, qui fe contente de gagner peu; & penfent qu'ils ont une bâtiffe à bon compte; mais ils ne prévoyent pas le piege que l'on leur tend; une léfion auffi confidérable ne peut avoir lieu. L'Entrepreneur peut faire un toifé général pour fe rendre compte; & quand il trouve une léfion d'une fi grande conféquence, il fait naître une erreur en fon calcul à la fixation de fon bloc, & fait remettre tout à eftimation. La loi eft très-formelle à ce fujet. L'on revient toutefois d'erreur de ce calcul ou omiffion pour un majeur, lorfqu'il prouve léfion de plus de moitié, & un tiers pour le mineur, ayant moins d'expérience (cette loi du confeil eft ainfi établie & enregiftrée en parlement). Il faut donc éviter ces blocs. Pour détruire toute furprife, fi l'Entrepreneur fait des ouvrages à vil prix, fans pouvoir revenir fur

ses pas, alors voici comment il se dédommage sur la construction.

SAVOIR:

1°. En pierres, des plaquis ou carreaux au lieu de parpaings.

Des parpaings avec fil, moyes & bouzins.

2°. En moilons, nulle attention pour les liaisons, point ébouzinés, & de la moindre qualité.

3°. En plâtre, l'hourdi des murs, aires des planchers, & massif, moitié ou trois quarts de poussiere mêlés ensemble.

4°. En sable, le moins bon, non dépourvu de terre, de nulle valeur, & le plus souvent provenu des fouilles du bâtiment.

5°. En chaux, le moins possible, n'étant que de de l'eau blanchie.

6°. De la latte blanche en place de celle de cœur de chêne.

7°. Aux recouvremens des bois de charpente, point de latte ni cloux, les bois hachés ou rustiqués seulement.

8°. Les languettes de cheminées, sans arrachemens aux murs d'adossemens, &c.

En tout marché bien fait, doit être spécifié le prix de la toise de chaque nature d'ouvrage fait suivant l'art, sujet à dire d'Expert & gens à ce connoissant.

Que tous les plans, profils & élévations soient reconnus & signés doubles des Propriétaires, Architectes, & Entrepreneurs.

Ne jamais permettre qu'un Entrepreneur sous-marchande ses ouvrages à des tâcherons, à des prix beaucoup au-dessous de ceux qui lui sont accordés; les tâcherons, vu la modicité du prix, ne peuvent trouver

leur compte qu'en faisant de mauvaise besogne, faisant emploi des matériaux tels que la nature les a produits, sans en ôter les défectuosités.

Rien ne doit se marchander en bâtiment à sous-entreprise que la taille de pierre, mais aussi l'Entrepreneur ne doit jamais y comprendre l'appareil, afin d'éviter la prodigalité des matériaux : il faut que l'Appareilleur soit toujours à la solde de l'Entrepreneur, ou du Propriétaire s'il fait travailler par économie, afin que le vil intérêt de la tâche ne le mette pas dans le cas de ne faire choix des matériaux sans déchet le plus possible, ce qui arrive journellement.

Suivant les prix d'estimations démontrées ci-après, l'Entrepreneur est fixé à un dixieme de bénéfice, d'après le total de sa dépense ; mais aussi doit-il être payé de ses travaux dans le cours de l'année d'après la perfection de ses ouvrages, sinon le Propriétaire tenu de faire rente de ce qui est dû à l'Entrepreneur d'après l'année révolue : pour lors l'Entrepreneur qui aura besoin de son dû pourra faire un emprunt, en subrogeant à ses droits & actions le Bailleur de fonds.

Nombre d'Entrepreneurs font des marchés de leur bâtisse, avec les Propriétaires, par délégation de leur paiement sur les loyers. Le Propriétaire accepte cette proposition, & combine qu'il sera une vingtaine d'années sans rien recevoir pour le paiement de sa bâtisse, & que ce temps expiré, il jouira d'un revenu qui ne lui aura rien coûté ; mais il ne prévoit pas que souvent il arrive que sa bâtisse est insolide, par les supercheries qui se font pratiquées lors de la construction ; de sorte qu'au moment qu'il croit jouir, il n'a plus rien, étant obligé à des dépenses considérables pour réparer l'édifice. Est-il possible qu'un honnête homme d'Entrepreneur soit payé avec l'intérêt de ses deniers, & perde son fonds ? C'est un abus des plus grands, & un piege que l'on tend

au Propriétaire. Souvent une bâtisse faite insolidement, estimée, suivant ces conventions, à cent mille livres, n'en a coûté que cinquante mille par les supercheries : alors où est donc l'avantage ?

Il est d'autres Propriétaires qui font bâtir à crédit, & qui paient la rente de leur bâtisse : quels avantages y trouvent-ils ? Ce n'est pas pour leur profit qu'ils ont fait bâtir, c'est pour l'Entrepreneur.

Tout Propriétaire qui ne veut faire bâtir qu'à crédit, en payant rente aux Entrepreneurs, feroit beaucoup mieux de faire un emprunt total, & ne payer cette rente qu'à une seule personne ; il auroit moins d'embarras que de payer à chacun des Entrepreneurs, lesquels, au moyen de cet emprunt, étant payés comptant, feroient l'ouvrage à bien meilleur compte qu'un crédit. L'on trouve journellement à faire des emprunts toutes les fois qu'il y a hypotheque ou quittance d'emploi ; mais ils ne doivent se faire que lorsque la bâtisse est faite dans un emplacement favorable, & que le revenu excede l'intérêt de l'emprunt.

Démonstration du toisé de la Maçonnerie.

SAVOIR;

Tous les murs, tant en fondation qu'élévation, seront mesurés en leur longueur, hauteur & épaisseur en œuvre, tous les vuides de portes & croisées déduits, sans aucune demi-face ; après ces déductions faites, le surplus de la surface sera dû à l'Entrepreneur.

Murs en Pierres.

Sera faite la déduction du vuide des croisées du dessus de l'extrados des claveaux de fermeture jusques sur

les appuis ou banquettes, si toutefois il n'y a point d'élégissement à niveau du plancher, afin de développer particuliérement les claveaux à leur extrados, faisant la longueur d'iceux, & non entre les tableaux sur leur hauteur proportionnelle, pris suivant la ligne d'inclinaison des coupes tendantes au centre.

Développer la taille intérieure des tableaux, feuillures & embrassemens, scellemens & sollemens des croisées ou chassis, suivant les prix ci-après ; toiser les ceintres de charpente à ce nécessaire, & scellemens d'iceux ; distinguer les différentes natures de pierres.

Cuber le déchet de pierre des évuidemens d'angles en pierre dure demandé au prix de l'ouvrage en œuvre, étant en pure perte.

Le déchet des évuidemens en Saint-Leu, Vergelé, & Lambourdes, demandés au prix de l'acquisition du Marchand, lesquels peuvent se scier : de ces déchets, l'Entrepreneur en fait usage en sa bâtisse, dans des soubassemens de croisées élégies, fermetures de cheminée, ou de bons moilons, différent de la pierre dure, qui est ébauchée à la pointe, & mis en gravoir, qu'il sait enlever aux changes.

La taille cintrée en pierre dure se toise à face & demie, eu égard au grand ébauche, différent d'un parement droit.

Et en pierre tendre, une face seulement, n'y ayant point d'ébauche, étant faite avec la scie à dents.

Toutes saillies en pierre se comprend avec l'épaisseur du mur en plus épaisseur, suivant les prix ci-après.

Aux saillies des plinthes & entablemens, sera fait la déduction des paremens non faits au derriere d'icelles.

La taille des saillies sera développée en plus valeur chaque membre, pour six pouces réduits, petits comme grands, l'épannelage y compris.

La saillie des corps pilastres & tables, chacun pour six pouces de taille en plus valeur.

Pour toiser la pierre suivant l'art, il faut l'équarrir de la forme qu'exige celle en œuvre, de même qu'il sera démontré au traité ci-après.

Murs en Moilon.

Lesdits murs seront de même toisés, déduction faite des vuides sans aucune demi-face, & après, sera fait le développement du parement intérieur des tableaux, feuillures & embrassemens, sollemens & scellemens des chassis de croisées & portes.

Le mur de dix-huit pouces d'épaisseur, ravalé en plâtre, ne doit être toisé que de seize pouces & demi, observant que les enduits des deux paremens contiennent dix-huit lignes d'épaisseur, & qu'il n'y a en moilon que l'épaisseur susdite, & que le prix des ravalemens ci-après est apprécié particulierement.

Les saillies d'Architecture quelconques, pilastres & tables, seront développées en plus valeur en léger, suivant les prix ci-après, ainsi qu'il est démontré ci dessus, en pierre.

Les massifs en moilon seront à la toise cube, sans paremens.

Légers ouvrages en Plâtre.

Les plafonds seront à toise superficielle, observant sur iceux de déduire les plâtres non faits dans la saillie des corniches, n'y ayant que cloux & lattes; déduire de même tout ce qui en sera tronqué par les passages de cheminées & autres.

Les saillies des corniches seront mesurées en leur pourtour au milieu d'icelles, moyenne proportionnelle, & non aux nuds des murs, & seront mises à prix ci-après détaillés.

Les retours ne pouvant se traîner, étant coupés à la main, il sera accordé deux pieds de longueur en plus valeur chaque retour, sur la hauteur du profit.

Cloisons.

Les cloisons de distribution seront mises à prix chaque toise superficielle, suivant leur nature; sera faite la déduction des vuides de portes & croisées, & sera fait le développement intérieur du tableau, feuillures, & cueillies d'arrêtes en plus valeur de léger, démontré ci-après.

Le vuide d'une baie de porte de six pieds sur trois pieds de large produit dix-huit pieds de surface, & le développement intérieur quinze pieds de pourtour sur douze pouces réduits : savoir, six pouces de feuillure, trois pouces de cueillie, & trois pouces pour le recouvrement du tableau, ensemble comme dessus, douze pouces réduits; c'est conséquemment trois pieds de surface à déduire sur cette baie.

Planchers.

Les aires de planchers, ou plâtre pur, de deux ou trois pouces d'épaisseur sur bardeau ou lattis cloués jointifs, seront mis à prix à toise superficielle, suivant leur nature, avec déduction du passage des cheminées & âtres, s'il y a un plafond dessous; & si au lieu de plafond il y a des entrevous, l'âtre sera demandé comme plafond.

Les entrevous & augets entre les solives, *idem*, à toise superficielle.

Les languettes de cheminées, *idem*.

Les enduits, renformis, crépis & rejointemens, *idem*, à toise superficielle, suivant leur nature.

Si toutefois, dans la conftruction des murs en moilon, il n'y avoit aucun linteaux, & que toutes les baies fuffent cintrées en moilon, il fera accordé à l'Entrepreneur une plus valeur, non pour les matériaux, étant les mêmes, mais pour le double du temps à ce employé à proportion de la grandeur des baies ; cette conftruction eft très-bonne ; car fouvent les linteaux de charpente s'échauffent, & caufent des ruptures & réparations fréquentes : ces décharges ne font pas plus coûteufes que les linteaux pour le Propriétaire, mais le bois plus avantageux pour l'Entrepreneur, tenant lieu de moilon & plâtre.

Toutes les fois qu'il eft mis des linteaux, il faut qu'ils sient douze pouces de portées fur les trumeaux pour faire liaifon avec la maçonnerie, car n'étant que de fix pouces, ils deviennent en porte-à-faux fur l'arrête des tableaux, & tendent à l'écroulement, n'ayant point fuffifamment d'appui.

D'après le détail ci-après, démontré à fa jufte valeur, l'on évitera les tromperies & fupercheries de toutes parts ; mais auffi ne faut-il pas que les Entrepreneurs obligent les Propriétaires à une dépenfe plus forte qu'ils ne peuvent faire ; c'eft inexcufable : mais quand à celles d'ignorance, qui confiftent à refaire ce que l'on a mal fait, à changer un deffein, & à l'augmenter, alors cela procede du peu de connoiffance ou du caprice du Bâtiffeur, qui lui-même y donne lieu : il devient difficile de les détailler ; il n'y a que celles qui font ingénuement & fans ignorance qui ont plus befoin de l'être, ce font ce les qui procedent du choix des matériaux, lefquels, lorfque l'on les a mis en œuvre, paroiffoient bons & font devenus mauvais par la fuite des temps, ou de ce que les ouvrages ont fait un effet auquel l'on ne s'attendoit point.

Il eft prefque impoffible aujourd'hui de bien bâtir,

attendu que le Propriétaire qui veut jouir, ne donne point le temps de faire choix des matériaux; & la plupart des Entrepreneurs que l'appas du gain rend avide de vanité, s'empressent à servir celui qui les met en œuvre, cherchent à s'insinuer dans son esprit, prennent tout ce qui se présente, & ce qui peut promptement concourir à leur desir; bon, mauvais, tout s'admet, & l'envie de jouir ferme les yeux du Bâtisseur, d'où il résulte souvent des ouvrages mal fait.

Il faut toujours, avant de bâtir, avoir une certaine provision de matériaux, tels que pierres, moilons & sable, qui souvent, étant fraîchement tirés de la carriere, ne font point corps avec la chaux, le plâtre & le sable, sur-tout dans l'arriere-saison, relativement à son humidité, n'ayant pas eu le temps de se sécher; ainsi de tous autres ouvrages qui composent le bâtiment.

Il n'est point fait mention dans ce Traité de la position, aspect & distribution que doivent avoir les bâtimens, il y a des Architectes très-éclairés à ce sujet qui les savent prendre suivant les différens sujets, états, & qualités des personnes qui les emploient.

Pour avoir quittance d'emploi en bâtimens pour hypotheque de l'avance de ces deniers.

Il faut avant la construction d'un bâtiment, faire avec l'Entrepreneur un devis & marché devant Notaire, prendre connoissance du contrat d'acquisition de l'emplacement, ainsi que la quittance de liquidation; mais aussi seroit-il à propos que tout Propriétaire ne fût autorisé à faire un emprunt sur son bien fonds, sans le mentionner sur son contrat; l'on éviteroit les surprises continuelles, qui font un tort considérable aux Entrepreneurs, n'ayant aucunes hypotheques certaines de l'avance de leurs deniers par des emprunts antérieurs, dont le fonds, ni la bâtisse ne suffisent pas pour les payer.

D'Architecture-Pratique. 45

Il faut, après la perfection du bâtiment, faire l'estimation & réception par Expert, entérinées au châtelet; sans cette précaution, nuls privileges.

Ces opérations ainsi faites, le Propriétaire qui veut se liquider avec ses Entrepreneurs, peut faire un emprunt, en subrogeant le Bailleur au lieu & place des Entrepreneurs, & jouit du privilege, toutes les fois que ce sont tous Maitres qui ont fait bâtisse.

APPRECIATION

Du prix des Ouvrages de maçonnerie, suivant la valeur des matériaux à Paris, en l'année 1781, avec facilité d'en faire usage par-tout le royaume, en prenant connoissance de la valeur, tant des matériaux que du prix des Ouvriers, suivant les différens endroits.

Savoir;

Murs en pierre dure.

Nota. Le sixieme du déchet alloué en plus valeur du cube de la pierre en œuvre, est fondé sur ce qui suit :

1°. La taille des lits atteints, jusqu'au vif.

2°. Pour la fixation du parpaing des murs à deux paremens.

3°. Le déchet, lors du débit des parpaings, marches, dalles & appuis qui se trouvent journellement par les fils qui se découvrent après le débit fait, & qu'au lieu de pierres de taille, l'Entrepreneur n'a que de très-mauvais moilons, perte réelle, mais encore les sciages.

4°. Observant qu'aux murs de terrasses en pierre à un parement, l'on ne doit allouer à l'Entrepreneur qu'un dixieme pour déchet.

Chaque toise cube contient deux cents-seize pieds, & un sixieme accordé pour déchet, ensemble deux cents cinquante-deux pieds, à 20 sols le pied cube, valent................................ 252 l. " f. " d.

Le dixieme de bénéfice dû à l'Entrepreneur vaut............. 25 4 "

Pour l'enlévement de trente-six pieds cubes de gravois aux champs, provenus du déchet, à 1 sol le pied cube payé au Gravoitier, & un dixieme de bénéfice comme dessus, valent ensemble.. 1 19 7

Pour la pose des deux cents seize pieds cubes, à 6 sols le pied cube, compris bardages, équipages nécessaires & fourniture de plâtre, valent, compris le dixieme de bénéfice, la somme de 64 liv 16 f. Toutefois que ce prix sera tant en fondation qu'en élévation, en supposant que la fixation d'élévation soit à vingt-quatre pieds de hauteur, estimant toute pose de pierre à rez-de-chaussée 5 sols le pied, & à vingt-quatre pieds de hauteur 7 sols le pied, ensemble 12 sols, donc la moitié, comme ci-dessus dit, est de 6 sols moyenne proportionnelle; & pour fixer ce prix ou élévation par tant du prix à rez-de-chaussée, de 5 sols, augmenter d'un denier par pied cube d'élévation, donc les deux cents seize pieds cubes, à 6 sols le pied cube, valent... 64 16 "

Valeur de chaque toise cube, brute en œuvre................. 343 l. 19 f. 7 d.

Chaque pouce d'épaisseur vaut
............ 4 l. 15 f. 6 d. ⅔

D'ARCHITECTURE-PRATIQUE. 47

Détail du plâtre qui doit entrer dans une toise cube de pierre, pour les lits & joints, supposé en quatre assises de dix-huit pouces de haut chacune.

Il en faut dix-huit sacs, à 6 sols le sac, composant quatre lits de plâtre d'un pouce d'épaisseur, les joints montans y compris, ensemble douze pieds cubes, ou dix-huit sacs comme-dessus, valent... 5 l. 8 f. " d.

Idem, *pour connnoître la valeur de la pose de la toise cube de pierre, de deux cents seize pieds.*

SAVOIR;

Deux jours de Poseur, à 4 livres par jour, valent.............. 8 l. " f. " d.
Deux de Contreposeur, à 50 sols par jour, valent............... 5 " "
Quatre de Ficheur, à 35 sols par jour, valent................ 7 " "
Six de Manœuvre, à 25 sols par jour, valent................ 7 10
Seize de Bardeur, pour le charrois & mise sur le tas, audit prix, valent.. 20 " "
Plâtre............... 5 8 "
Pour les chévres, gruau, cables, charriot & autres ustenciles, le dixieme de cette dépense, vaut........... 5 5 9

Dépense chaque toise cube...... 58 l. 3 f. 9 d.
Le dixieme de bénéfice pour l'Entrepreneur vaut............... 5 16 7$\frac{1}{11}$

Valeur en réglement......... 64 l. " f. 4 d.

Le détail de l'autre part est forcé de 15 sols 8 deniers sur la pose de cette toise cube, c'est pour éviter fractions, & le fort denier alloué à l'Entrepreneur est fixé à 6 sols.

Appréciation pour développer la valeur de la taille de pierre contenue en murs de toute épaisseur.

SAVOIR;

Il est payé ordinairement au Tailleur de pierre tâcheron 12 livres la toise superficielle de taille, chaque parement vu; cet usage peut être bon pour un mur de dix-huit pouces d'épaisseur, mais n'est point proportionné aux grandes épaisseurs, comme aux plus foibles.

EXEMPLE.

Dans les murs, de quelques épaisseurs qu'ils soient, il faut fixer chaque toise superficielle de paremens à huit livres, & développer la superficie des lits & joints à quatre livre la toise superficielle, considérant, 1°. que les paremens sont le cœur de la pierre qu'il faut piocher, hacher, & layer; 2°. les lits, comme moins dures, ne sont que piochés & hachés : 3°. les joints n'étant que rustiqués, ne valent que moitié de la taille des paremens, motifs de l'appréciation de ces différentes tailles, observant que plus un mur a d'épaisseur, plus il y a de joints & lits : il n'est pas possible que dans un mur de six pieds d'épaisseur, le tâcheron puisse faire le double de taille, de lits & joints, différent d'un mur ordinaire de dix-huit pouces d'épaisseur, au même prix de 12 livres chaque toise de parement vu ; la pratique le démontre clairement, & le détail ci-après va le prouver. Il faut observer qu'il n'y a que deux paremens

D'ARCHITECTURE-PRATIQUE. 49
paremens dans un mur de six pieds d'épaisseur, comme dans celui de dix-huit pouces, & que celui de six pieds doit être plus cher en taille.

Détail de la valeur de chaque toise superficielle de mur en pierre dure, en œuvre de dix-huit pouces d'épaisseur, à deux paremens.

SAVOIR;

Les dix-huit pouces d'épaisseur, à 4 livres 15 sols 6 deniers le pouce brute, en œuvre, suivant le détail ci-dessus, valent la somme de. 85 l. 19 f. 6 d.

Deux toises superficielles de taille des deux paremens, à 8 livres chaque toise, valent. 16 " "

Les lits & joints, suivant la figure G, ensemble soixante-douze pieds de pourtour sur dix-huit pouces de large, produisent trois toises superficielles, à 4 liv: la toise ; valent. 12 " "

Le dixieme de la valeur de cette taille, en plus valeur pour l'appareil & ragrément de la taille contenus en cette toise, vaut. 2 16 "

Le dixieme de bénéfice dû à l'Entreneur sur la taille, appareil & ragrément, vaut. 3 1 6

Valeur en réglement, chaque toise. . 119 l: 16 f: 6 d:

Chaque pouce d'épaisseur de ces murs vaut. 6 l. 13 f. 1 d. ¼

Un Tailleur de pierre, chaque journée, taille en-

D

viron quinze pieds de superficie de pierre ordinaire en paremens, joints & lits aux prix ci-dessus ; savoir, six pieds de surface de paremens, & neuf pieds de lits & joints, c'est 46 sols 8 deniers par jour, & il n'est payé de l'Entrepreneur que 45 sous ; donc il y a 1 s. 8 d. environ de bénéfice sur chaque journée.

Il y a des Tailleurs de pierre qui ne sont pas payés 45 sous, mais aussi ne font-ils pas la même quantité de taille qu'un bon ouvrier, ce qui se trouve compensé dans le bénéfice accordé à l'Entrepreneur.

Autre détail pour un mur de trente-six pouces d'épaisseur en pierre idem.

SAVOIR;

	l.	s.	d.
Les trente-six pouces d'épaisseur, à 4 liv. 15 sols 6 deniers le pouce, chaque toise superficielle brute en œuvre valent.	171	18	"
Deux toises superficielles de taille pour les deux paremens, à 8 liv. la toise, valent.	16	"	"
Les lits & joints, ensemble soixante-douze pieds de pourtour, suivant le développement ci-dessus, sur trois pieds de large, produisent six toises de surface, au même prix de 4 liv. la toise, valent.	24	"	"
Le dixieme de cette dépense de taille, pour l'appareil & ragrément, vaut.	4	"	"
Le dixieme de bénéfice dû à l'Entrepreneur pour cette appareil & ragrément, vaut.	4	8	"
Valeur chaque toise en réglement.	220	6	"

Chaque pouce d'épaisseur vaut 6 l. 2 s. 4 d. ⅕.

D'ARCHITECTURE-PRATIQUE. 51

Autre détail pour un mur de neuf pouces d'épaisseur, pierre idem.

SAVOIR;

Les neuf pouces d'épaisseur, pierre brute en œuvre, à 4 livres 15 sols 6 deniers le pouce d'épaisseur, chaque toise superficielle vaut............ 42 l. 15 f. 6 d.

Deux toises superficielles de taille, pierre dure des deux paremens, à 8 liv. la toise, valent.............. 16 " "

La taille des lits & joints comme dessus, ensemble soixante-douze pieds de pourtour sur neuf pouces de large, produit une toise & demie de surface, à 4 livres la toise, valent......... 6 "

Le dixieme de la dépense de cette taille, pour appareil & ragrément, vaut.. 2 4 "

Le dixieme de bénéfice dû à l'Entrepreneur, pour cette taille, appareil & ragrément, vaut............. 2 8 4 ½

Valeur en réglement, chaque toise superficielle............... 69 11 10 ½

Chaque pouce d'épaisseur de mur de cette espece vaut..... 7 l. 14 f. 7 d. ½.

Autre détail pour chaque toise superficielle de dalle, pierre dure de six pouces d'épaisseur.

SAVOIR;

Les six pouces d'épaisseur, à 4 livres

D 2

15 sols 6 deniers le pouce brute, en
œuvre, chaque toise superficielle vaut. 281.15s. 1d.

Une toise superficielle de taille, pare-
ment, à 8 livres la toise, vaut. 8 " "

La taille des joints, ensemble soixante-
douze pieds de pourtour sur six pou-
ces réduits, produit une toise superficielle,
à 4 livres la toise, vaut. 4 " "

Le dixieme de cette taille, pour l'ap-
pareil & ragrément, vaut. 1 4 "

Le dixieme de bénéfice dû à l'Entre-
preneur sur cette taille, appareil & ragré-
ment, vaut. 1 6 4 1/5

Valeur en réglement, chaque toise
superficielle. 43 3 4 1/5

Maniere de toiser une jambe étriere, compris déchet, suivant la figure H.

Ladite pierre doit être équarrie, supposée de douze pouces de hauteur, contenant trois pieds de long sur trois pieds de large, produit en cube neuf pieds.

Développer la taille cinglée en son pourtour & hauteur, *idem*, en plus valeur, les deux feuillures & angles du mur en retour, de chacun six pouces, ensemble deux pieds, de même le prix de la pose, suivant le précédent détail.

Le déchet de pierre dure, pour les évuidemens d'angles, est dû à l'Entrepreneur, au prix de l'ouvrage en œuvre, fondé sur ce qui suit.

1°. Les lits sont faits dans la superficie totale avant l'évuidement.

2°. Le grand ébauche est toisé pour taille à face & demie au tâcheron.

3°. L'enlévement des gravois aux changes, provenus de ces évuidemens, payé au Gravoitier.

4°. Plus de difficulté de bardage & pose.

Tous ces objets peuvent équivaloir le prix pour la pose du déchet non en œuvre, contestés par quelques Architectes, alors il faut donc estimer tous ces objets.

Pourquoi s'opposer à payer ces représentations au maître Maçon, tous ces déchets étant en pure perte, & accorder au maître Charpentier le déchet de ces bois au prix de ceux en œuvre ? Il le débite le plus souvent à son profit, & jouit des copeaux : donc la demande est bien fondée.

Maniere de toiser les murs circulaires en pierre dure pour un puits.

Il faut équarrir chaque morceau qui compose la circonférence démontrée suivant la figure I, supposée de quatre morceaux de chacun quatre pieds quatre pouces de long sur douze pouces de haut, & vingt pouces d'épaisseur.

Développer les tailles à face & demie eu égard au grand étauche, le surplus comme dessus.

Autre développement pour toiser un pillier de pierre dure isolé sur quatre faces, suivant la figure L.

Ledit pilier se toise comme un mur à deux paremens, suivant le détail ci-dessus.

EXEMPLE.

Il contient six pieds de haut sur trois pieds de large & trois pieds d'épaisseur, produit en superficie, en mur de trente-

54 TRAITÉ

six pouces d'epaisseur, demi toise, à 4 liv. 15 sols 6 deniers le pouce brute en œuvre, la toise vaut. 171 l. 18 s. " d.

Ledit pilier produit une demi-toise, vaut. 85 l. 19 s. " d.
Deux toises superficielles de taille des quatre paremens, à 8 livres la toise, valent. 16 " "
Deux toises superficielles de taille de lits, supposés en quatre assises de dix-huit pouces de haut chacun, à 4 livres la toise, valent. 8 " "
Le dixieme de cette taille, pour l'appareil & ragrément, vaut. 2 8 "
Le dixieme de bénéfice dû à l'Entrepreneur sur ces trois derniers articles vaut. 2 12 9 $\frac{6}{12}$
Sera ajouté à tout pilier isolé un sixieme en plus valeur pour la pose, beaucoup plus sujette qu'un mur à deux paremens, faisant. 2 14 "

Valeur en réglement pour le pilier. . 117 l. 13 s. 9 $\frac{6}{12}$

Autre détail en pierre idem pour le fût d'une colonne, suivant la figure M.

SAVOIR;

Ladite colonne, supposée de douze pieds de hauteur sur trois pieds de diamétre, produit en cube, pierre dure, 108 pieds, & un sixieme accordé pour

le déchet, ensemble cent vingt-six pieds cubes pierre ordinaire, à 20 sols le pied cube, valent. 1261. " f. " d.

Pour l'enlévement des gravois aux champs provenus de ce déchet " 18 "

La taille pierre dure du parement d'icelle contient douze pieds de haut sur neuf pieds six pouces de circonférence, à deux faces, eu égard à la sujétion & grand ébauche, produit six toises douze pieds en superficie, à 8 livres la toise superficielle, valent. 50 13 4

Supposé cette colonne de huit assises de chacune dix-huit pouces de haut, la taille de seize lits de chacun trois pieds carrés, produisent ensemble quatre toises superficielles de taille, à 4 livres la toise, valent. 6 3 4

Le dixieme, pour l'appareil & ragrément, vaut. 6 13 4

Le dixieme de la dépense totale de bénéfice dû à l'Entrepreneur vaut. . 20 " 5 $\frac{4}{10}$

Il y a dans cette colonne la pose de cent huit pieds cubes de pierre en œuvre, à 12 sols le pied cube, double de l'ouvrage ordinaire, suivant le détail ci-dessus, valent. 64 16 "

Valeur de ce fût de colonne en réglement. 285 l. 1 f. 1 d. $\frac{4}{10}$

TRAITÉ

Autre détail pour apprécier la valeur d'un arc en pierre dure, d'une voûte ou berceau de cave de dix-huit pouces d'extrados sur deux pieds & demi réduit de large, suivant la figure N.

SAVOIR;

Ledit arc se mesure, la circonférence prise à l'extrados, du dessus des trois premieres retombées de douze pieds deux pouces de circonférence sur deux pieds six pouces de large & dix-huit pouces d'épaisseur, produit en cube...	*Cubes p. dure,* 45p. 7p. 6l.
Les deux premieres retombées ensemble, cinq pieds de long sur douze pouces de haut & deux pouces d'épaisseur en retombée seulement, produisent en cube.	*Idem.* " 10 "
Les deux secondes retombées ensemble, cinq pieds de large sur quatorze pouces de haut, & six pouces d'épaisseur en retombée, produisent en cube.	*Idem.* 2 11 "
Les troisiemes retombées ensemble, cinq pieds de large sur dix-neuf pouces de haut & douze pouces d'épaisseur, *idem*, pour le déchet de pierre des deux croisettes des lits de dessous, ensemble cinq pieds de large sur trois pouces de haut & dix-huit pouces d'épaisseur, produisent ensemble, en cubes.	9 9 6
Cubes pierre en œuvre.......	59p. 2p. "l.
Le sixieme accordé pour déchet de..	9 10 4
Cube pierre dure, compris déchet,...	69p. "p. 4l.

D'ARCHITECTURE-PRATIQUE.

Pour éviter ce long détail, & pour abréger, un arc de pierre semblable, se peut mesurer de la maniere suivante.

Multiplier quinze pieds six pouces de circonférence en douelle, sur deux pieds six pouces de large réduits, & dix-huit pouces d'épaisseur d'extrados, produit en cube, compris déchet, soixante-huit pieds dix pouces dix lignes & demie; comme la différence est de peu de conséquence, cette maniere peu servir de regle.

La taille sera développée comme dessus, les douelles à face & demie, au prix de 8 liv. la toise superciello.

Les coupes *idem* ; 4 liv. la toise superficielle.

La pose & bénéfice comme dessus, &c.

Voûte d'arrêtes & arc de cloître.

Pour toiser une voûte d'arrête ou arc de cloître, il faut 1°. développer géométriquement la surface ou extention d'icelle.

2°. Développer particuliérement les arrêtiers, les équarrir, pour en connoître le cube, avec le sixieme pour déchet, & sur la surface totale de l'extention déduire celle des arrêtiers, le surplus multiplier par l'épaisseur de la voûte, comme voussoir ordinaire, ainsi qu'il est démontré ci-dessus, y ajouter le déchet, & l'on aura le cube total de la pierre employée auxdites voûtes, en œuvre pour fourniture & pose.

3°. La taille sera connue par l'extention, totale toisée pour deux faces & demie en douelle, étant cintrée ou circulaire, les coupes y comprises.

4°. Une double taille en plus valeur de la surface totale des arrêtiers en douelle, occasionnée par l'équarrissement de la retombée & coupes, démontré suivant la figure O d'un arrêtier, & cingler l'arrête de ces arrêtiers à pied courant de taille, en plus valeur.

S'il y a des lunettes dans lesdites voûtes, elles seront déduites sur l'extention totale, & développées particuliérement, suivant ce que dessus, en leur extention prise du nud des murs, &c.

Les cintres nécessaires en charpente seront détaillés particuliérement, & payés au Charpentier suivant la toisé, ainsi qu'il sera mentionné au détail de la charpente ci-après.

Comme les cintres en charpente ne sont point taillés juste suivant les voûtes, & qu'il est toujours observé un vuide pour plus de facilité à la pose, le Poseur est obligé de faire des tasseaux en moilon & plâtre, lesquels sont dus en plus valeur à l'Entrepreneur, suivant ce qu'ils sont, en léger à pied courant, suivant les prix ci-après.

Trompes.

Les trompes, de quelques natures qu'elles soient, se doivent toiser par équarrissement, morceau par morceau, & les tailles à deux faces & demie comme dessus, en égard au grand ébauche & partie cintrée.

La pose des pieces de trait de cette nature doit être estimée le double de la pose ordinaire, eu égard au plus ou moins de difficulté, ainsi que pour les cintres en charpente.

Toute voûte en pierre sera fixée d'épaisseur d'extrados, & lorsque les reins seront remplis, ils seront toisés au cube, maçonnerie en moilon & plâtre non ravallée, ou en mortier, suivant leur nature, aux prix ci-après détaillés en moilon.

D'Architecture-Pratique.

Détail pour mettre à prix la valeur d'un banc de pierre dure avec consoles, pour un jardin ou autre endroit, suivant la figure P.

Savoir;

Un banc de six pieds de long sur dix-huit pouces de large & six pouces d'épaisseur, trois consoles de chacune deux pieds six pouces de haut sur quinze pouces de large & six pouces d'épaisseur, produisant ensemble en cube, dix pieds neuf pouces, compris un sixieme pour le déchet, à 20 sols le pied cube d'acquisition, vaut. . . 101. 15ſ. ″d.

La taille du parement sur le dessus de ce banc, de six pieds de long sur dix-huit pouces, celui de dessous *idem*, ceux au pourtour, ensemble quinze pieds sur six pouces, la saillie de la moulure sur trois faces, ensemble neuf pieds de pourtour sur dix-huit pouces de profil, les trois consoles ensemble dix pieds six pouces de pourtour sur deux pieds six pouces de haut, & trois pieds de surface, en plus valeur pour la saillie des consoles, produisent, ensemble, pour taille, une toise & demie quatre pieds trois pouces en surface, à 8 livres la toise, vaut. 12 18 10

Le dixieme de bénéfice dû à l'Entrepreneur pour la fourniture de pierre & taille vaut. 2 7 4

Pour la pose des dix pieds neuf pouces cubes de pierre en œuvre, à cinq sols le pied cube, la somme de. 2 13 9

281.14ſ.11d.

TRAITÉ

De l'autre part. 28 l. 14 f. 11 d.

La maçonnerie en moilon & plâtre pour le fcellement des trois confoles, enfemble 4 pieds fix pouces de long fur 18 pouces de haut & 18 pouces d'épaiffeur non ravalée, produit en cube 3 pouces 4 lignes & demi, à 7 fols 9 deniers le pied cube, ou 83 livres 16 fols 6 deniers la toife cube, vaut. 3 15 7

La fouille & remblai fait pour le fcellement de ces confoles, eftimé à . . . " 2 9

Valeur en réglement. 32 l. 13 f. 3 d.

Chaque pied de longueur vaut. 5 l. 9 f. " d.

Une auge de pierre de 6 pieds de long fur 4 pieds de large & 24 pouces de hauteur hors œuvre, fuivant la figure Q, produit en cube 56 pieds, compris le fixieme pour le déchet, à 40 fols le pied cube, étant d'échantillon non ordinaire, vaut. 112 l. " f. " d.

Taille d'icelle, le lit de deffus de 6 pieds fur 4 pieds, les paremens extérieurs en quatre fens, enfemble 20 pieds de pourtour fur deux pieds de haut, à face, les paremens intérieurs à-plomb, enfemble 16 pieds de pourtour fur 18 pouces de haut, celui du fond de 5 pieds fur trois pieds de large, à deux faces, eu égard au grand ébauche & tranchée pour l'évuidement, produifent enfemble

D'ARCHITECTURE-PRATIQUE. 61

Ci-contre.	112 l.	" f.	" d.
3 toifes & demi 16 pieds, à 8 livres la toife fuperficielle, valent.	29	11	8
Le dixieme de bénéfice, fur l'acquifition de la pierre de taille, dû à l'Entrepreneur, vaut.	14	3	1
L'enlévement des gravois aux champs provenus du déchet & évuidement de cette auge, enfemble 30 pieds 6 pouces cubes, vaut, avec le dixieme de bénéfice.	1	13	6
La pofe de 48 pieds cubes de pierre contenue en cette auge, fans déduction du vuide, eu égard à la fujétion plus grande que celle d'une pierre non évuidée, à 5 fols le pied cube, vaut.	12	"	"
Valeur en réglement.	181 l.	" f.	2 d.

Et fi toutefois cette auge étoit tranfportée à diftance confidérable, fera ajouté un prix en proportion, pour mémoire, ci. *mémoire.*

Mur pierre vergelé.

Il faut, dans une toife cube, deux cents cinquante-deux pieds cubes, compris le fixieme pour déchet, à 14 fols le pied d'acquifition, valent.	176 l.	8 f.	" d.
Le dixieme de bénéfice fur cette pierre vaut.	17	12	9
	194 l.	" f.	9 d.

De l'autre part. 194 l. " f. 9 d.

L'enlévement des 36 pieds cubes de gravois provenus du susdit déchet, estimé, compris le bénéfice, à 1 19 7
La pose, fourniture de plâtre & ustensiles comme dessus, valent . : 64 16 "

Valeur de chaque toise cube brute en œuvre. 260 l. 16 f. 4 d.

Chaque pouces d'épaisseur vaut 3 l. 12 f. 6 d.

Détail d'un mur de dix-huit pouces d'épaisseur, pierre vergelé.

SAVOIR;

Chaque pouce d'épaisseur brute en œuvre, à trois livres 12 sols 6 deniers le pouce, les 18 pouces valent 65 l. 5 f. " d.
Deux toises superficielles de taille de paremens, à 4 livres la toise, & trois toises superficielles de taille de lits & joints, à 2 livres la toise, même égard que ci-devant, valent ensemble. 14 " "
Le dixieme, pour l'appareil & ragrément en plus valeur de cette taille, vaut. . 1 8 "
Le dixieme de bénéfice dû à l'Entrepreneur sur cette taille, appareil & ragrément, vaut. 1 10 9

Valeur en réglement 82 l. 3 f. 9 d.

Chaque pouce d'épaisseur vaut.
. 4 l. 11 f. 3 d.

Un Tailleur de pierre taille chaque journée vingt-pieds superficiels de lits, joints & paremens, pierre vergelée, ainsi des autres murs de cette nature, à proportion de leur épaisseur.

Pierre Saint-Leu, au cube en mur.

Dans une toise cube, même valeur de pierre brute en œuvre qu'au vergelé, à 3 liv. 12 sous 6 deniers le pouce.

En mur de 18 pouces d'épaisseur, à 3 l. 12 f. 6 d. le pouce d'épaisseur, valent. 65 l. 5 f. " d.

Deux toises superficielles de taille de paremens, à 3 livres la toise, & 3 toises superficielles de taille de lits & joints à 1 livre 10 sols la toise, valent 10 1 "

Le dixieme pour l'appareil & ragrément, vaut. 1 10 "

Le dixieme de bénéfice dû à l'Entrepreneur sur la taille, appareil & ragrément, vaut. 1 3 "

Valeur en réglement. 77 l. 19 f. " d.

Chaque pouce d'épaisseur vaut.
. 4 l. 6 f. 6 d.

Un Tailleur de pierre taille chaque journée trente-six pieds de surface de lits, joints & paremens de Saint-Leu.

Toutes autres pierres que celles désignées ci-dessus.

en grès ou autres, qui se trouveront dans les différentes provinces, seront détaillées comme dessus, & estimées en plus comme en moins, suivant leur qualité.

Maniere de détailler la gresserie, toujours sur le même principe ci-dessus dit, de la pierre.

SAVOIR;

Le cube du grès, compris un sixieme pour le déchet, de même que la pierre, suivant le prix dans les différentes contrées, compris le transport à sa destination.

La taille ou pique de grès de la bonne qualité ordinaire, suivant la nature de l'ouvrage.

Pour des carreaux, dalles, marches, & ouvrages de cette nature, la toise courante de pique ou taille de parement vu vaut 2 livres, & la toise superficielle vaut	12 l.	0 s.	0 d.
La taille ou pique des joints & lits, la toise courante, vaut 20 sols moitié moins que le parement, étant fait avec moins de sujétion, la toise superficielle vaut ..	6	0	0
Dans une toise superficielle de dalles, une toise de parement vu vaut, audit prix,	12	0	0
Une toise superficielle de taille de joints, audit prix, vaut	6	0	0
Le dixieme de la dépense de cette taille, pour l'appareil, vaut	1	16	0
Le dixieme d'icelle dépense, pour le bénéfice dû à l'Entrepreneur, vaut ..	1	19	6
Réglement	21 l.	15 s.	6 d.

C'est chaque toise courante de taille de cette nature 3 l. 12 s. 6 d.

Taille en bâtimens, en murs de dix-huit pouces d'épaisseur, faite plus proprement que la précédente.

Chaque toise courante de parement vu vaut 3 livres ; les six toises courantes dans celle superficielle valent, pour un parement, 18 livres, les deux paremens ensemble	36 l. " f. " d.
Dans une toise superficielle de mur de cette épaisseur, il y a trois toises superficielles de pique ou taille de lits & joints, développement fait en proportionnel, à 9 livres la toise superficielle, moitié de la valeur du parement, valent ...	27 " "
Deux toises superficielles de ragrément de ces deux paremens faits à la boucharde ou pique fine, à 9 livres la toise superficielle, prix du tâcheron, valent	18 " "
Un dixieme de dépense pour l'appareil des 63 livres de taille ou pique des paremens, lits & joints, vaut	6 6 "
Dépense chaque toise de ces murs .	87 l. 6 f. " d.
Le dixieme de bénéfice dû à l'Entrepreneur vaut	8 14 6
Réglement chaque toise pour taille .	96 l. " f. 6 d.
Dans une toise superficielle de ces murs, il y a douze toises courantes de taille ou pique de paremens vus ; chaque toise courante de six pieds sur douze pouces vaut.	8 l. " f. " d.

E

Toutes moulures droite & circulaire, ainsi que les paremens, se mesurent sur le même principe développé ci-dessus pour la pierre.

Les entailles en grès seront estimées à proportion de la difficulté, sans avoir égard aux détails de la pierre: en considérant que le grès ne décharge point au poinçon ou pique, comme la pierre, il le faut quadrupler : si une entaille en pierre vaut 20 sols, celle en grès vaut 4 liv. étant obligé de faire forger les outils continuellement.

Les entailles non ordinaires en pierre seront toisées en cube, & seront estimées à proportion de la qualité de la pierre.

En pierre dure ordinaire, 40 sols le pied cube, compris l'enlévement des gravois aux champs, le tout suivant la difficulté.

Détail de la valeur des murs en moilons & plâtre.

SAVOIR;

Chaque toise cube de moilon brut coûte, rendu aux atteliers de Paris, la somme de..................	48 l. " s. " d.
La façon de chaque toise cube non ravalée, à rez-de-chaussée, vaut....	12 " "
Pour fixer la quantité de plâtre pour l'hourdi d'une toise cube de mur, le moïlon supposé de six pouces d'épaisseur, il faut douze lits de plâtre d'un pouce d'épaisseur, savoir ; six lignes d'épaisseur pour les lits, & six lignes pour les joints, montans & garnis dans l'épaisseur, ensemble un pouce, produit trente-	
	60 l. " s. " d.

D'ARCHITECTURE-PRATIQUE 67

Ci-contre............	601 l. " f. " d.	
fix pieds cubes de plâtre, ou cinquante-quatre facs, à 6 fols le fac, valent....	16 4 "	
Dépense chaque toife cube brute en œuvre..................	761. 4 f. " d.	
Le dixieme de bénéfice dû à l'Entrepreneur vaut..............	7 12 5	
Valeur en réglement........	831. 16 f. 5 d.	

Chaque pouce d'épaiſſeur vaut. 1 l. 3 f. 4 d.

Détail pour fixer la valeur de chaque toiſe ſuperficielle de mur de cette nature, de dix-huit pouces d'épaiſſeur ravalé en plâtre.

SAVOIR;

Les dix huit pouces d'épaiſſeur brute non ravalés en œuvre; à 1 livre 3 ſols 4 deniers le pouce d'épaiſſeur, valent ; ; :	21 l. " f. " d.
Pour la plus valeur de l'entreligne des deux paremens (1), non compris à la toiſe cube, à raiſon de 5 fols chaque toiſe ſuperficielle, valent...........	" 10 "
Deux toiſes ſuperficielles d'enduit pour les deux paremens valent 5 livres 7 ſols, ainſi qu'il ſera détaillé aux légers ouvrages ci-après, ci. : : : : : : : : : : : ;	5 7 "
	26 l. 17 f. " d.

(1). Le terme d'entreligne ſe comprend, 1°. pour la fourniture des lignes pour élever la maçonnerie entre icelles; ſuivant le fruit fixé, 2°. pour le ſcellement des broches, pour y repéréer & attacher ces lignes.

E 2

De l'autre part. 261l. 17f. ″d.

Pour la fourniture des échafauds, cordages, civieres, brouettes, cribles, facs, feaux, & autres uftenfiles, chaque toife vaut . ″ 15 ″

Pour la furveillance d'un Commis pour la conduite des Ouvriers, chaque toife cube vaut 20 fols, & pour un mur de dix-huit pouces. ″ 5 ″

Valeur en réglement chaque toife. . . 271l. 17f. ″d.

Chaque pouce d'épaiffeur vaut.
. 1 l. 11 f. ″d.

Un Limofin & fon aide feront chaque journée une toife fuperficielle de mur de dix-huit pouces d'épaiffeur, non ravalé, en élévation & fondation. Il eft de la prudence de l'Architecte d'y avoir égard, en obfervant toutefois la difficulté du fervice tant en plus qu'en moins, ainfi qu'il en fera parlé par un détail particulier ci-après.

Autre détail pour un mur de trente-fix pouces d'épaiffeur en moilon brut, non ravalé.

S A V O I R;

Les trente-fix pouces d'épaiffeur brute en œuvre, non ravalés, à 1 l. 3 f. 4 d. le pouce d'épaiffeur, valent. 42l. ″f. ″d.
Pour l'entreligne des deux paremens. ″ 10 ″
Deux toifes fuperficielles d'enduit comme deffus. 5 7 ″

471.17f. ″d.

D'ARCHITECTURE-PRATIQUE. 69

Ci-contre.	47 l. 17 f. ″d.
Pour les échafauds & autres uftenfiles comme deffus.	″l. 15 f. ″d.
Pour la furveillance du Commis à la conduite des Ouvriers.	″ 10 ″
Valeur chaque toife en réglement. . . .	49 l. 2 f. ″d.
Chaque pouce d'épaiffeur vaut 1 L. 7 f. 3 d. ⅐.	

Autre détail pour un mur de cette nature, de douze pouces d'épaiffeur, ravalé en plâtre.

SAVOIR;

Les douze pouces d'épaiffeur intrinfeque, en moilon brut, non compris enduit, à 1 l. 3 f. 4 d. le pouce d'épaiffeur, valent.	14 l. ″f. ″d.
L'entreligne des deux paremens en plus valeur vaut.	″ 10 ″
L'enduit des deux paremens comme deffus vaut.	5 7 ″
Les échafauds & autres uftenfiles valent.	″ 15 ″
Pour le Commis à la conduite des Ouvriers.	″ 3 8
Valeur en réglement chaque toife. . .	20 l. 15 f. 8 d.
Chaque pouce d'épaiffeur vaut. 1 l. 14 f. 8 d.	

E 3

Observation pour apprécier la valeur de ces murs.

Comme les ravalemens sont mis à prix particulier, il ne faut point les comprendre dans l'épaisseur des murs.

EXEMPLE.

Un mur de dix-huit pouces ravalé ne doit être détaillé que de seize pouces & demi d'épaisseur en moilon brut, & les enduits pris à part, de neuf lignes d'épaisseur chaque côté; & suivant le détail ci-dessus, les enduits sont appréciés de neuf lignes d'epaisseur, eu égard au déchet du gobetage, & enduit au sac jeté au balai.

Chaque pouce d'épaisseur pour l'hourdi en plâtre desdits murs vaut. " l. 4 s. 6 d.

Autre détail pour mettre à prix l'hourdi d'une toise cube de moilon en chaux & sable.

SAVOIR;

Trente-six pieds cubes de sable valent. .	4 l. " s. " d.
Six minots de chaux vive, à 1 liv. 3 s. le minot, valent.	6 18 "
Pour l'extinction de cette chaux. . .	" 12 "
Dépense chaque toise cube en œuvre.	11 l. 10 s. " d.
Le dixieme de bénéfice dû à l'Entrepreneur vaut.	1 3 "
Valeur en réglement.	12 l. 13 s. " d.

Chaque pouce d'épaisseur pour l'hourdi
des murs à chaux & sable vaut. ⁕l. 3ſ. 6 d.½.

La toise cube de ceux hourdés en
plâtre vaut. 16 l. 4 ſ. ⁕d.
Et à chaux & sable. 12 13 ⁕
Ceux à chaux & sable différent en
moins de. 3 11 ⁕

Moilon piqué en plus valeur des murs.

Suivant le détail ci-dessus, au prix des
matériaux, chaque toise superficielle de
taille moilon piqué est payée au Carrier. 10 l. 13 ſ. 4 d.
Un sixieme de bénéfice dû à l'Entre-
preneur, y compris le déchet pour l'ap-
pareil de la fixation des hauteurs du
moilon, vaut. 1 15 6 ½.

Valeur en réglement chaque toise. . . 12 l. 8 ſ. 10 d.½.

Le rejointement de ces moilons à chaux
& sable ou plâtre, chaque toise superfi-
cielle vaut. 1 12 ⁕

Moilon esmiller.

Chaque toise superficielle de taille
esmiller, moitié du prix ci-dessus, vaut. 6 l. 4 ſ. 5 d.½.

Tous scellemens de poteaux de charpente en terre,
des batrieres, racineaux & autres, en moilon & plâtre,
ou mortier de chaux & sable, seront toisés comme

maçonnerie en cube brute non ravalée, suivant les prix ci-deſſus.

De même, la fouille des terres à ce néceſſaire, avec remblai à la toiſe cube, ſuivant les prix ci-après détaillés.

La maçonnerie en moilon & plâtre, ou mortier de chaux & ſable, de tout maſſif quelconque, ſera toiſée au cube brute en œuvre, non ravalée, ſuivant le détail aux murs ci-deſſus.

Obſervation pour apprécier la valeur des ſcellemens de ſolives, poutres, ſablieres, & autres en vieux murs, moilon & plâtre, leſquels ne doivent être réduits en léger, mais en murs en leur ſuperficie & épaiſſeur à un parement, les bois dans ces ſcellemens compenſés pour la démolition & enlévement des gravois aux champs.

Savoir;

Pour le ſcellement du bout d'une poutre, l'excavation à ce ſujet contient trois pieds ſur trois pieds & douze pouces d'épaiſſeur; en mur, moilon brut, non ravalé, neuf pieds de ſurface, à 1 livre 3 ſols 4 deniers le pouce d'épaiſſeur, vaut. .	3 l. 10 ſ. ″ d.
L'enduit en plâtre, même ſurface, à 2 livres 13 ſols 6 deniers la toiſe, vaut. .	″ 13 4
Valeur en réglement.	4 l. 3 ſ. 4 d.
De même que le ſcellement des ſolives & autres de cette nature en mur, réduit à dix-huit pouces carrés, & douze pouces d'épaiſſeur, vaut le quart du ſcellement de la ſuſdite poutre, de	1 l. ″ſ. ″d.

Détail pour apprécier le prix des murs en meuliere, supposés de quatre pouces d'épaisseur, hourdés en plâtre, non ravalés.

Savoir;

La toise cube vaut, rendue aux atteliers de Paris	48 l. " f. "d.
Il faut soixante-seize pieds cubes de plâtre pour l'hourdi d'une toise cube, ou cent-quatorze sacs, à 6 sols le sac, valent.	34 4 "
Façon de chaque toise cube pour un bâtiment de trente pieds d'élévation du rez-de-chaussée, savoir, 12 livres 5 sols à rez-de-chaussée, & 13 livres 17 sols 6 deniers à son sommet, ensemble 26 livres 2 sols 6 deniers, dont la moitié en moyenne proportionnelle, vaut, chaque toise cube	13 1 3
Dépense chaque toise cube	95 l. 5 f. 3 d.
Le dixieme de bénéfice dû à l'Entrepreneur vaut	9 10 6
Valeur en réglement	104 l. 15 f. 9 d.
Chaque pouce d'épaisseur non ravalé vaut	1 l. 9 f. 1 d. $\frac{7}{11}$.

Observation.

Cette meuliere emploie plus de plâtre que le moîlon de Paris, étant difforme & remplie de cavité : il en faut, chaque lit de niveau & joint montant du garni, un

pouce & demi d'épaisseur, & le moilon de Paris plus gisant n'en emploie qu'un pouce.

Détail pour un mur de dix-huit pouces d'épaisseur de cette nature, hourdé & ravale en plâtre des deux côtés.

SAVOIR;

Les dix-huit pouces d'épaisseur non ravalés, à 1 livre 9 sols le pouce d'épaisseur, valent.	26 l. 2 f. " d.
Pour l'entreligne des deux paremens, comme dessus	" 10 "
Pour les enduits des deux paremens, avec renformis, eu égard aux cavités, différent du moilon de Paris.	6 13 . "
Pour les échafauds & autres ustensiles comme dessus	" 15 "
Pour le Commis à la conduite des Ouvriers	" 5 "
Valeur chaque toise en réglement . .	34 l. 5 f. " d.

Chaque pouce d'épaisseur vaut.
. 1 l. 18 f. " d. $\frac{2}{3}$.

Appréciation pour fixer le prix de façon de chaque toise cube de maçonnerie en moilon ou meuliere non ravalée, proportionnellement à l'élévation d'un bâtiment quelconque.

SAVOIR;

La façon de chaque toise cube à rez-de-chaussée, 12 livres 5 sols, savoir, 12 livres pour le Maçon & son aide à la construction, & 5 sols pour l'approche

D'ARCHITECTURE-PRATIQUE. 71

du moilon pris environ à dix pieds de
distance de ladite construction, ci . . . 121. 5f. ″d,

Et sur le cinquieme échafaud, à vingt-
cinq pieds de hauteur du rez-de chaussée,
faisant ensemble soixante pieds de marche,
savoir, vingt-cinq pieds de hauteur pour
monter à ce sommet fixé, vingt-cinq pieds
idem pour descendre, & dix pieds pour le
transport à rez-de-chaussée, ensemble com-
me dessus, soixante pieds valent, pour trans-
port, 1 livre 17 sols 6 deniers, & 12 livres
pour façon, ensemble chaque toise cube. . 13 17 6

A rez-de-chaussée 12 livres 5 sols, & à
ving-cinq pieds de hauteur 13 livres 17
sols 6 deniers, ensemble 26 livres 2 sols
6 deniers, dont la moitié, en moyenne pro-
portionnelle, vaut pour façon, chaque toise
cube . 13 1 3

Même proportion à garder pour toute élévation quel-
conque.

Ces prix ainsi fixés sont pour de bons matériaux. Et
si toutefois il arrivoit qu'on fît emploi de petits maté-
riaux, des démolitions ou autres équivalens, alors ce
sera à l'Architecte connoisseur & prudent d'avoir égard
au surplus du temps pour l'emploi, ainsi que de la
consommation du plâtre ou mortier pour l'hourdi.

Observation.

La plus valeur des échafauds n'est due que d'après
cinq pieds en contre-haut du sol du rez-de-chaussée,
& ne l'est point en fondation, sinon dans la hauteur des
caves, de même d'après les cinq pieds du sol, ainsi
que les voûtes.

L'Entrepreneur intelligent ne doit point faire monter le moilon fur échafaud ou plancher par les Maçons & Limofins, étant l'ouvrage des Manœuvres de relais, afin d'éviter ou de modérer la dépenfe, & que le Maçon fervi par fon aide, fans interruption, faffe l'emploi des matériaux, fans quoi point d'accéleration ni bénéfice s'il n'y a point de fupercherie. Il eft facile de fixer la quantité de Manœuvres de relais néceffaires pour toute manutention quelconque, d'après le détail ci-après.

Savoir;

La toife cube compofe deux cents foixante-dix hottées de moilons, & chaque hottée, un Manœuvre peut en porter les trois quarts d'un pied cube; conféquemment il faut fixer, à proportion du tranfport, la quantité que peut & doit porter ce Manœuvre, chaque jour de douze heures, & combien il eft néceffaire de Manœuvre de relais, fuivant la quantité de Maçons & Limofins en œuvre.

Le moilon fe jette à la main en la hauteur de cinq pieds du premier échafaud; un Manœuvre peut en approvifionner deux toifes cubes, ce qui occupera huit Maçons, qui feront chacun une toife fuperficielle de mur de dix-huit pouces d'épaiffeur. Ce deuxieme échafaud, de dix pieds de haut, contient trente pieds de marche, dix à monter, dix à defcendre, & dix d'éloignement à rez-de-chauffée, compenfant ces dix pieds derniers moitié moins pénible qu'à monter; pourquoi les vingt pieds à rez-de-chauffée ne font comptés que pour dix. C'eft 19 f. 9 den. la toife cube pour le tranfport en cette hauteur, démontré ci-après.

Démonftration.

La journée eft compofée de douze heures, fept cents

vingt minutes, & quarante-trois mille deux cents secondes : à chaque pied de marche pour monter à l'échelle, font employées quatre secondes, & de niveau au rez-de-chaussée moitié moins ; à dix pieds de hauteur, chaque hottée emploie cent vingt secondes de temps pour les trente pieds de marche à charge ; c'est trois cents soixante hottées de moilon qu'un Manœuvre doit transporter chaque jour en cette hauteur, & qui font une toise un tiers cube, meuliere, ce qui peut occuper chaque jour cinq Maçons, qui mettront à exécution chacun une toise superficielle de mur de dix-huit pouces d'épaisseur. L'excédent du moilon non en œuvre de ce transport est compensé pour celui qui tombe de cet échafaud, & qu'il faut remonter, ce que l'on ne peut éviter.

Et sur le cinquieme échafaud, comme dessus dit, à vingt-cinq pieds de hauteur du rez-de-chaussée, faisant soixante pieds de marche, chaque hottée emploie, à quatre secondes chacun pied, deux cents quarante secondes ; c'est cent quatre-vingt hottées qu'un Manœuvre transportera chaque jour en cette hauteur, ou les deux tiers d'une toise cube, & occupera chaque jour deux Maçons pour l'emploi. Même égard que dessus pour le moilon qui pourra tomber, & qu'il faudra remonter.

Cette appréciation devient générale pour toute hauteur quelconque.

L'on paie à un Manœuvre 25 sols chaque jour ; ces deux tiers de toise cube coûtent 25 sols de manutention pour l'approche à pied d'œuvre en cette hauteur, conséquemment la toise cube vaut 37 f. 6 d. d'approche : or, il est donc démontré clairement qu'il y a plus d'avantage de faire approcher les matériaux par des Manœuvres de relais que par des Maçons ou Limosins.

En cette hauteur, la manutention, chaque toise cube, vaut 37 f. 6 d., & à rez-de-chaussée 5 sols, ensemble

42 sols 6 den., c'est en moyenne proportionnelle 21 f. 3 den. chaque toise cube.

Observation.

Si toutefois ces murs étoient hourdés à chaux & sable, sera compté le cube du sable, ainsi que du plâtre démontré ci-dessus, & un tiers de chaux éteinte ne faisant que le sixieme de chaux vive.

Le cube de la chaux dans le sable n'est compté pour rien dans le cube de la maçonnerie, n'étant que pour la consolidation du sable sans aucune augmentation au solide.

EXEMPLE.

Dans une toise cube de meuliere, il faut à Paris, pour l'hourdi, soixante-seize pieds cubes de sable, à 2 sols 3 deniers le pied cube, valent. 8 l. 11 s. "d.
Treize minots de chaux vive, à vingt-trois sols le minot, valent. 14 19 "

Dépense chaque toise cube. 23 l. 10 s. "d.
Le dixieme de bénéfice dû à l'Entrepreneur vaut. 2 7 "

Valeur en réglement. 25 l. 17 s. "d.

Chaque pouce d'épaisseur pour l'hourdi à chaux & sable vaut. . . . " l. 2 s. 5 d.

Les ravalemens quelconques seront demandés, ainsi que dessus, suivant leur nature, échafaud, entreligne, &c.

D'ARCHITECTURE-PRATIQUÉ.

Détail pour toiser la maçonnerie en moilon & plâtre d'une voûte de cave, ou autres en plein cintre.

Il faut mesurer la longueur de la voûte entre les deux pignons, sur la largeur entre les deux murs portant la voûte, & hauteur depuis sa naissance jusques sur l'extrados, ce qui produit un cube; à déduire le vuide intérieur, le surplus est le cube total de la maçonnerie de cette voûte, suivant le prix ci-devant détaillé en mur moilon; ensuite prendre la superficie intérieure ou l'extention d'icelle, pour apprécier les toises superficielles de rejointciement ou enduits à face & demie, différent d'un mur ordinaire, étant cintrée & plus de sujétion, ainsi que le moilon piqué, entreligne, échafaud, &c.

EXEMPLE.

Ladite voûte supposée de dix-huit pieds de long sur dix pieds de large, & six pieds six pouces de hauteur, depuis sa naissance jusques sur l'extrados, produit en cube cinq toises, deux pieds six pouces à déduire pour le vuide intérieur de cette voûte, de dix-huit pieds de long sur cinq pieds de demi diametre, produit en cube trois toises un pied sept pouces six lignes; après cette déduction, le surplus est le cube intrinseque, en œuvre de cette voûte, de deux toises dix pouces six lignes, à 83 livres 16 sols 5 deniers la toise cube non ravalée, valent la somme de. 179 l. 17 s. 3 d.

Le renformis & crépis sur cette voûte, de dix-huit pouces de long sur quinze

De l'autre part. 179 l. 17 f. 3 d.

pieds neuf pouces de circonférence, produisent en surface sept toises & demie treize pouces six lignes, à 4 livres 8 sols 6 deniers la toise superficielle, même égard que dessus, valent. 34 17 "

Pour l'entreligne de ces sept toises & demie, treize pieds six pouces superficiels de paremens vus, à 10 sols la toise, double des murs à-plomb, valent. . . . 3 18 9

Pour la fourniture des échaufauds & autres ustensiles contenus en la superficie, plane prise entre les murs, de cinq toises de surface, à 15 sols la toise, valent. . 3 15 "

Pour la surveillance du Commis à la conduite des sept toises & demie, treize pieds six pouces superficiels de voûte, à 5 sols la toise, valent. 1 19 4

Valeur en réglement de cette voûte. 224 l. 7 f. 4 d.

Pour construire toutes voûtes en moilon & plâtre de cette longueur, il ne faut que deux cintres, un à chaque extrémité, sans aucuns couchis entre iceux, sur lesquels se pose un chevron à chaque rang de moilon pour maçonner ladite voûte, lequel sert pour toute la voûte, le calant de hauteur aux deux bouts & étréfillonné dans le milieu, suivant l'alignement pris avec un cordeau ou ligne, lesquels cintres seront détaillés en la charpente ci-après.

Et si toutes ces voûtes étoient hourdées en mortier de chaux & sable, il sera à propos qu'il y ait trois cintres

avec

avec couchis fur iceux, obfervant que le mortier ne fe confolide pas lors de l'emploi, comme fait le plâtre.

Et fi ces voûtes étoient en moilon piqué ou efmiller, il en fera demandé la fuperficie en plus valeur de la voûte, fuivant leur nature, au prix ci-devant fixé.

Et au lieu de renformis & crépis, comme deffus le rejointoiement.

Détail pour toifer une voûte d'arrête au cube, maçonnerie en moilon & plâtre, fuivant la figure R, fon plan, & S, l'extenfion du quart de cette voûte.

SAVOIR;

La voûte fuppofée fur un plan carré, il faut mefurer la longueur & largeur entre les murs fur fa hauteur depuis fa naiffance jufques fur l'extrados, cela produira un cube, à déduire le vuide intérieur des quatre lunettes, le furplus fera le cube de la maçonnerie.

EXEMPLE.

Une voûte d'arrête de douze pieds fur douze pieds entre les murs, & fept pieds & demi de hauteur depuis fa naiffance jufques fur l'extrados, ayant fix pieds de plein cintré, & dix-huit pouces d'épaiffeur de voûte, produit en cube cinq toifes, à déduire, pour le vuide de deux lunettes prifes entre les deux murs de pignons, douze pieds de long fur fix pieds de demi-diametre, comme un berceau ordinaire, & pour les deux autres lunettes d'embranchement des deux autres pignons, enfemble quatre pieds fix pouces de long réduits fur même demi-diametre, produifent enfemble, en cube pris géométriquement, quatre toifes deux pieds un pouce neuf lignes : après ces déductions, le furplus de la ma-

F

çonnerie de cette voûte produit en cube trois pieds dix pouces trois lignes.

Il faut développer l'extention d'icelle pour l'entreligne de cette voûte.

Même superficie pour la plus valeur de la taille du moilon piqué ou esmiller, crépis ou rejointoiement, suivant les prix ci-devant détaillés.

L'échafaud, comme dessus.

Outre le détail ci-dessus, seront accordés à l'Entrepreneur, en plus valeur, les arrêtes des arrêtiers cinglés en leur circonférence, pour pied courant de maçonnerie à façon & cube, moilon seulement, le plâtre étant compris au cube ci-dessus, eu égard au déchet, & double temps de l'ouvrier à ajouter au cube de la susdite voûte.

Les cintres, comme dessus, regardent le Charpentier ; il en sera fait six, savoir, quatre aux quatre murs de pignons, & deux d'angles en angles pour les arrêtiers.

Détail pour apprécier le toisé du cube d'une voûte en arc de cloitre, maçonnerie idem en moilon & plâtre, suivant la figure T & la figure V, pour l'extention d'un quart de cette voûte.

SAVOIR;

Ladite voûte, suivant le plan & élévation de la précédente, produit en cube maçonnerie cinq toises, à déduire pour le vuide intérieur d'icelle douze pieds de long sur six pieds de demi-diametre, comme un berceau ordinaire, le vuide, moins considérable qu'à la précédente, est de trois toises dix pouces quatre lignes cubes: après cette déduction, le surplus de la maçonnerie du cube de cette voûte produit une toise cinq pieds un pouce huit lignes.

Pour l'entreligne, il faut développer *idem* l'extention de cette voûte.

D'ARCHITÉCTURE-PRATIQUE. 85

Même superficie pour la plus valeur du moilon piqué, &c. *idem* à la précédente.

Développement d'une voûte en arc de cloître pour cube & surface pour l'extension, suivant la figure T *pour le cube, & celle* V *pour l'extension.*

Maniere de toiser l'extension de cette voûte developpée suivant la figure V, *représentant une parabole.*

Il faut multiplier la base par les deux tiers de la perpendiculaire, ou multiplier cette même base par ladite perpendiculaire, & du produit en ôter le tiers.

EXEMPLE.

12 p. de base.	12 p. de base.
6 p. 4 p. deux tiers de la perpendiculaire.	9 p. 6 p. perpend.
72	108.
4	6.
76. p. surface de cette parabole.	114.
	38. à déduire.
	76. p. surface égale.

Et pour avoir l'extention totale de cette voûte, additionner les quatre paraboles ; elles produiront ensemble trois cents quatre pieds de surface.

Détail pour apprécier des murs en plâtras, hourdés & ravalés en plâtre.

SAVOIR:

La toise cube de plâtras coûte à l'En-

F 2

trepreneur, rendu à son attelier, la somme de 24 livres, savoir; pour une toise cube, huit tombereaux, à 20 sols chacun d'acquisition au profit des conducteurs d'atteliers, valent 8 livres, & 16 livres pour le charroi des huit tombereaux, à 40 sols chacun, valent ensemble la somme de.................. 24 l. ″ s. ″ d.

Pour la façon d'une toise cube de plâtras en œuvre non ravalés, 18 livres, moitié de plus que le moilon de Paris, eu égard à la foible épaisseur, ci.......... 18 ″ ″

En supposant les plâtras de trois pouces d'épaisseur, compensation faite, il se trouve dans une toise cube vingt-trois lits de plâtre d'un pouce d'épaisseur, compris les joints montans, c'est à raison de trois pieds cubes de plâtre chaque lit, ensemble soixante-neuf pieds cubes ou cent trois sacs de plâtre, à 6 sols le sac, valent.................. 30 18 ″

Dépense......... 72 l. 18 s. ″ d.
Le dixieme de bénéfice dû à l'Enpreneur vaut............ 7 5 9
Valeur en réglement........ 80 l. 3 s. 9 d.

Chaque pouce d'épaisseur de ces murs non ravalés vaut.... 1 l. 2 s. 3 d. $\frac{7}{12}$.

Détail de la valeur d'une toise superficielle de mur de dix-huit pouces d'épaisseur, hourdé & ravalé en plâtre.

SAVOIR;

Les dix-huit pouces d'épaisseur non

ravalés, à 1 livre 2 fols 3 deniers le pouce d'épaisseur, suivant le détail ci-dessus, valent. 20 l. " f. 6 d.
Pour l'entreligne des deux paremens comme dessus, vaut. " 10 "
Deux toises superficielles d'enduit, estimées à 5 livres 8 sols (ce prix sera démontré ci-après au léger ouvrage) ci. . 5 8 "
Pour les échafauds & autres ustensiles. " 15 "
Pour la surveillance d'un Commis à la conduite des Ouvriers, chaque toise. . . " 5 "

Valeur en réglement. 26 l. 18 f. 6 d.
Chaque pouce d'épaisseur vaut. 1 l. 9 f. 11 d.

Suivant ce détail, les murs en pâtras sont & doivent être payés aussi chers que ceux en moilon ; mais il ne faudroit pas en employer, si ce n'étoit toutefois pour éviter la surcharge en sur-élévation ou remploi de ceux qui seroient provenus de la démolition d'un bâtiment sur l'emplacement de quelques reconstructions. Il n'y a point d'économie d'en faire acquisition, le moilon sera toujours préférable s'il n'y a obligation par la surcharge comme est dessus dit.

Observation concernant tous les murs en moilon & plâtre.

Comme les enduits sont mis à prix particulier, il ne faut compter l'épaisseur des murs qu'intrinseque, c'est-à-dire, déduction faite de dix-huit lignes d'épaisseur pour les enduits des deux paremens, de façon qu'un mur de dix-huit pouces ravalé ne doit être compté que de seize pouces & demi.

Lorsque ces murs seront faits à façon seulement, tant

86 TRAITÉ

pierre que moilon, le détail ci-après va le démontrer.

EXEMPLE.

Pour une toise cube de pose en pierre quelconque, le détail ci-dessus fixe pour pose 6 sols le pied cube ; les deux cents seize pieds à la toise audit prix valent 64 livres 16 sols, sur laquelle somme il faut déduire 5 livres 8 sols pour le plâtre fourni par le Propriétaire, & 5 livres 16 sols 7 deniers pour chevre, gruau, cable, charriots & autres ustensiles, ensemble 11 livres 4 sols 7 deniers chaque toise cube ; après ces déductions, le surplus, pour pose & bordage, vaut la somme de 53 l. 11 f. 5 d.
Le pouce d'épaisseur vaut 14 f. 10 d. $\frac{41}{71}$.

Chaque pied cube vaut 5 sous, toutefois qu'il y a de l'élévation comme dessus dit.

Les tailles sont suffisamment détaillées ci-devant.

Les murs, moilon à façon seulement, n'exigent point d'autres détails que ceux ci-devant ; mais pour en éviter la rècherche au détail & donner plus de facilité, il va être fait celui ci-après.

SAVOIR;

Chaque toise cube de mur, moilon à façon, non ravalé, vaut. 12 l. " f. " d.
Le dixieme de bénéfice dû à l'Entrepreneur vaut. 1 4 "

Valeur en réglement. 13 l. 4 f. " d.

Chaque pouce d'épaisseur vaut. 3 f. 8 d.

Détail pour un mur de dix-huit pouces d'épaisseur, ravalé à façon.

SAVOIR;

Les dix-huit pouces d'épaisseur non ravalés, à 3 fols 8 deniers le pouce, valent.	3 l. 6 f. " d.
Pour la façon des enduits des deux paremens.	1 11 "
Valeur en réglement, en fondation & élévation.	4 l. 17 f. " d.

Suivant le prix détaillé ci-deſſus, le Propriétaire doit mettre tous les matériaux à pied d'œuvre.

Mur de clôture.

Tout mur de clôture à façon vaut, chaque toiſe ſuperficielle ravalée de dix-huit pouces d'épaiſſeur, 3 liv. 12 ſous 9 den., ce qui fait un quart de moins que ceux en bâtimens, eu égard que le ſervice en clôture eſt moins diſpendieux par le peu d'élévation.

Obſervation.

Suivant le détail ci-deſſus en mur de dix-huit pouces d'épaiſſeur ravalé en bâtimens, le prix de façon eſt de 4 liv. 17 f. la toiſe ſuperficielle ; c'eſt environ 5 ſous 4 den. deux tiers le pouce d'épaiſſeur ; mais ce prix ne peut être pour les murs de toute épaiſſeur, ainſi qu'il va être démontré ci-après.

Pour un mur de six pouces d'épaisseur.

SAVOIR;

La toise superficielle de cette épaisseur produit une toise cube, & vaut pour façon non ravalée. 12 l. ″ s. ″ d.
Le dixieme de bénéfice de. 1 4 ″
Les enduits des deux paremens . . 1 11 ″

Réglement. 14 l. 1 s. ″ d.

Chaque pouce d'épaisseur vaut 4 s. 1 d. $\frac{1}{13}$.

La variété de ces prix provient des enduits : considérant que dans un mur de six pieds d'épaisseur il n'y a que deux paremens comme dans celui de dix-huit pouces, ces six pieds d'épaisseur contiennent quatre murs de dix-huit pouces, conséquemment six paremens de moins, & ce qui fait la différence en prix de façon comme en fourniture.

Représentation.

Indépendamment des prix à façon détaillés ci-dessus, il sera accordé à l'Entrepreneur un sol chaque parement de toise superficielle en plus valeur, pour l'entreligne ou pose & scellement d'icelle.

Autre détail à façon pour un mur de douze pouces ravalé.

La toise superficielle non ravalée, pour façon, vaut. 2 l. ″ s. ″ d.
Le dixieme de bénéfice vaut. . . . ″ 4 ″

2 l. 4 s. ″ d.

D'Architecture-Pratique. 89

Ci-contre.	2 l. 4 f. " d.
Les enduits des deux paremens valent.	1 11 "
L'entreligne des deux paremens vaut.	" 2 "
Réglement.	3 l. 17 f. " d.

Le pouce d'épaisseur vaut. 6 f. 5 d.

Détail pour mettre à prix la maçonnerie en moilon & plâtre, de dix-huit pouces d'épaisseur, ravalée, pour l'ouverture d'une porte en vieux mur, compris démolition, enlévement des gravois & rétablissement des ruptures.

SAVOIR;

Pour le percement de cette porte, cuber la démolition avec enlévement des gravois aux champs suivant les prix fixés aux démolitions ci-dessus; & si toutefois le moilon provenu de cette ouverture étoit bon, il faudroit le remettre en œuvre pour le rétablissement des ruptures; la maçonnerie pour lors ne deviendroit plus qu'à façon & fourniture de plâtre seulement.

EXEMPLE.

Supposé le vuide de la baie de porte de six pieds de haut sur trois pieds de large, la démolition sera de sept pieds de haut, compris le revestement des linteaux, sur cinq pieds de large, compris un pied de raccordement, chaque dosseret produit en cube un pied cinq pouces six lignes à 16 livres 5 sols la toise cube, compris l'enlévement aux champs, valent, en supposant le moilon provenu de la démo-

l tion de nulle valeur pour être remis en œuvre.................. 3 l. 19 f. ″d

La maçonnerie en moilon & plâtre à ce sujet, pour le rétablissement de la rupture, de sept pieds de haut sur trois pieds de large & dix-huit pouces d'épaisseur, produit en surface trente-cinq pieds ; à déduire pour le vuide de cette baie six pieds sur trois pieds de large, le surplus produit dix-sept pieds ; à 27 livres 17 sols la toise superficielle suivant le détail précédent, valent....... 13 3 ″

L'enduit intérieur des deux dosserets & recouvrement des linteaux en plus valeur, ensemble quinze pieds de pourtour sur dix-huit pouces de large, à deux toises pour une de léger en plafond, eu égard à la sujétion du parement en moilon, produit onze pieds trois pouces, à 7 livres la toise, valent.......... 2 3 9

La plus valeur en léger de la feuillure de cette porte, de quinze pieds de pourtour sur six pouces réduits, une cueillie d'arrête *idem* pourtour, sur trois pouces réduits, trois scellemens de gonds & gâches réduits en léger à trois pieds, produisent ensemble en léger quatorze pieds trois pouces, à 7 livres la toise, prix du plafond, valent............ 2 15 4

Valeur en réglement......... 22 l. 1 f. 1 d.

Et si toutefois le moilon provenu de la démolition se trouvoit bon pour faire ledit rétablissement, sera déduit sur le réglement ci-dessus la somme de 4 livres

Ci-contre. 22l. 1f. 1d.

8 fols pour un douzieme de toife cube, compris le bénéfice accordé au prix ci-deffus, mais auffi ne fera-t-il accordé que moitié du cube de la démolition enlevée aux champs, l'autre moitié pour démolition feulement, enfemble 2 livres 5 fols, c'eft de même à déduire celle de 1 livre 14 fols à ajouter avec les 4 livres 8 fols ci-deffus, enfemble la fomme de 6 livres 2 fols à déduire, ci. 6 2 "

Valeur en réglement. 15l. 19f. 1d.

Le carrelage qui fera fait dans l'embrafement de portes defdites ouvertures, fera demandé à part en plus valeur, fuivant le prix détaillé ci-après.

Détail pour apprécier chaque toife cube de maçonnerie en brique de Bourgogne, hourdée & ravalée en plâtre ou à chaux & fable.

S A V O I R ;

Le millier de briques rendu aux atteliers de Paris vaut 54 livres, favoir, 50 livres d'acquifition fur le port, & 4 livres de voiture, ci. 54l. " f. " d.

Chaque brique eft de huit pouces de long fur quatre pouces de large & deux pouces d'épaiffeur.

Pour une toife cube il faut fix milliers de briques, compris cent foixante-huit pour le déchet occafionné par la caffe, au fufdit prix, valent la fomme de. 324l. " f. " d.

De l'autre part. 324 l. "f. "d.

Il faut six jours de Maçon & de son aide pour la construction d'une toise cube; le Maçon à 45 sols, & le Manœuvre à 25 sols, ensemble pour façon de chaque toise cube. 21 " "

Dans une toise cube pour l'hourdi en plâtre il faut cinquante-deux sacs & demi de plâtre, à 6 sols le sac, valent. . 15 15 "

Dépense chaque toise cube. 360 l. 15 f. "d.

Le dixieme de bénéfice dû à l'Entrepreneur vaut. 36 1 6

Valeur en réglement, chaque toise cube. : 396 l. 16 f. 6 d.

Chaque pouce d'épaisseur vaut, non ravalé. 5 l. 10 f. 3 d.

Chaque pied cube vaut 1 l. 16 f. 9 d.

Observation pour connoître la quantité de plâtre qui entre pour l'hourdi dans une toise cube.

Il y a trente-cinq lits fixés à quatre lignes d'épaisseur, compris les joints montans; c'est à raison d'un pied cube chacun, & trente-cinq pieds cubes à la toise, ou cent cinq boisseaux, ou cinquante-deux sacs & demi, comme dessus dit.

Détail pour un mur de dix-huit pouces d'épaisseur en brique, hourdé & ravalé en plâtre.

SAVOIR;

Les dix huit pouces d'épaisseur non rava-

L'ARCHITECTURE-PRATIQUE. 95

lé:, à 5 livres 10 sols 3 deniers le pouce
d'épaisseur, valent. 99 l. 4 s. 6 d.
Chaque toise superficielle d'enduit
vaut 2 livres 19 sols, & pour les deux
paremens. 5 18 "
L'entreligne des deux paremens comme
dessus. -. " 10 "
Les échafauds. " 15 "
Pour la surveillance du Commis à la
conduite des Ouvriers. " 5 "

Valeur en réglement, chaque toise. . 106 l. 12 s. 6 d.

Chaque pouce d'épaisseur vaut
. 5 l. 18 s. 9 d.
Et chaque brique, d'acquisition, vaut.
. " l. 1 s. 1 d.

*Autre détail pour une toise superficielle de languette
de brique, de quatre pouces d'épaisseur, ravalée en plâtre.*

SAVOIR;

Pour une toise superficielle, il faut trois
cents vingt-quatre briques, à 1 sol 1 denier
chacune, valent. 17 l. 11 s. " d.
Un Maçon & son aide font deux toises
superficielles de languette non ravalée
chaque jour, & sont payés pour les deux
3 livres dix sols, c'est pour chaque toise. 1 15 "
Trois sacs de plâtre pour l'hourdi, à
6 sols le sac, valent. " 18 "
Deux toises superficielles d'enduit de
6 lignes d'épaisseur estimées chacune à
1 livre 9 sols 4 deniers les deux pare-
mens, valent. 2 18 8

23 l. 2 s. 8 d.

TRAITÉ

De l'autre part. 23 l. 2 f. 8 d.

Le dixieme de bénéfice vaut. . . . 2 6 2
L'entreligne des deux paremens vaut. // 10 //
Les échafauds, uftenfiles néceffaires,
& conduite du Commis, valent. . . . // 15 8

Valeur en réglement chaque toife. . 26 l. 14 f. 6 d.

Démonstration détaillée de la toife de ces enduits ci-dessus.

SAVOIR;

Il faut pour chaque toife fuperficielle
de ces enduits, deux facs & demi de
plâtre, à 6 fols le fac, valent. // l. 15 f. // d.
Un Maçon & fon aide font chaque
jour fix toifes & font payés 3 livres 10
fols, pour les deux, c'eft chaque toife,
pour façon. // 11 8

Dépenfe pour une toife. 1 l. 6 f. 8 d.
Le dixieme de bénéfice. // 2 8

Réglement. 1 l. 9 f. 4 d.
Pour l'autre parement. 1 9 4

Egalité à la demande ci-deffus. . . . 2 l. 18 f. 8 d.

Détail du prix des légers ouvrages en plâtre réduits à toife fuperficielle chaque nature.

SAVOIR;

En plafond fur lattis cloués jointifs.

Il faut pour chaque toife fuperficielle,

D'ARCHITECTURE-PRATIQUE. 95

fixée d'un pouce d'épaisseur, quatre facs
& demi de plâtre, à fix fols le fac, valent. 1l. 7f. ″d.

Un Maçon & fon aide font chaque
jour une toife & demie fuperficielle de
plafond, compris lattis, & font payés
3 livres 10 fols pour les deux, c'est cha-
que toife. 2 6 8

Une botte & un quart de lattes de cœur
de chêne, à 20 fols la botte, valent. . 1 5 ″

Une livre & un quart de clous à 8
la livre, valent. ″ 10 ″

Dépenfe. 5l. 8f. 8d.
Le dixieme de bénéfice pour l'Entre-
preneur vaut. ″ 10 10

Pour les échafauds & autres uftenfi-
les, ainfi que l'enlévement des gravois
aux champs provenus du gobetage & en-
duit au fac, & furveillance du Commis
à la conduite des Ouvriers, eftimés à. . 1 ″ 6

Valeur chaque toife de plafond en
réglement. 7 l. ″f. ″d.

Cloifons.

Les cloifons creufes, fur un lattis cloué
jointif, chaque côté même valeur que
le plafond, les deux côtés valent en-
femble 14 livres, faifant deux toifes fu-
perficielles, ci. 14 l. ″f. ″d.

96 TRAITÉ

Cloisons de poteaux, hourdées pleines en plâtras & plâtre, lattées à cluire voie, & ravalées des deux côtés.

SAVOIR;

Pour chaque toise superficielle de ces cloisons, il faut quinze sacs de plâtre savoir, cinq pour l'hourdi entre les poteaux, & cinq à chaque côté pour le ravalement d'icelles, à 6 sols le sac, valent..................	4 l.	10 f.	" d.
Une botte de latte chaque toise superficielle, pour les deux côtés, estimée à..	1	"	"
Une livre de cious estimée à....	"	8	"
Pour les échafauds & ustensiles à ce nécessaires, & surveillance du Commis.	1	10	"
Un Maçon & son aide font chaque jour une toise & demie de ces cloisons, & sont payés 3 livres 10 sols, c'est pour chaque toise.,..............	2	6	8
Pour les plâtras fournis pour l'hourdi.	"	5	4
Dépense chaque toise..........	10 l.	" f.	" d.
Le dixieme de bénéfice dû à l'Entrepreneur vaut...............	1	"	"
Valeur en réglement..........	11 l.	" f.	" d.

Cloisons hourdées pleines, enduites à bois apparens des des deux côtés.

SAVOIR;

Pour une toise, il faut huit sacs de de plâtre, dont cinq pour l'hourdi, &

trois

trois pour l'enduit des deux côtés, à
6 fols le fac, valent. 2l. 8f. ″d.
Pour les plâtras fournis. ″ 5 4
Un Maçon & son aide font trois toi-
ses superficielles de ces cloisons chaque
jour, à trois livres 10 fols pour les deux,
chaque toise vaut de façon. 1 3 4
Pour les échafauds & ustensiles, moins
considérables qu'au précédent article, le
Commis y compris. 1 ″ ″
Dépense chaque toise. 4l. 16f.8d.
Le dixieme de bénéfice dû à l'En-
trepreneur vaut. ″ 9 8
Valeur en réglement 5l. 6f. 4d.

Observation.

Un Maçon & son aide font ordinairement chaque jour cinq toises superficielles de lattis, cloués jointifs, à 14 fols la toise, valent 3 livres dix fols, qui est le prix de leur journée, ci. 14 f. ″ d.

Planchers.

Il faut, chaque toise superficielle, pour un plancher hourdé, plein & plafonné dessous,

SAVOIR;

Cinq facs de plâtre pour l'hourdi, à
6 fols le fac, valent. 1l. 10f. ″d.
Cinq *idem* pour le plafond valent. 1 10 ″
Une demi-botte de lattes vaut. . . ″ 10 ″
Une demi-livre de clous vaut. . . ″ 8 ″
La fourniture des plâtras pour l'hour-
di entre les deux solives vaut. . . . ″ 5 4
 ─────────
 4l. 3f. 4d.

TRAITÉ

De l'autre part.	4 l. 3 f. 4 d.
Pour les échafauds & uftenfiles, ainfi que la furveillance du Commis, comme au plafond, ci.	1 " 6
Même façon qu'au plafond, ci. . .	2 6 8
Dépenfe.	7 l. 10 f. 6 d.
Le dixieme de bénéfice de l'Entre-preneur vaut.	" 15 "
Valeur chaque toife en réglement. .	8 l. 5 f. 6 d.

Aires de plâtre fur planchers, fur bardeau.

Il faut, chaque toife fuperficielle, pour une aire en plâtre pur de deux pouces d'é-paiffeur,

SAVOIR;

Neuf facs de plâtre, à 6 fols le fac, valent.	2 l. 14 f. " d.
Une botte de lattes vaut.	1 " "
Uftenfiles de fceaux & crible. . . .	" 6 "
Un Maçon & fon aide en font trois toifes fuperficielles chaque jour, c'eft pour chaque toife.	1 3 4
Dépenfe.	5 l. 3 f. 4 d.
Le dixieme dû à l'Entrepreneur vaut.	" 10 4
Valeur, chaque toife en réglement. .	5 l. 13 f. 8 d.

Obfervation.

Si toutefois les lattes de ces aires font clouées jointives, il faut y ajou-ter un quart de botte de lattes de plus, qui fait.	" l. 5 "

D'Architecture-Pratique.

Ci-contre............	″l. 5f. ″d.
Une livre un quart de clous vaut..	″l. 10f. ″d.
L'augmentation de façon de.....	″ 7 ″
Dépense.............	1l. 2 ″
Le dixieme, comme ci-dessus, vaut.	″ 1 3
Réglement............	1l. 3 3

Entrevoux de planchers entre les solives.

SAVOIR;

Pour chaque toise superficielle il faut trois sacs de plâtre, à six sols le sac, valent.	″l. 18f. ″d.
Echafauds & ustensiles.........	″ 15 ″
Un Compagnon & son aide feront six toises superficielles chaque jour, c'est pour chaque toise............	″ 11 8
Dépense.............	2l. 4f. 8d.
Le dixieme de bénéfice vaut.....	″ 4 6
Valeur en réglement.........	2l. 9f. 2d.

Observation.

Si les planchers sont plafonnés, il faut déduire sur la surface de l'aire la superficie des bandes de trémies ou âtre de cheminée, n'étant que de la valeur du plafond; mais s'il n'y a que des entrevoux, il faut demander la plus valeur de l'aire & entrevoux.

EXEMPLE.

Si au lieu de plafond il y a des entrevoux, il faut faire la déduction suivante.

G 2

L'aire sur bardeau, la toise superficielle vaut...............	5l. 13f. 8d.
Les entrevoux, la toise superficielle vaut...................	2 9 2
Total.............	8l. 2 10
La bande de trémie, comme plafond, la toise superficielle vaut........	7 " "
A déduire à chaque toise sur cette aire.	1l. 2f.10d.

Chaque pied superficiel d'aire de cette nature, avec entrevoux, vaut. 4f. 6d. c'est à chaque toise superficielle un huitieme à déduire.

C'est donc un huitieme qu'il faut déduire sur la superficie de l'âtre seulement.

Recouvremens des poutres, linteaux & autres bois à toise superficielle.

Chaque toise superficielle vaut. . . . 4l.17f.11d.

Preuve détaillée.

SAVOIR;

Il faut, chaque toise superficielle, cinq sacs de plâtre, à 6f. le sac, valent. . . .	1l.10f. "d.
Une demi-botte de lattes.......	" 10 "
Une demi - livre de clous......	" 4 "
Echafauds................	" 10 "
Façon...................	1 15 "
Dépense.............	4l. 9f. "d.
Le dixieme de bénéfice de l'Entrepreneur vaut.	" 8 11
Valeur en réglement, chaque toise . .	4l.17f.11d.

Augets entre les solives, en plâtre ou lambourde, compris le scellement d'icelles.

SAVOIR;

Pour chaque toise superficielle, il faut neuf sacs de plâtre, à 6 f. le sac, valent.	2l. 14f. ″d.
Pour les plâtras fournis.	″ 6 ″
Un Maçon & son aide font chaque jour trois toises superficielles d'ouvrage de cette nature, & sont payés à 3 l. 10 f., c'est pour chaque toise.	1 3 4
Dépense chaque toise.	4l. 3f. 4d.
Le dixieme de bénéfice vaut. . . .	″ 8 4
Valeur en réglement.	4l. 11f. 8d.

Augets simples entre les solives pour empêcher de gercer les plafonds, faisant étrezillons entre icelles.

SAVOIR;

Pour chaque toise, six sacs de plâtre, à 6 sous le sac, valent.	1l. 16f. ″d.
Un Maçon & son aide font chaque jour quatre toises & demie superficielles de cet ouvrage, c'est pour chaque toise.	″ 15 6
Dépense.	2l. 11 6
Le dixieme de bénéfice vaut. . . .	″ 5 2
Valeur en réglement, chaque toise. .	2l. 16f. 8d.

Chausses d'aisances.

Chaque toise de hauteur hourdée & ravalée en plâtre, avec la fourniture des pots, vaut,

SAVOIR;

Pour chaque toise, huit boisseaux ou

pots de terre vernissés, à sept sols chacun,
valent.................... 2l. 16f. ″d.
Le dixieme de bénéfice vaut.... ″ 5 6
L'hourdi en plâtre au pourtour des
pots ravalés, réduit à dix-huit pieds de
surface, comme languette de cheminée,
la pose des pots y compris, vaut.... 3 18 6

Valeur en réglement, chaque toise. 7l. ″f. ″d.

Chaque siege d'aisance, compris la four-
niture des pots, hourdé & ravalé en
plâtre, vaut, réduit en léger à dix-huit
pieds, au prix fixé du plafond..... 3l. 10f. ″d.

La toise de hauteur de pots à ventouse,
hourdée & ravalée en plâtre, réduite en lé-
ger *idem*, à dix-huit pieds comme plafond,
vaut.................... 3l. 10f. ″d.

*Languettes de cheminées en plâtre, de trois pouces d'é-
paisseur (pigonnés à la main, en terme d'Ouvriers)
& ravalées.*
SAVOIR;

Treize sacs & demi de plâtre, à 6 sols
le sac, valent.............. 4l. 1f. ″d.
Pour les échafauds, chaque toise estimée
à....................... ″ 15 ″
Un Compagnon & son aide font cha-
que jour une toise & demie superficielle,
chaque toise fait............ 2 6 8

Dépense, chaque toise......... 7l. 2f. 8d.
Le dixieme de bénéfice vaut..... ″ 14 4

Valeur en réglement......... 7l. 17f. ″d.

Détail pour apprécier la valeur de chaque toise superficielle de lattis neuf, de cœur de chêne, cloué jointif en œuvre.

SAVOIR;

Pour une toise, il faut une botte & un quart de lattes, à 20 sols la botte, valent. 1 l. 5 f. ″ d.
Une livre un quart de clous, à 8 sols la livre, valent.............. ″ 10 ″
Un Maçon & son aide en font chaque jour cinq toises superficielles, c'est chaque toise................... ″ 14 ″

Dépense................ 2 l. 9 f. ″ d.
Le dixieme de bénéfice vaut.... ″ 4 10
Réglement.............. 2 l. 13 f. 10 d.

Appréciation du prix des saillies d'architecture en plâtre, pour les entablemens, plinthes, corniches, chambranles, pilastres & bandeaux.

SAVOIR;

Pour mettre à exécution le profil d'entablement cotté A, de six pieds de profil.
Deux Maçons & leurs aides en feront en une journée vingt-quatre pieds de longueur sur six pieds de profil, produisant en léger quatre toises, à 6 liv. 4 sols 7 den. ½ la toise, valent la somme de........ 24 l. 18 f. 3 d.

Dépense à ce sujet.

La journée des deux Maçons & de leurs aides ensemble est payée..... 7 l. ″ f. ″ d

De l'autre part..........	7 l.	″ ſ.	″ d.

Seront fournis vingt-sept pieds cubes de plâtre, ou quarante facs & demi, compenſant l'hourdi en plâtras ou moilon en encorbellement pour le déchet, à 6 ſols le ſac, valent............... 12 3 ″
Pour les regles & calibres....... 3 ″ ″
Pour la ſurveillance du Commis à la conduite des Ouvriers........... ″ 10 ″

Dépenſe................ 22 l. 13 ſ. ″ d.
Le dixieme de bénéfice dû à l'Entrepreneur vaut............... 2 5 3

Valeur en réglement.......... 24 l. 18 ſ. 3 d.

Nota. Il n'eſt point parlé d'échafaud à ce ſujet, étant compris pour le ravalement; mais ſi toutefois il en étoit fait un de fond, il ſera eſtimé en plus valeur.

Tous retours qui ſeront faits à la main & non traînés au calibre ſeront demandés une ſeconde fois en plus valeur, ſuivant le profil, eu égard à la ſujétion, pour mémoire, ainſi des autres à proportion, ci. . *mémoire.*

Autre Profil.

L'entablement ſuivant le profil B, de vingt-quatre pieds de long ſur quatre pieds de profil, produit deux toiſes & demie ſix pouces de léger, à ſix livres onze ſols la toiſe, valent............... 17 l. 9 ſ. 4 d.

Détail à ce ſujet.

Les deux journées des Maçons & de

leurs aides, comme au précédent, valent. 7 l. ″ f. ″d:
Il faut dix-huit facs de plâtre, à fix fols
le fac, valent. ″. 5 8 ″
Regles & calibres comme deffus. . . 3 ″ ″
Surveillance des Commis. ″ 10 ″

Dépenfe. 15 l. 18 f. ″
Le dixieme de bénéfice vaut. . . . 1 11 9

Réglement. 17 l. 9 f. 9 d.

Autre profil fuivant la figure C.

Vingt-quatre pieds de longueur de ce
profil fur deux pieds réduits, de faillie
produifent une toife douze pouces de
léger, à 6 livres 3 fols la toife, valent. 8 l. 4 f. ″d.

Détail.

Un jour de Maçon & de fon aide vaut. 3 l. 10 f. ″d.
Il faut neuf facs de plâtre, à 6 fols le
fac, valent. 2 14 ″
Regles & calibres. 1 ″ ″
Surveillance des Commis. ″ 5 ″

Dépenfe. 7 l. 9 f. ″d.
Le dixieme de bénéfice vaut. . . . ″ 15 ″

Réglement. 8 l. 4 f. ″d.

Ces trois différens détails de faillies
d'architecture, de plinthes & entablemens,
contiennent enfemble huit toifes de léger,
& ne valent que la fomme de. 50 l. 12 f. ″d.
Ces huit toifes ainfi appréciées, cha-

que toise, compensation faite, vaut la somme de 6 livres 6 sols 6 deniers. Donc le prix de 7 livres la toise de léger ouvrage de cette nature, apprécié en ce que dessus, est plus que suffisant, ci pour *mémoire.*

Autre profil pour une corniche en plâtre dans un appartement.

SAVOIR;

La corniche, suivant le profil D, contient vingt-quatre pieds de long sur six pieds de profil, produit en léger 4 toises, à 5 livres 2 sols 10 deniers la toise, valent. 20l. 11s. 4d.

Détail.

Deux journées de Maçons & de leurs aides...............	7l. ″s. ″d.
Vingt-sept sacs de plâtre fournis, à 6 sols le sac, valent...........	8 2 ″
Regles & calibres............	3 ″ ″
Surveillance du Commis........	″ 12 ″
Dépense............	18l. 14s. ″d.
Le dixieme de bénéfice.......	1 17 6
Réglement.............	20l. 11s. 6d.

Chaque toise de léger de ces corniches, suivant ce détail, vaut. 5 l. 2 s. 10d.

Observation.

Le cube du plâtre employé en la saillie de cette corniche, contenant trois pieds de pourtour de profil sur trois pouces réduits d'épaisseur, produit en cube

les vingt-sept sacs de plâtre contenus en ce que dessus.
Même méthode pour toutes les saillies.

Et si ces corniches sont moins dispendieuses que les précédentes saillies, ce n'est que la moindre surcharge sur les nus qui en produit la différence.

Tous retours coupés à la main seront doublés en plus valeur de deux pieds chacun, comme dessus dit.

Toute corniche sera toisée, son pourtour pris au milieu de sa saillie en moyenne proportionnelle, & non au nud des murs, ainsi que les entablemens.

Les plafonds décorés de corniches ne doivent être mesurés que d'après la saillie d'icelles, & sera accordé en plus valeur à l'Entrepreneur, le lattis cloué jointif en la saillie d'icelles corniches pour sa valeur, suivant l'estimation ci-devant.

Autre détail pour apprécier des bandeaux saillans des croisées, réduits à toise de léger.

Soixante-douze pieds de longueur de ces bandeaux sur six pouces réduits, produisent en léger une toise, à 6 livres 8 sols 9 den. la toise, suivant qu'il va être détaillé, ci. 6l. 8f. 9d.

S A V O I R ;

Un Maçon & son aide feront chaque jour soixante-douze pieds de longueur de ces bandeaux, & sont payés. . . 3l. 10f. ″d.
Fourni à ce sujet sept sacs de plâtre, à 6 sols le sac, valent. 2 2 ″
La surveillance du Commis. ″ 5 ″
Dépense. 5l.17f. ″d.
Le dixieme de bénéfice vaut. ″ 11 9
Réglement. 6l. 8f. 9d.

108 TRAITÉ

Développement.

Le cube du plâtre employé dans ces soixante-douze pieds de longueur de bandeaux, fixé de neuf pouces de large & un pouce de saillie, produisent en superficie cinquante-quatre pieds ; le douzieme pour son épaisseur produit en cube quatre pieds six pouces de plâtre, ou sept sacs comme dessus.

Autre détail pour apprécier la saillie en plâtre d'un pilastre d'encoignure en surcharge sur le nu du mur de face de deux pouces de saillie & vingt-quatre pouces de large.

Les usages & coutumes accordent à l'Entrepreneur six pouces réduits de léger chaque pieds courant, & soixante-douze pieds de hauteur, estimé pour une toise de léger à 9 livres la toise. Le détail ci-après démontre que cette estimation n'est pas juste.

Exemple.

Chaque journée, un Maçon & son aide feront trente-six pieds de hauteur de ces pilastres, & sont payés pour le temps à ce employé.	3l. 10f.	" d.	
Il faut douze pieds cubes de plâtre ou dix-huit sacs de plâtre, à 6 sols le sac, valent.	5	8	"
Surveillance du Commis.	"	5	"
Dépense.	9l. 3l.	" d.	
Le dixieme de bénéfice.	" 18	3	
Réglement.	10l. 1f. 3d.		

Chaque pied courant vaut 5 f. 7 d. $\frac{2}{11}$.

D'Architecture-Pratique. 109

Il est de la bonne construction, pour ériger ces pilastres, de les construire en leurs saillies en moilon avec les murs, pour éviter la surcharge du plâtre, laquelle n'existe pas longtemps, ne pouvant se consolider avec le mur sans liaisons; pour lors cette saillie en moilon est comptée avec le mur de son épaisseur, compris saillie. Etant ainsi construit, il n'est dû à l'Entrepreneur que de six pouces réduits de léger, chaque pied courant en plus valeur du ravalement, à 7 livres la toise de trente-six pieds de léger.

Détail pour apprécier le prix d'une toise superficielle de rocaille en meuliere, hourdée à chaux & ciment, laquelle s'emploie ordinairement à l'extérieur du bas des murs de face des bâtimens & autres (où la pierre est rare) pour éviter la dépense & empêcher les dégradations desdits murs par le réjaillissement de l'égout des eaux pluviales.

S A V O I R ;

Cette rocaille n'a ordinairement que deux pouces d'épaisseur de meuliere; l'on fait choix de la meuliere la plus coquillée & spongieuse, que l'on fait brûler au feu fait de fagots; après qu'elle est cuite, elle prend une couleur rouge, seche & encore plus spongieuse; on la casse avec une masse en petits morceaux de deux pouces quarrés ou environ, ce qui cause un grand déchet; c'est pourquoi l'on estime, compris déchet, dans la superficie de la toise, six pouces d'épaisseur de meuliere au prix de Paris, de 48 livres la toise cube, c'est 4 livres pour la meuliere en fourniture chaque toise superficielle, ci............ 4 l. ″ s. ″ d.

110 TRAITÉ

	l. s. d.
De l'autre part.	4 " "
Ce déchet, chaque toise superficielle, produit douze pieds cubes de gravois enlevés aux champs, à 1 sol le pied cube, vaut.	" 12 "
Pour le temps employé à triller la meuliere convenable, la faire cuire & la casser, chaque toise superficielle vaut.	2 " "
Pour le bois fourni, chaque toise superficielle vaut.	2 " "
Cette rocaille se pose par lits, de niveau & en liaison; un Maçon & son aide n'en feront que douze pieds de surface chaque journée, à 3 livres 10 sols pour les deux, c'est chaque toise superficielle, pour façon.	10 10 "
Dans une toise superficielle, il faut deux pouces réduits d'épaisseur de ciment pour l'hourdi & l'accottement au derriere, faisant six pieds cubes ou dix-huit boisseaux, à 3 sols le boisseau à Paris, valent.	2 14 "
Un minot de chaux vive vaut. . . .	1 4 "
Ustensiles, chaque toise estimée compris entrelignes.	" 10 "
Dépense.	23 L. 10 s. " d.
Le dixieme de bénéfice.	2 7 "
Réglement chaque toise.	25 l. 17 s. " d.

S'il y a des scellemens d'ailerons de fer pour retenir cette rocaille, ils seront demandés en plus valeur, suivant leur nature de scellement. De même s'il est fait des incrustemens pour le revestement de la rocaille, ils seront demandés *idem* en plus valeur.

D'Architecture-Pratique. 111

Quand le bâtiment se fait à neuf, il faut observer, lors de la construction, le vuide nécessaire de l'incrustement pour le revestement de la rocaille ou dalles de pierre, de même pour les tables renfoncées, afin d'éviter les incrustemens après coup, qui occasionnent des ruptures & dégradations des murs, sujet d'insolidité.

Renformis & enduits sur vieux murs.

SAVOIR;

Un Maçon & son aide font chaque journée quatre toises & demie de surface pour le prix de 3 livres 10 sols, c'est chaque toise superficielle................	1 l. 15 f. 6 d.
Pour les ustensiles & échafauds....	" 10 "
Il faut cinq sacs de plâtre, à 6 sols le sac, valent...............	1 10 "
Pour le temps employé à hacher les vieux enduits & enlever les gravois aux champs..................	" 5 "
Dépense..............	3 l. " f. 6 d.
Le dixieme de bénéfice vaut...	" 6 "
Valeur en réglement.........	3 l. 6 f. 6 d.

Nota. Le prix de ces enduits est dû aux étages supérieurs & inférieurs.

1°. Aux étages inférieurs, eu égard à la dégradation profonde occasionnée par l'humidité & plâtre salpêtré.

2°. Aux étages supérieurs, de même, quoiqu'il y ait moins de dégradation, en considérant la difficulté du service. 1°. Pour monter le plâtre arrivant de la carriere. 2°. Après le plâtre coulé, descendre les gravois à rez-de-chaussée pour les battre. 3°. Les remonter à leurs destinations. Cette double manœuvre contraint d'avoir des garçons de relais en sus de ceux qui servent les Maçons, sans quoi les garçons ordinaires ne pourroient servir les Maçons en

TRAITÉ

temps & lieu pour la prompte accélération, ainsi que l'approche de l'eau. Cette double manœuvre démontre clairement qu'il ne doit point y avoir de différence du bas en haut.

Ravalemens en plâtre sur vieux murs, à l'extérieur des murs de faces des bâtimens, avec echafauds faits de fond.

SAVOIR;

Il faut, chaque toise superficielle, cinq sacs de plâtre, à 6 sols le sac, valent. .	1l.10f. ″d.
Façon *idem* que dessus.	″ 15 6
Pour les échafauds faits de fond, estimés à 40 sols chaque toise superficielle, compris le scellement des boulins, écoperches, décellement d'iceux & bouchement des trous, ainsi que les cordages.	2 ″ ″
Pour le hachement des vieux enduits, saillies d'architecture & enlévement des gravois aux champs, chaque toise vaut.	″ 6 ″
Dépense chaque toise.	4l.11f. 6d.
Le dixieme de bénéfice vaut.	″ 9 2
Valeur en réglement.	5l. ″f. 8d.

Il faut, pour mettre à prix les échafauds de chaque toise, les planches, boulins, écoperches, lesquels produisent au toisé au moins deux pieces de bois, à 20 sols la piece, les scellemens, décellemens des boulins & cordages y compris.

Observation.

Si toutefois il se trouvoit des renformis non ordinaires pour redresser les

murs,

murs, ils feront demandés en plus valeur : en supposant ces renformis de trois pouces d'épaisseur, c'est chaque toise superficielle. 3 l. 19 s. 9 d.

Exemple.

Un renformis de 3 pouces d'épaisseur ne doit être considéré que de deux pouces, le surplus compris au ravalement : il faut pour ces renformis, chaque toise superficielle, neuf sacs & demi de plâtre, à six sols le sac, valent. 2 l. 17 s. *n* d.
La façon de chaque toise. *n* 15 6

Dépense 3 l. 12 s. 6 d.
Le dixieme de bénéfice. *n* 7 3

Réglement. 3 l. 19 s. 9 d.

Et toutes les fois que le renformis de cette nature sera compris au ravalement, chaque toise superficielle sera estimée. 9 l. *n* s. *n* d.

Observation.

Si dans ces ravalemens ils se faisoit des lancis de moilon, il en sera fait un détail particulier, où sera fixé leur épaisseur, estimée au prix ci-devant détaillé des murs. Ensuite cuber les gravois provenus des incrustemens de ces lancis, à 12 liv. la toise cube, ci. 12 l. *n* s. *n* d.
Et même valeur pour l'enlévement des gravois aux champs, ci. 12 *n* *n*

Valeur en réglement, chaque toise cube. 24 l. *n* s. *n* d.

H

Rejointoiemens en plâtre.
SAVOIR;

Façon, chaque toise............	″ 1. 7 f. 9 d.
Echafauds & autres ustensiles.....	″ 10 ″
Deux sacs de plâtre...........	″ 12 ″
Pour le temps employé aux dégradations & enlévement des gravois aux champs.................	″ 2 3
Réglement, avec bénéfice y compris.	1 l. 12 f. ″ d

Rejointoiemens à chaux & ciment.

Façon, chaque toise étant repassée à plusieurs fois, pour éviter qu'ils ne gercent.	″ 1. 12 f. ″ d.
Quatre boisseaux de ciment.......	″ 12 ″
Un quart de minot de chaux.....	″ 6 ″
Ustensiles................	″ 2 ″
Réglement, avec bénéfice comme dessus.	1 l. 12 f. ″ d.

Enduits & renformis à chaux & ciment, repassés à huit fois différentes, pour éviter qu'ils ne gercent.
SAVOIR;

Façon, chaque toise repassée à huit fois vaut..................	2 l. 8 f. ″ d.
Dix boisseaux de ciment, à 3 sols, valent.	1 10 ″
Un minot de chaux vaut......	1 4 ″
Ustensiles.............	″ 4 ″
Réglement, compris bénéfice.	5 l. 6 f. ″ d.

Crépis à chaux & sable.

SAVOIR;

Façon.		″l.	6f.	″d.
Sable.		″	4	″
Chaux.		″	12	″
Uſtenſiles.		″	2	″
Valeur en réglement.		1 l.	4f.	″d

Tableau pour apprécier chaque toiſe ſuperficielle de légers ouvrages, conforme aux differens détails ci-deſſus, de quelque nature qu'ils ſoient, ſans autre recherches

SAVOIR;

Chaque toiſe ſuperficielle de plafond ſur un lattis cloué jointif vaut. . .	7 l.	″ſ.	″d.
Chaque toiſe ſuperficielle de cloiſon ſourde, à lattes jointives ravalées des deux côtés.	14	″	″
Chaque toiſe ſuperficielle de cloiſon en poteaux, hourdées pleines en plâtras & plâtre, lattée à claire voie, & ravalée des deux côtés.	11	″	″
Chaque toiſe ſuperficielle de cloiſon hourdée pleine, enduite à bois apparens des deux côtés.	5	6	4
Chaque toiſe ſuperficielle de plancher hourdé plein, & plafonné deſſous, latté à claire voie.	8	5	6
Chaque toiſe d'aire de plâtre ſur plancher & ſur bardeau.	5	13	8
Chaque toiſe ſuperficielle d'entrevoux entre les ſolives	2	9	2

Chaque toise superficielle de recouvrement en plâtre, latté à claire voie sur poutres, linteaux & autres bois, vaut. . 4l.17f.11d.

Chaque toise superficielle d'augets, ou plâtras & plâtre aux planchers bas entre les lambourdes, pour recevoir le parquet, compris le scellement d'icelles. 4 11 8

Chaque toise superficielle d'augets simples entre les solives des planchers, pour empêcher de gercer, les plafonds faisant étrézillon. 2 16 8

Chaque toise de hauteur de chauffe d'aisance, avec fourniture des pots, hourdée & ravalée en plâtre. 7 " "

Chaque siege d'aisance, fourniture du pot à deux, hourdé & ravalé, scellement & raccordement de la lunette. . 3 10 "

Chaque toise de hauteur de pots à ventouse, hourdé & ravalé. 3 10 "

Chaque toise superficielle de languettes de cheminée, hourdées ou pigeonnées, ravalées en plâtre. 7 17 "

Chaque toise superficielle de lattis de cœur de chêne, cloué jointif en œuvre. 2 13 10

Chaque toise de renformis & enduits sur vieux murs à l'intérieur vaut. . . . 3 6 6

Chaque toise de ravalement à l'extérieur des murs de face 5 " 8

Chaque toise de rejointoiemens en plâtre vaut. 1 12 "

Chaque toise de rejointoiemens à chaux & ciment. 1 12 "

Chaque toise de renformis & enduit à chaux & ciment. 5 6 "

Chaque toise de crépi à chaux & sable vaut. 1 l. 4 f. " d.

Carrelage en carreaux de terre cuite, à six pans

SAVOIR;

Le millier de grands carreaux de six pouces, provenans de Maffy, rendu aux atteliers de Paris, vaut. 30 l. "f. "d.

Chaque millier fait six toises superficielles, & vaut, chaque toise. 5 l. " f. " d.
Façon. " 18 "
Il faut deux sacs & demi de plâtre, à six sols le sac, pour la pose d'une toise en plâtre pur, de six lignes réduit d'épaisseur, valent. " 15 "
La fourniture des outils, sceaux & cribles. " 3 "

Dépense chaque toise. 6 l. 16 f. " d.
Le dixieme de bénéfice. " 13 6

Valeur en réglement. 7 l. 9 f. 6 d.

Nota. La poussiere pour la forme est comprise dans le prix à façon.

Observation.

Chaque carreau contient vingt-un pouces de pourtour, formant six triangles, ayant chacun trois pouces & demi de base sur trois pouces de perpendiculaire, produit en superficie trente-un pouces & demi; dans la toise il y en a cinq mille cent quatre-vingt-quatre pouces de superficie, chaque toise superficielle, il en faut cent soixante-sept carreaux; le millier ne fait que

six toises de superficie, comme ci-dessus dit.

Un habile Ouvrier-Compagnon Carreleur & son aide font à leur tâche, chaque journée, six toises superficielles, la forme y comprise, & à la journée quatre toises superficielles ; le Compagnon est payé 50 sols par jour, le Manœuvre 22 sols, ensemble 3 livres 12 sols : donc les quatre toises, à 18 sols chacune, équivalent le prix de la journée.

Pose de vieux carreaux en plâtre pur.

SAVOIR;

Chaque toise pour façon vaut. . . .	1l. 18f. ″d.
Deux sacs & demi de plâtre, à 6 sols le sac, valent.	″ 15 ″
Pour la fourniture des outils & ustensiles.	″ 3 ″
Pour le temps employé au décrotage du carreau & démolition	″ 6 ″
Dépense chaque toise.	2l. 2f. ″d.
Le dixieme de bénéfice.	″ 4 3
Valeur en réglement	2l. 6f. 3d.

Petits carreaux neuf à six pans.

SAVOIR;

Le millier vaut, rendu aux ateliers de Paris, la somme de	9l. 10f. ″d.
Chaque millier fait trois toises, réduit de surface, & la toise en fourniture vaut.	3l. 3f. 4d.
Façon.	″ 18 ″
Plâtre.	″ 15 ″
	4l. 16f. 4d.

Ci-contre............	4 l. 16 f. 4 d.
Outils & uſtenſiles..........	" 3 " d.
Dépenſe chaque toiſe........	4 l. 19 f. 4 d.
Le dixieme de bénéfice.......	" 9 8
Valeur en réglement.........	5 l. 9 f. " d.
Poſe & fourniture de chaque grand carreau neuf, à pans de ſix pouces en recherche, à la place de ceux uſés de vétuſté, valent...............	" l. 1 f. 3 d.
Idem, en petits carreaux neufs....	" " 6
La poſe de chaque grand carreau vieux...................	" " 6
Et de chaque petit...........	" " 3
Chaque grand carreau d'âtre, fourni & poſé en place.............	" 2 "
Chaque carreau à bande, *idem*, fourni.	" 1 "

Détail apprécié du prix de chaque toiſe cube de fouille de terre ordinaire.

SAVOIR;

Chaque journée, un Piocheur & un Pelleur (Terraſſiers) fouillent & déblayent une toiſe deux cinquemes cube de terre ordinaire de niveau, ou juſqu'à ſix pieds de profondeur, & ſont payés chaque jour, pour les deux, 2 livres 16 ſols, c'eſt conſéquemment chaque toiſe cube de dépenſe..................	2 l. " f. " d.
Le dixieme de bénéfice.......	" 4 "
Réglement.............	2 l. 4 f. " d.

chaque relais de dix toises de portée commune à la brouette ou hotte, chaque toise cube vaut » l. 4 f. » d.

part de bénéfice dû à l'Entrepreneur, y compris la fourniture des brouettes & autres uftenfiles néceffaires. » 1 »

Chaque relais d'une toife cube vaut. » l. 5 f. » d.

Chaque toife cube de régalage vaut . » 4 »
Le dixieme de bénéfice. » » 5

Réglement. » 4 5

Pour faire des rampes, glacis & autres formes en terre jectiffe, il faut battre les terres par lit, de niveau de pied en pied, pour les confolider, fans quoi elles n'exifteroient point fans déprédation & affaiffement continuel : chaque toife cube vaut, comme le régalage. » l. 4 f. 5 d.

L'applaniffement de ces terres, fuivant les repaires fixés des pentes quelconques, conformes aux plans, profils & élévations, eftimé à 8 fols chaque toife fuperficielle ou chaque toife cube, en fuppofant qu'il n'y aura que fix pieds de hauteur de remblai en moyenne proportionnelle, ci. » l. 8 f. » d.
Le dixieme de bénéfice. » » 9

Réglement. » l. 8 f. 9 d.

Obfervation.

Chaque journée, un Terraffier Rouleur doit tranfporter à un relais de diftance

sept toises cubes de terres, à 4 sols la
toise cube chaque relais, les sept toises
valent 28 sols, prix de sa journée, ci. 1l. 8f. ″d.
Le dixième de bénéfice ″ 2 9

 Réglement. 1l. 10f. 9d.

EXEMPLE.

Pour fouiller les sept toises cubes, il
faut cinq Pelleurs & cinq Piocheurs, com-
pris le déblai sur berge ou dans la brouette,
ensemble dix journées, à 28 sols chacune,
valent. 14l. ″f. ″d.
Quatre journées de Rouleurs pour le
transport de ces sept toises cubes de
quarante toises de portée commune, à
28 sols chaque journée, valent 5 livres
12 sols, de même que les sept toises cubes;
à 16 sols de transport chaque toise pour
relais, ci. 5 12 ″
Une journée *idem* pour le régalage de
ces sept toises cubes, ou 4 sols chaque
toise, équivalent le prix de la journée de. 1 8 ″
Pour battre ces sept toises cubes à
terres, pour les consolider comme dessus,
estimées à 4 sols chacune, ou une jour-
née de Terrassier, valent. 1 8 ″
Pour l'applanissement des terres de ces
sept toises cubes, suivant les plans, profils
& élévation comme ci-dessus, 8 sols cha-
cune, ou deux journées de Terrassiers, valent 2 16 ″

Dépense totale de ces sept toises cubes
en œuvre. 25 l. 4f. ″d.

De l'autre part. 25 l. 4 f. ″ d.

Le dixieme de bénéfice pour l'Entrepreneur vaut. 2 10 4 ¾

Plus, 16 sols 10 deniers en plus valeur du dixieme ci-dessus accordé pour un quart pour les brouettes & autres, ci. ″ 16 10

Valeur en réglement. 281. 11 f. 2 d. ¾

Chaque toise cube, suivant ce détail, vaut en réglement. . . . 4 l. 3 f. ″ d.

Pour la manœuvre de ces sept toises cubes en total, suivant le détail ci-dessus, seront employées dix-huit journées de Terrassier à 28 sols chacune, valent 25 livres 4 sols, ainsi que la dépense détaillée.

D'après ce détail, il est facile d'apprécier toutes terrasses pour la manœuvre, soit en plus ou en moins.

Observation.

Lorsque les fouilles sont plus profondes que de six pieds de berge, il faut ajouter en plus valeur, chaque toise cube, 20 sols pour une banquette. De même que si les terres ne pouvoient se charger à la brouette lors des fouilles, & qu'il fût nécessaire de les peller une deuxieme fois, ce seroit en outre une autre plus valeur de 20 sols par toise, comme la banquette, ci. 1 l. ″ f. ″ d.

Même plus valeur chaque toise cube, si les terres provenues des fouilles jetées sur une berge ne se transportoient pas à mesure, & qu'elles soient déblayées

du bord de cette berge pour empêcher les éboulis, ou faciliter à jeter les terres des autres fouilles, ci.......... 1 l. ″ſ. ″d.

A Paris, lorſque les terres provenues des fouilles ne reſtent point ſur l'emplacement, étant obligé de les envoyer aux décharges ordinaires fixées par la police, environ à une demi-lieue de diſtance, chaque toiſe cube eſt payée pour le tranſport au Gravoitier, compris charge, la ſomme de 12 livres 12 ſols: dans une toiſe cube il y a ſept tombereaux de terre de trente-ſix pieds cubes chacune, faiſant enſemble deux cents cinquante-deux pieds cubes en terres jectiſſes, ne faiſant cependant qu'une toiſe cube de terre en maſſe non fouillée, toutes terres remuées produiſant le volume d'un ſixieme de plus que celle maſſe, ci...... 12 12 ″

Réglement.

Les bons Ouvriers Terraſſiers ſont payés 28 ſols chaque jour, & ſe fourniſſent de pelles & pioches.

Toutes fouilles de terres de cette nature ſera augmentée à proportion de la manœuvre, ſuivant le détail ci-devant.

Toute fouille ne peut être appréciée ſuivant le ſuſdit détail, il faut en ſavoir la difficulté en prenant connoiſſance du temps employé par l'Ouvrier, ce qui a été reconnu par expérience ſuivant leur nature.

1°. Fouille ordinaire.
2°. Fouille de terre franche très-dure.
3°. Fouille en tuf de pluſieurs natures.
4°. Fouille en cailloux & roches.

5°. Fouille en gravier.
6°. Fouille en glaife ou vafe de plufieurs efpeces.

Pour fixer le prix de ces fouilles non ordinaires, devenant inégal par le plus ou moins de difficulté, il faut faire attention au temps que l'Ouvrier emploiera pour en fouiller une portion quelconque, & d'après la dépenfe l'on y appréciera le prix à fa jufte valeur.

Si dans ces fouilles il fe trouvoit du fable propre à la conftruction, ce fable feroit au profit du Propriétaire, pour être donné en compte à l'Entrepreneur, qui l'emploieroit à fon profit, pour lui être déduit fur fes ouvrages.

De même, fi dans ces fouilles il fe trouvoit des roches, & que le Propriétaire payât au Terraffier la fouille totale fuivant fa nature, alors, fi cefdites roches étoient bonnes pour être employées en conftruction de bâtiment, l'Entrepreneur en Maçonnerie en tiendroit compte au Propriétaire, pour lui être déduit comme eft dit ci-deffus.

Prix de la fouille de chaque toife cube de glaife ordinaire

Deux Terraffiers emploient un jour pour faire une demi-toife cube de fouille à fix pieds de profondeur, à 30 fols chacun, font 3 liv. donc la toife cube pour fouille vaut. 6 l. " f. " d.
Chaque banquette à la toife cube vaut. 2 " "
La glaife fe vend à Paris, chaque toife cube rendue aux atteliers, la fomme de. 101 10 "

Preuve.

La voie de glaife vaut 7 liv., elle eft compofée de cinquante mottes; la motte contient quatorze pouces

de longueur sur six pouces de large & six pouces d'épaisseur; il en faut sept cents vingt-cinq à la toise cube, faisant quatorze voies & demie, à 7 liv. la voie, valent, comme ci-dessus dit, 101 liv. 10 f.

Emploi de la glaise pour faire un corroi.

Chaque toise cube remaniée, relevée, remaniée, épluchée, corroyée & marchée en place, est payée. 20 l. ″f. ″d.

Aux environs de Paris, a été fourni & mis en œuvre en corroie une toise cube de glaise, prise à une demi-lieue de distance, pour le prix de. 60 ″ ″

Détail particulier pour apprécier chaque journée la quantité de toises courantes que peut & doit faire en marche un Ouvrier Terrassier, pour le transport des terres qui proviendront de fouilles quelconques en plat pays, à dix toises de portée commune, que l'on nomme un relais, par expérience faite.

S A V O I R ;

Le prix fixé de chaque relais pour l'Ouvrier, sans le bénéfice dû à l'Entrepreneur pour sa surveillance & fourniture de brouettes, est de 4 sous chaque toise cube: il est payé 28 sous chaque jour, conséquemment il doit transporter chaque jour sept toises cubes en masse à un relais de distance pour mériter le prix de sa journée.

La marche ordinaire d'un voyageur libre sans aucun fardeau est de quinze lieues par journée de douze heures, ce qui fait une lieue un quart chaque heure, l'on entend la lieue de deux mille toises ; c'est au total trente mille toises qu'il peut faire chaque jour.

Nota. Une brouette ordinaire contient vingt-un pouces de long sur seize pouces de large & dix pouces de hauteur.

Un Terrassier Brouetteur, pour le transport des sept toises cubes de terres en masse, qui produisent remuées huit toises un sixieme cubes, doit faire huit cents quatre-vingt-deux voyages chaque jour, à deux pieds cubes de terre chaque voyage, ensemble mille sept cents soixante-quatre pieds cubes, ou huit toises un sixieme ; chaque voyage est de vingt toises de marche ; savoir, dix toises pour aller & dix toises pour revenir, & en total, pour les huit cents quatre-vingt-deux voyages, la quantité de dix-sept mille six cents quarante toises de longueur de marche chaque jour.

Le voyageur libre fait en marche douze mille trois cents soixante toises de plus que le Terrassier, ce qui ne doit pas étonner, attendu que la marche du Terrassier est plus pénible par le fardeau des terres qu'il transporte.

Chaque brouettée pese environ cent cinquante-huit livres ; c'est effectivement un modique fardeau à rouler, & qui cependant fatigue beaucoup, étant exercé une journée entiere ; & comme ce travail est pénible, il faut que le Brouetteur soit relayé chaque tiers de jour par les Pelleurs alternativement.

La journée est composée de douze heures de travail, qui forment sept cents vingt minutes & quarante-trois mille deux cents secondes. Chaque relais, par épreuve faite, emploie quarante-cinq secondes de temps, conséquemment il peut se faire chaque jour neuf cents soixante brouettées, sur lesquelles déduire le temps d'oisiveté, montant à soixante-dix huit dites, à quarante-cinq secondes chacune, font ensemble cinquante-huit minutes & demie ; alors la quantité restante employée

sera de huit cents quatre-vingt-deux brouettées, ainsi qu'il est dit ci-dessus.

Observation.

Comme ces différens ouvriers sont dans le cas de s'absenter pour leurs besoins urgens, l'absence d'un Pelleur ou Piocheur ne cause aucun retard, il n'y a que celle du Rouleur, qui doit être alors remplacé par un Pelleur ; c'est au Conducteur de veiller à cette manœuvre.

Dans un modique attelier, il est de l'attention du Conducteur qu'il y ait toujours une provision d'eau bonne à boire sur l'emplacement, afin d'éviter les absences fréquentes des ouvriers qui ont & qui affectent souvent des besoins.

Et si les travaux sont considérables à grandes distances les uns des autres, il faut qu'il y ait un ou deux hommes qui circuleront journellement avec une fontaine sur leur dos pour donner à boire aux Ouvriers, qui pour lors n'auront pas sujet de s'absenter pour ce besoin, sans quoi point d'accélération.

Si toutefois l'endroit des fouilles n'est point à plat pays, & qu'il y ait à monter à charge ou à décharge, il faut faire un essai de la manœuvre de plusieurs voyages pour connoître le temps en sus que le détail ci-dessus, & fixer le prix en conséquence pour chaque relais.

Et pour la fixation du prix de chaque toise cube de fouille de différente nature, il faut de même en faire manœuvrer une portion, prendre connoissance du temps à ce employé, & en fixer la valeur, laquelle ne peut être exacte sans cette expérience.

Il y a certaine fouille où cinq Piocheurs ne pourroient fournir une bretelle pour transport, c'est par l'épreuve que l'on en fixera l'appréciation.

Il faut aussi observer, lorsque l'on toise le cube des terres après la fouille faite, suivant les témoins que les Terrassiers laissent pour faire preuve, qu'ils soient tous à distance égale, sans quoi il n'y a point de justesse en mesure, & prendre garde à la finesse de l'Ouvrier, qui a grand soin, vu l'irrégularité du terrein non applani, de ne former ces témoins que dans les parties les plus élevées, & tronquer la connoissance des différentes cavités qu'il pouvoit y avoir avant les fouilles faites. C'est une supercherie des plus grandes, qui va à conséquence sur de grandes superficies.

Encore, souvent après les fouilles faites, surchargent ils les témoins, en levant avec attention le gason au sommet de chaque témoin qu'ils appliquent sur leur surcharge; c'est ce qui se fait communément, encore faut-il s'en garantir en y veillant, afin de prévenir cette supercherie.

Pour cet effet, il faut, avant de faire les fouilles, poser sur l'emplacement un niveau d'eau, & faire l'opération suivante, savoir; sur ledit emplacement, il faut mettre à distance égale le plus possible un nombre quelconque de jalons, niveler un repaire sur chacun d'iceux, mesurer la hauteur fixée depuis ce nivellement jusqu'au sol des fouilles proposées, & en déduire le vuide, comme depuis les repaires nivelés jusqu'au sol du terrein à fouiller, le surplus sera la fouille à faire en moyenne proportionnelle au droit de chaque jalons, additionner la quantité des différentes hauteurs connues, supposées ensemble de cinquante parties, qui ont produit de hauteur totale dix mille pieds, lesquels, divisés par les cinquante parties, donnent deux cents pieds de hauteur moyenne, ainsi de toute autre.

Suivant cette démonstration pour la fouille de terre ordinaire, avec transport à la brouette par relais, pour une bretelle, à un relais de distance comme de cinq,

D'Architecture-Pratique. 129
il faut, pour la fouille de sept toises cubes massives que doit transporter chaque jour un Brouetteur, cinq Piocheurs & cinq Pelleurs pour la charge d'icelles dans la brouette, & observer qu'un Rouleur ne pourroit résister une journée entiere au transport de ces sept toises cubes, sans être relayé au moins tous les tiers de jour par ces Pelleurs, observant encore que lorsqu'un Pelleur s'absente pour un besoin urgent, il n'y paroît pas au Rouleur, au contraire, si un ou deux Rouleurs s'absentent pour même motif, tout est ralenti. Il faut donc les remplacer par les Pelleurs, ce qui se peut facilement; l'absence n'étant pas de longue durée, il y a beaucoup moins de fatigue dans le Pelleur que dans le Brouetteur, pourquoi le Pelleur sera tenu de relayer les Rouleurs.

Il y a des Entrepreneurs qui ont prétendu le contraire, disant qu'un Pelleur étoit suffisant pour charger la brouette d'un Rouleur, lequel Rouleur n'a transporté chaque jour à un relais que deux toises cubes: il est payé 28 sols par jour, le relais n'est payé à l'Entrepreneur, sans son bénéfice, que 4 sols chaque toise cube; les deux valant 8 sols, c'est conséquemment 20 sols de perte réelle pour cet Entrepreneur chaque journée de Rouleur; aussi ce Rouleur qui n'a pas été relayé n'a pu en faire davantage, étant accablé de fatigue. Donc, cette observation ci-dessus est fondée.

Les Chargeurs ne seront point compris en la dépense du transport, étant insérés dans le prix de la fouille, à moins que ce ne soit des terres repellées une seconde fois, comme lorsque se font des fouilles jetées sur berge prise en contre-bas du sol de la charge, seront estimées en plus valeur, chaque toise cube 20 sols.

Ces cinq Pelleurs employés à la charge de ces sept toises cubes en plus valeur, à 28 sols, valent ensemble 7 liv., c'est 20 sols chaque toise cube:

I

CHARPENTERIE.

Détail pour apprécier les ouvrages de Charpenterie à Paris, & la maniere de les toiser selon l'art, avec suppression de l'usage, ainsi qu'il est dit en la Maçonnerie.

SAVOIR;

Il faut toiser les longueurs & grosseurs des bois tels qu'ils sont en œuvre, de même qu'aux travaux des maisons royales, mettre le tout à sa valeur, & y ajouter le dixieme de bénéfice dû à l'Entrepreneur en plus valeur de sa dépense.

Choix des bois pour l'emploi en bâtimens.

Ils doivent être loyaux & marchands, bien secs, sains, nets, sans aubier n'y nœuds vicieux & sans être roulés.

Prix des Ouvriers.

	l.	s.	d.
Un Conducteur entendu pour l'établissement des bois, nommé en terme d'Ouvrier un Gâcheur, est payé chaque journée.	3	"	"
Le Compagnon Charpentier, chaque journée.	2	5	"
Les Scieurs-de-long sont à leur tâche pour le débit des bois, & sont payés à la toise courante 6 sols chacune toise, ci.	"	6	"

Prix des bois du Marchand, pris sur les ports à Paris, année 1781.

SAVOIR;

Chaque cent de bois neuf ordinaire, compris l'entrée, vaut. 480 l. " f. " d.
Pour la voiture de chaque cent *idem*, pris sur le port, transporté au chantier du Maître ou Entrepreneur, 20 livres en moyenne proportionnelle du plus ou moins d'éloignement, ci. 20 " "

Prix rendu chez l'Entrepreneur. 500 l. " f. " d.

Le cent de bois est de trois cents pieds cubes, conséquemment la piece est de trois pieds cubes.
Le Marchand, sur sa livraison, donne à l'Entrepreneur, en plus valeur, quatre pieces chaque cent, pour déchet, c'est un usage.
Pareil transport du chantier de l'Entrepreneur à sa destination au bâtiment, ci. 20 l. " f. " d.

Bois de qualité.

Les bois de qualité sont ceux destinés pour les poutres, poitrails, lambourdes, plattes-formes, poteaux corniers, escaliers & autres, fixés depuis quinze pieds de long jusqu'à quarante pieds &c. & depuis douze pouces de gros; le Marchand le vend sur le port en moyenne proportionnelle, chaque cent, environ 600 liv.; ci. 600 l. " f. " d.

Il s'en trouve quelquefois de longueur & grosseur non ordinaires; alors il se marchande & se vend jusqu'à 8 & 900 livres le cent, mais ce n'est que le besoin qui contraint l'acquisition, vu qu'il ne s'en emploie que très-peu, & ne s'en trouve presque pas de cette nature. Lorsque le Marchand n'en trouve point le débit à son desir, souvent il le vend au prix de l'autre, attendu qu'il dépériroit sur le port.

Observation.

Il ne faut point s'arrêter à ce que disent quelques Auteurs, qui prétendent que les bois sont fixés de longueur, lors de l'exploitation, de trois, six, douze, quinze, dix-huit, dix-neuf & demi, vingt-un, vingt-quatre, vingt-sept & trente pieds &c. Ils sont dans l'erreur, car l'exploitation des bois se fait de toutes longueurs & grosseurs, ainsi que l'on en voit la preuve sur les ports à Paris, sans quoi il y auroit un déchet considérable, tant pour le Marchand Forain que pour l'Entrepreneur, suivant les circonstances, en considérant que le Marchand Forain toise un cinq pieds pour un six pieds, de même un sept pieds pour un six pieds, les deux ensemble ne font que douze pieds, ainsi des autres longueurs.

Il est de la derniere conséquence que le Marchand Forain ne vende son bois tel qu'il peut être que dans sa longueur intrinseque, sans aucun usage, ainsi qu'il est exploité dans toute sa longueur pour moins de déchet.

Détail d'appréciation des ouvrages de Charpenterie.

S A V O I R;

Chaque cent d'acquisition de bois ordinaire vaut la somme de. 480 l. # l. # d.

D'Architecture-Pratique. 133

Ci-contre.	480 l.	″ f. ″ d.
Pour le transport du port au chantier de l'Entrepreneur.	20	″ ″
Pour la recherche des bois dans le chantier, suivant les longueurs nécessaires pour l'établissement, un sol chaque piece, c'est chaque cent.	5	″ ″
Pour l'appareil des bois suivant les plans, même estimation.	5	″ ″
Pour la charge des bois établis, & décharge à pied d'œuvre au bâtiment, 2 sols chacune piece, le cent vaut. . .	10	″ ″
Pour le temps employé au levage d'iceux & posés en place à leur destination, 3 sols chaque piece, le cent vaut.	15	″ ″
Pour le transport du chantier au bâtiment, le cent vaut.	20	″ ″
Dépense.	555 l.	″ f. ″
Le dixieme de bénéfice. . .	55	10 ″
Valeur en réglement. . . .	610 l.	10 ″

Pour les différens assemblages des tenons & mortaises en plus valeur, savoir ;

Chaque mortaise. ″ l. 5 f. ″ d.
Chaque tenon. , ″ 2 6

Tous les bois refaits seront payés en plus valeur pour les huisseries, poteaux, limons, marches, &c. chaque cent de piece, la somme de. 25 l. ″ f. ″ d.

Chaque toise courante de moulures aux huisseries, linteaux, limons d'escaliers

& autres semblables, 3 fois, ainsi que les refeuillemens, ci. "l. 3 f. " d.

Chaque toise courante de moulures de marches d'escaliers, & autres équivalentes. " 12 "

Suivant le détail ci-dessus, chaque piece de bois neuf en œuvre vaut. 6 l. 2 f. 1 d.

Autre détail.

S'il survenoit que le Propriétaire ayant dessein de bâtir prévienne l'Entrepreneur de faire l'approvisionnement de ses bois sur l'emplacement du bâtiment, alors le prix seroit différent.

SAVOIR;

Acquisition du cent de bois, de. . .	480 l.	" f. " d.
Le transport d'icelui, du port au bâtiment.	20	" "
Recherche, comme dessus pour le rétablissement.	5	" "
Pour l'appareil de cet établissement. .	5	" "
Pour le levage & pose en œuvre. .	15	" "
Pour l'approche à pied-d'œuvre. . .	5	" "
Dépense.	530 l.	" f. " d.
Le dixieme de bénéfice. . . .	53	" "
Valeur en réglement.	583 l.	" f. " d.

Chaque piece de bois vaut. 5 l. 16 f. 7 d.

Observation concernant les vieux bois à façon.

Tous les vieux bois provenus des démolitions seront donnés en compte à l'Entrepreneur, pour être rem-

ployés dans la construction projettée, & toisés de leur longueur & grosseur, ainsi qu'ils se comportent; cependant, faire déduction sur la longueur de toutes les portées qui se trouveroient échauffées, ainsi que des tenons & mortaises; & lors du toisé à la perfection des ouvrages, faire distinction du vieux bois d'avec le neuf, pour connoître s'il y a plus de vieux bois en œuvre qu'il n'en a été donné en compte. Il arrive journellement que les Entrepreneurs achetent du vieux bois qu'ils emploient avec celui pris en compte, espérant en recevoir la valeur au prix du bois neuf, d'après la déduction de celui pris en compte; & pour y parvenir, ils s'opposent à cette distinction de vieux & neuf lors du toisé. Cette supercherie ne peut s'accepter; le bois qu'ils ont acheté 250 à 300 liv. au plus ne peut valoir le prix de bois neuf.

Si dans les vieux bois donnés en compte, il étoit nécessaire de faire des sciages pour les débiter à titre de pratique, ils seroient à la charge du Propriétaire.

Autre détail du prix de chaque cent de vieux bois en œuvre, à façon seulement.

SAVOIR;

Pour la démolition de chaque cent de vieux bois, faite avec attention pour éviter le déchet.	10 l.	″ s.	″ d.
Le transport d'iceux du bâtiment au chantier, pour l'établissement.	20	″	″
Le transport *idem*, du chantier au bâtiment.	20	″	″
La charge, décharge & levage en œuvre, comme dessus dit.	25	″	″
	75 l.	″ s.	″ d.

De l'autre part. 75.l. ʺſ. ʺd.
La recherche dans le chantier & l'éta-
blissement. 10 ʺ ʺ
 ―――――――
Dépense. 85.l. ʺſ. ʺd.
Le dixieme de bénéfice. . . . 8 10 ʺ
 ―――――――
Réglement. 93.l. 10ſ. ʺd.
Les assemblages en plus value, comme dessus.

OBSERVATION.

Autre détail, si toutefois les bois s'établissoient sur le lieu.

SAVOIR;

La démolition, comme dessus. . . . 10.l. ʺſ. ʺd.
La recherche & établissement. . . . 10 ʺ ʺ
Le levage & pose en œuvre, ainsi que
l'approche à pied d'œuvre. 20 ʺ ʺ
 ―――――――
Dépense. 40.l. ʺſ. ʺd.
Le bénéfice de l'Entrepreneur. 4 ʺ ʺ
 ―――――――
Réglement. 44.l. ʺſ. ʺd.
Les assemblages en plus valeur, comme dessus.

ÉTAIEMENS.

Détail pour fixer le prix de chaque cent de bois en étaiemens.

SAVOIR;

Pour la recherche des longueurs con-

venables dans le chantier, chaque cent
vaut. 5 l. " f. " d.
Le transport d'iceux pour aller & re-
venir. 40 " "
La charge, décharge & levage en œuvre,
différent du bois taillé, valent. 20 " "
La démolition, recharge & décharge,
chaque cent vaut. 10 " "

Dépense. 75 l. " f. " d.
Le dixieme de bénéfice. . . 7 10. "

Réglement. 82 l. 10 f. " d.

Observation.

Si ces étayemens étoient remis en œuvre à plusieurs fois au même endroit, comme il arrive souvent, il est dû soin d'un Inspecteur d'en prendre le toisé avant la démolition, pour, lors du remploi, faire déduction de la non valeur du transport & autres objets compris dans les précédens.

SAVOIR;

Aux différens remplois.

1°. La démolition vaut chaque cent. 5 l. " f. " d.
2°. La pose d'icelle & transport. . . 15 " "

Dépense. 20 l. " f. " d.
Le dixieme de bénéfice. . . 2 " "

Réglement. 22 l. " f. " d.

Suite d'observation.

Et si toutefois il falloit couper de ces étaiemens par

fixation de longueur, le déchet eſt dû à l'Entrepreneur, d'après les notes priſes par l'Inſpecteur des travaux, ou autre le repréſentant.

Lorſqu'il s'agit de faire des étaiemens quelconques, il eſt de la prudence de l'Architecte d'en fixer la quantité néceſſaire à l'Entrepreneur, afin d'éviter le ſuperflus : ſouvent où il eſt convenable d'en poſer cinquante pieces, l'Entrepreneur les multiplient & en poſe trois cents, c'eſt dans cette manœuvre que la confuſion regne, conduite par l'avidité du gain.

Les cintres des caves pour la conſtruction des voûtes, ou autres où il y aura aſſemblage, ne peuvent pas être regardés comme les étaiemens.

1°. Les poinçons, courbes, arbaleſtriers, entruits, & tout ce qui aura tenons & mortaiſes, ſeront toiſés & eſtimés à prix de fourniture, n'étant après l'emploi regardés que comme vieux bois pour être remployés à façon, ou rendu à l'Entrepreneur à un certain prix, compenſation faite du déchet.

2°. Les couches, couchis & autres ſans aſſemblages ne ſeront regardés que comme les étaies.

Chaque coupement ordinaire fait ſur le tas à la ſcie démontée ſera payé..	″ l.	ſſ. ″d.
Chaque pieds de longueur de hachement ordinaire fait ſur le tas........	″ 2	6
Chaque mortaiſe faite idem ſur le tas.	″ 7	6

Dans les différens détails ci-deſſus, il n'eſt point parlé d'aucuns déchets de bois, quoique ſtrictement toiſé ; il ſera accordé à l'Entrepreneur, lors du toiſé de tous les bois, un quart de pouce ſur les groſſeurs en œuvre de tous les paremens faits. A l'égard du bois qui s'emploie pour les chevilles d'aſſemblage, les quatre pieces au cent de fourniture, accordées du Marchand,

peuvent y suppléer, nonobstant tous les demi-pouces qui ne leur sont point toisés suivant l'inventaire de la livraison du Marchand, & que tous les Architectes accordent à l'Entrepreneur lors du toisé.

EXEMPLE.

Le Marchand vend à l'Entrepreneur un morceau de bois de dix-huit pieds de long sur douze pouces & demi de grosseur sur tous sens, réduit à douze pouces, lequel morceau produit, suivant la livraison, six pieces, & en œuvre, est compté à l'Entrepreneur, pour six pieces, trois pieds neuf pouces; l'Entrepreneur bénéficie sur cet objet de trois pieds neuf pouces de bois non acquis du Marchand, &c. Il n'y a donc aucun motif solide qui puisse autoriser la demande d'aucuns déchets en bois de charpente, n'étant d'ailleurs point d'usage de corroyer la charpente; & pour peu qu'elle le soit, le détail ci-dessus alloue à l'Entrepreneur une plus valeur à ce sujet.

Toutefois que l'Entrepreneur sera obligé de faire des planchers, & que les solives seront fixées d'épaisseur, comme il arrive à différens hôtels, & qu'il fallut les débiter dans les bois de grosseur, la nature n'en produisant point de cette espece, il sera payé les sciages à l'Entrepreneur en plus valeur, après avoir compris au toisé le déchet du débit.

Fixation de la portée des bois.

Les solives de longueur ordinaire auront six pouces de portée, ainsi que les sablieres.

Celles qui ont une grande longueur seront fixées neuf pouces.

Il est de la bonne construction que toutes les so-

lives portent fur les murs; cependant, fi ce n'étoit la difformité de la faillie des lambourdes aux bâtimens particuliers, la folidité feroit plus grande fur lambourdes qu'avec portée fur murs ou tenons. Aux bâtimens où les plafonds font décorés de faillie de corniches, ces lambourdes fe trouvent renfermées dans icelles, & les murs plus folides n'étant point tranchés, obfervant toutefois que le bois pourri en fa portée, & lorfqu'il faut remettre des folives en place de celles défectueufes, il faut faire des dégradations qui affoibliffent la bâtiffe, ce qui n'arriveroit pas aux lambourdes étant dans œuvre des murs.

Cette obfervation, de fupprimer la portée des folives, fe fait dans les murs mitoyens; les loix l'ont établie pour ne point trancher les murs, obfervant des linçoirs, n'y ayant que celles d'enchevêtrures fcellées dans iceux. Pourquoi cette loi n'eft-elle pas générale?

Toute poûtre fur mur mitoyen ne doit avoir de portée que moitié de l'épaiffeur d'icelui, qui eft de neuf pouces, auffi le mur doit-il en avoir dix-huit pouces & non de douze pouces, comme la plupart font à Paris; c'eft contre la folidité. L'on objecte à cela que fi cette foible épaiffeur n'eft pas fuffifante pour la portée des poutres à mi-épaiffeur, que l'on peut, de concert avec fon voifin, faire porter ces poutres de l'épaiffeur totale. Cette objection eft contre l'art, fondée fur ce qui fuit.

1°. La loi défend de prendre plus que la moitié de l'épaiffeur dudit mur.

2°. Ces bois ne doivent point porter dans l'épaiffeur totale, attendu qu'ils peuvent ou qu'ils pourroient à l'avenir caufer l'incendie par la communication du feu. Le Propriétaire voifin, dans la diftribution de fon bâtiment, pourroit, fans favoir le danger, ériger une cheminée adoffée au bout de la portée de ces bois,

ce feroit, ainsi qu'on le démontre, donner la liberté involontaire au feu de s'y introduire, comme on l'a déja remarqué dans plusieurs édifices.

Éviter les linteaux de charpente aux croisées ordinaires, les cintrant toutes en pierres ou moilon. Si toutefois ces croisées sont en plattes-bandes, le cintre peut se passer de linteaux de fer, observant qu'il n'y a point de charge au-dessus, puisque c'est un vuide.

Cette suppression de linteaux est fondée sur le même principe que dessus, étant sujet à pourrir, & susceptible à l'avenir des dégradations considérables pour le revêtement sous œuvre d'iceux.

A ces différens planchers, lorsqu'il se trouvera des largeurs de pieces d'appartement non conformes aux longueurs des bois ordinaires, pour éviter le déchet représenté par l'Entrepreneur, il est de son attention qu'il pratique sans usage comme avec usage, d'y suppléer par des linçoirs & solives d'enchevêtrures, & toutes les fois qu'il resteroit un vuide trop considérable entre les linçoirs & les murs, il faut le remplir de faux linçoirs en coupe & non assemblés, pour conserver la force des solives d'enchevêtrures. Cette observation est démontrée assez intelligiblement par la figure A.

Maniere de toiser strictement en œuvre les décharges & tournies en cloisons ou pans de bois, suivant la figure B.

La décharge se mesure d'abouts en abouts, 1, 2, les ons étant faits aux dépens de l'obliquité, y ajoutant un pouce de longueur à chaque a bout sur sa grosseur, & non trois pouces pour chaque tenons, les tournices se mesurent ainsi.

Sera faite même observation dans les empanons, coyaux, limons d'escaliers & courbes.

Les marches pleines d'escaliers seront mesurées, leur grosseur en moyenne proportionnelle, au milieu de leur largeur de giron, ou additionner la hauteur du devant & du derriere ensemble, & en prendre moitié représentée par la figure C, de sept pouces sur le devant & un pouce au derriere, ensemble huit pouces, dont la moitié est de quatre pouces sur la largeur & longueur, bien entendu que les sciages, à titre de pratique pour le Propriétaire, seront à sa charge, & payés à l'Entrepreneur suivant le prix ci-dessus.

Pour toiser un limon d'escalier portant courbe, suivant la figure D, sera mesurée sa longueur d'abouts en abouts compris tenons, entre trois & cinq pouces pris par équarrissement sur sa largeur proportionnelle dans son milieu, en plans le tout suivant son inclinaison & sa hauteur par équarrissement, en mettant deux regles dessus & dessous, ou deux cordeaux, & mesures entre iceux cordeaux ou regles, & le produit sera requis.

Sera observé que l'Entrepreneur a soin de ne point bûcher (en terme d'Ouvrier & de l'art) l'évuidement de la courbe à coup de coignée; il l'élégit à la scie, & ce qui en provient fait volontiers un autre limon; c'est pourquoi il n'est pas raisonnable d'acorder à l'Entrepreneur sa largeur en plan 3 & 4, mais bien en moyenne proportionnelle sept & huit pouces, quoiqu'il bénéficie encore de l'élégissement &c. non déduit.

Quand aux courbes, il en sera fait l'équarrissement total, l'élégissement étant volontiers en pure perte & d'une forme assez irréguliere pour ne pouvoir en faire grand usage.

La façon totale d'un escalier doit être estimée le double de l'ouvrage ordinaire, eu égard à la difficulté, par le trait qui le compose selon l'art, & augmenter sur les paremens refaits un quart de pouce pour le déchet en plus valeur des grosseurs en œuvre.

D'ARCHITECTURE-PRATIQUE.

Sera de même tout sciage payés en plus valeur.

D'après ces différens détails, il est facile d'apprécier la charpente dans toute l'étendue du royaume. Après avoir pris connoissance de la valeur & qualité des bois, ainsi que du transport & prix des journées d'Ouvriers, l'appréciation ci-dessus n'est que pour Paris, ainsi qu'il a déjà été dit.

> *Nota.* Quiconque fera bâtir par économie ne doit jamais permettre aux Ouvriers d'emporter les copeaux provenus des ouvrages de construction, que l'on nomme en terme d'Ouvriers *fouées*; il est plus à propos de leur donner chaque jour 5 sols de plus que leur journée ordinaire, pour éviter la prodigalité du bois réduit en copeaux, qu'ils feroient journellement si l'on les autorisoient à en emporter.
>
> L'économie en général n'a jamais été favorable aux Propriétaires s'ils n'ont l'avantage d'avoir des sujets fideles, & ce qui est très-rare, il se fait une consommation de journées & une prodigalité de matériaux au moins d'un tiers plus qu'à l'entreprise. En charpente, les Compagnons ne se donnent point la peine de chercher les bois nécessaires avec la même attention que lorsqu'ils sont sous la conduite d'un Maître que l'intérêt & la connoissance guident.

Formalités à observer avant la construction d'un bâtiment.

Il faut bien diriger les plans, profils & élévations, faire un devis & marché devant Notaires, fixer le prix des ouvrages, paiemens d'iceux, limiter le temps possible pour la construction pour jouir du revenu audit temps limité, à peine de tous dépens dommages & intérêts. Si toutefois lesdits ouvrages n'étoient pas faits, fixer toutes les grosseurs des bois, leur qualité, assemblages loyaux & marchands, bien sains, nets, sans nœuds vicieux, ni aubier, assemblés à tenons & mortaises, avec chevilles de bois selon l'art de charpenterie, & non avec dents de loups, chevilles de fer.

Les planchers seront posés de niveau, les solives

feront dreſſées de niveau deſſous, toutes poſées de champs, eſpacées de ſix, ſept ou huit pouces de diſtance les unes des autres, que l'on nomme entrevous, avec portée ſuffiſante, ainſi qu'il eſt ſpécifié ci-deſſus; le tout exécuté ſuivant les plans, profils & élévations faits par M.... Architecte chargé de la conduite des travaux, & qu'il ne ſera fait aucune diminution, ni augmentation qu'il n'en ſoit ordonné par écrit du Propriétaire & Architecte.

Comme il n'eſt pas poſſible qu'il puiſſe ſe trouver une quantité prodigieuſe de bois de même groſſeur, c'eſt à l'Entrepreneur intelligent de les placer en moyenne proportionnelle & mettre du fort au foible, pour pouvoir ſe renfermer dans les bornes de ſes clauſes & conditions portées en ſon marché.

COUVERTURE.

Détail pour le prix de chaque toiſe ſuperficielle de Couverture en ardoiſe & en tuile.

MATÉRIAUX.

SAVOIR;

Il y a deux ſortes d'ardoiſe à Paris, provenant d'Angers, de Mezieres & de Rimogne (cette derniere connue depuis peu, ſe tire de la Champagne, & ſe trouve être de même forme que la grande carrée forte), dont la premiere ſe nomme carrée forte; elle contient douze pouces de haut ſur huit pouces de large, & doit

être

D'ARCHITECTURE-PRATIQUE. 145

être mise en œuvre à quatre pouces de pureau, en terme de l'art; c'est huit pouces de recouvrement: cette ardoise coûte sur le port à Paris la somme de 44 liv. le millier, ci . . 44 l. " f. " d.

Pour le transport d'icelle du port aux atteliers en moyenne distance de la proximité à l'éloignement, 20 sols le millier; une voiture ordinaire en contient trois milliers, & est payée 3 liv. c'est, chaque millier. 1 " "

Le millier avec transport vaut. 45 l. " f. " d.

Pour faire une toise superficielle de couverture de cette ardoise, il en faut cent soixante-deux.

SAVOIR;

Dix-huit en hauteur, & neuf en largeur, le millier fait ordinairement six toises de surface; il en reste vingt-huit qui sont compensées pour le déchet de celles qui se cassent lors de la construction, ci Toise au millier.
 6 " "

Chacune de ces ardoises coûte. " liv. " f. 10 d ⅔.

Deuxieme sorte d'ardoise.

Cette deuxieme sorte se nomme cartelette; elle sert à couvrir les dômes, étant plus étroite & plus convenable sur les parties circulaires. Elle contient neuf pouces de

K

hauteur sur six pouces de large, & doit être mise en œuvre à trois pouces de pureau ; c'est six pouces de recouvrement : elle coûte rendue aux atteliers, chaque millier, la somme de............ 25 l. " s. " d.

Pour faire une toise superficielle de cette couverture, il faut deux cents quatre-vingt-huit ardoises ; savoir, vingt-quatre en hauteur & douze en largeur. Chaque millier fait ordinairement trois toises & demie superficielles, ci......... *tois. chaque millier.* 3 ½ " "

Chaque ardoise de cette nature, vaut........ liv. " s. 6 den.

Le pureau ainsi fixé au tiers de la hauteur, suivant l'art, est pour que la couverture résiste à l'impétuosité des vents, par le recouvrement des deux tiers, sans quoi il n'y auroit point de solidité.

De ces deux especes d'ardoise, il faut préférer celle d'Angers & de Rimogne, étant les meilleures ; il ne s'en emploie guere d'autre à Paris.

En général, la meilleure est celle qui est la plus noire, plus luisante & ferme.

Lates à ardoise.

La latte doit être en bois de cœur de chêne. Chaque latte contient quatre pieds de long sur quatre pouces & demi de large ; la botte est de vingt-cinq lattes, & coûte à Paris, chaque cent, la somme de................ 145 l. " s. " d.

Chaque botte vaut....... 1 9 6

Chaque latte vaut. « l. 1 f. 2 d. ⅞.
Les chevrons des combles pour la couverture sont ordinairement espacés à douze pouces de distance l'un de l'autre, de quatre pouces de gros ou de seize pouces de milieu en milieu : les lattes sont ordinairement attachées à un pouce six lignes l'une de l'autre, & portent sur quatre chevrons ; il faut, chaque toise superficielle, dix-huit lattes, qui valent. 1 2 6

Chaque latte à ardoise est attachée sur quatre chevrons, de deux clous chacune, ensemble huit clous, & six sur trois contre-lattes, ensemble quatorze à chaque latte, & les dix-huit lattes à la toise font la quantité de deux cents soixante clous compris déchet ; c'est une livre moins un quart chaque toise superficielle ; à 8 sols la livre, valent. « 6 »

Dans sa livre de clou à latte, il y a trois cents trente clous, compensation faite du déchet.

Clous à ardoise.

Chaque livre de clous à ardoise compose cinq cents clous ; le millier pèse deux livres, chaque livre vaut. » 11 »

A chaque toise superficielle de couverture en ardoise, il faut trois cents soixante-un clous, compris déchet.

Les cent soixante-deux ardoises y contenues, attachées chacune avec deux clous, pesent ensemble une livre moins un quart; à 11 sols la livre, valent............... 0 l. 8 f. 3 d.

A chaque toise superficielle de cette couverture, il faut vingt-sept pieds de longueur de contre-lattes en cœur de chêne, posées entre les chevrons; à 5 sols 6 den. la toise courante, les quatre toises & demie ou les vingt-sept pieds valent.. 1 4 9

Le cent de toises de longueur de contre-lattes coûte, à l'Entrepreneur, rendu à son attelier,.. 27 10 ″

Nota. L'estimation de 5 sols six deniers la toise courante est compris déchet.

Prix des Ouvriers Couvreurs.

Le Compagnon est payé chaque jour.................. 2 l. 10 f. ″ d.
Le Manœuvre ou son aide est payé.................. 1 10 ″
Pour les deux, chaque jour... 4 l. ″ f. ″ d.

Chaque journée, le Compagnon & son aide feront une toise & demie de couverture de cette ardoise, compris lattis & contre-lattes, ainsi que les plâtres faits; & sans trop se gêner, il en a été fait deux toises à la tâche.

Chaque toise à façon, suivant ce détail, vaut..... 2 liv. 13 f. 4 d.

Observation.

Quantité de Compagnons l'ont fait en l'année 1776 à 50 fols la toife, & ont gagné beaucoup plus que leur journée, ayant reçu chaque jour, y compris l'aide 5 l. pour deux toifes.

Tous les égouts & faîtes des combles en ardoife feront en tuiles, pour plus de folidité; la faillie d'iceux peinte en couleur d'ardoife à huile, deux couches.

L'égout fimple fera de trois tuiles, celui double, de cinq tuiles, & ne feront eftimés en valeur qu'au prix de la tuile.

La peinture à huile de cet égout fera eftimée en plus valeur.

Les arreftiers en ardoife feront comptés en plus valeur de la furface du comble, pour un pied fur leur longueur pris fuivant leur inclinaifon, eu égard à la fujétion & déchet.

Les noues fur leur largeur de paremens, & fix pouces chaque tranchis, l'aire de plâtre au-deffous, fuivant le détail ci après, à prix d'argent.

Repréfentation concernant les noues.

Il faut fe difpenfer de les faire en ardoifes, n'étant pas folides, & occafionnant un entretien continuel: c'eft ordinairement dans une noue que l'Ouvrier met le pied, lorfqu'il furvient quelques réparations à faire; il y pofe fes échelles, comme l'endroit le plus commode. Ces noues, pour plus de folidité, doivent être faites en plomb.

Lors du toifé des couvertures en ardoife, fera faite la déduction de toutes les parties en plomb quelconques, & les plâtres détaillés particuliérement.

SAVOIR;

Les filets, pour 1 fols 6 den. chaque pied courant.

Les folins en raccordemens aux murs, *idem*, compris la fujétion du devert de l'ardoife.

Les devirures, fix deniers chaque pied courant.

Les faitieres, 2 fols chaque pied courant.

Les égouts fimples, pour douze pouces de couverture.

Les égouts doubles, pour vingt-quatre pouces chaque pied courant.

Les pentes en plâtre pour la pofe des goutieres, noues, &c. 2 fols chaque pied de long.

Lorfqu'il fera fait un enduit de plâtre fous les enfaîtemens pour la pofe du plomb, 1 fol, *idem*, chaque pied courant.

Nota. L'appréciation ainfi faite pour les plâtres n'eft que pour la fourniture feulement, la façon de l'emploi étant comprife dans l'emploi de l'ardoife ci-devant détaillé.

Repréfentation concernant la maniere de toifer un comble droit.

Il faut multiplier la longueur totale fur le pourtour; l'on aura une fuperficie de laquelle il faudra déduire toutes les parties tronquées par les murs, cheminées, lucarnes & autres objets, le furplus fera la fuperficie requife. Enfuite détailler les plâtres en plus valeur à prix d'argent, comme eft dit ci-deflus.

D'ARCHITECTURE-PRATIQUE. 151

Appréciation de chaque toise superficielle de couverture de la susdite ardoise, suivant le détail ci-dessus, non compris les plâtres.

SAVOIR;

Chaque toise superficielle d'ardoise vaut............	7 l.	10 f.	" d.
Dix-huit lattes..........	1	2	6
Clous à lattes..........	"	6	"
Clous à ardoise.........	"	8	3
Contre-latte...........	1	4	9
Façon, chaque toise.......	2	13	4
Dépense; chaque toise....	13 l.	4 f.	10 d.
Le dixieme de bénéfice dû à l'Entrepreneur...........	1	5	9
Valeur en réglement.....	14 l.	11 f.	7 d.

Autre détail de la deuxieme sorte d'ardoise, nommée cartelette, suivant le détail ci-dessus.

SAVOIR;

Chaque toise de cette ardoise vaut.	8 l.	6 f.	8 d.
Lattes................	1	2	6
Clous à lattes..........	"	6	"
Clous à ardoise, une livre un cinquieme, à 11 f. la livre, valent.	"	13	3
Contre-lattes...........	1	4	9
Un Compagnon & son aide ne peuvent faire en une journée qu'une toise superficielle ; vaut pour façon, compris les plâtres.........	5	"	"
Dépense...........	15 l.	13 f.	2 d.

K 4

De l'autre part. 15 l. 13 f. 2 d.
Le dixieme de bénéfice. . . . 1 11 4
Valeur en réglement. 17 l. 4 f. 6 d.

Les plâtres seront détaillés particuliérement en plus valeur, comme dessus, pour la fourniture seulement à prix d'argent.

Ardoises recherchées (1).

C'est une recherche générale sur un comble pour remettre des ardoises où il en manque, & pour apprécier le prix fixé chaque toise superficielle ci-après détaillée. Il faut que l'Entrepreneur fournisse six ardoises de la premiere qualité chaque toise.

Détail à cet effet.

Six ardoises neuves fournies, à 11 deniers environ chacune d'acquisition, estimée, compris le temps employé pour les mettre en œuvre, à 2 sols, chaque valent. " l. 12 f. " d.
Fourni douze clous à ce sujet, estimés, compris déchet ; à. " " 6
Dépense chaque toise. " l. 12 f. 6 d.
Le dixieme de bénéfice. " 1 3
Réglement. " l. 13 f. 9 d.

Nota. Sera accordé à l'Entrepreneur en plus valeur, à chaque toise superficielle, 4 sols pour émousser & nettoyer la couverture totale, compris la fourniture des balais.

(1) Le terme de l'Ouvrier est ardoise recherche.

Le toisé se fera en superficie comme dessus, avec même déduction des parties occupées par les murs, cheminées, lucarnes & autres, & les plâtres détaillés particuliérement comme dessus dit.

Pour clouer l'ardoise en recherche, il faut que le clou passe à travers de deux ardoises, qui est celle que l'on place, & celle en recouvrement dessus ; & pour empêcher que les eaux pluviales ne filtrent au droit de ce clou, l'on aura l'attention de mettre dessus un petit morceau d'ardoise en recouvrement, tenu par l'ardoise supérieure.

Ardoises remaniées.

Façon, chaque toise superficielle, comme en ardoises neuves. . . .	2 l.	13 s.	4 d.
Dix-huit lattes.	1	2	6
Clous à lattes.	"	6	"
Clous à ardoise.	"	8	3
Contre-latte.	1	4	9
Dépense.	5 l.	14 s.	10 d.
Le dixieme de bénéfice. . . .	"	11	6
Réglement.	6 l.	6 s.	4 d.

Tous les plâtres développés *idem* que dessus en plus valeur, après déduction faite.

Observation.

Et si toutefois ce remanié étoit fait sur vieux lattis conservé, en voici l'appréciation de la valeur de chaque toise.

S A V O I R ;

La façon, comme dessus. 2 l. 13 s. 4 d.

De l'autre part........	2 l. 13 f. 4 d.
Clous à ardoife.........	" 8 3
Dépenfe............	3 l. 1 f. 7 d.
Le dixieme de bénéfice....	" 6 2
Réglement...........	3 l. 7 f. 9 d.

Tous les plâtres & déductions comme deffus.

Sur les combles en recherche, il eft de la prudence de l'Architecte ou Inspecteur de prendre garde fi les plâtres font bien faits, fi les anciens font hachés au vif, entiérement détruits, avec arrachemens aux murs pour lier les plâtres neufs ; car fouvent les Ouvriers fe contentent de les blanchir feulement, & les comptent neufs, conféquemment de nulle valeur. Il faut de même faire faire arrachemens aux plâtres fur les combles neufs & remaniés ; car fouvent ils les plaquent fur les murs, & ils fe détachent peu de temps après qu'ils font faits. Il faut encore, après les arrachemens faits, nettoyer la poussiere qu'ils ont occasionnée, & humecter la tranchée avec de l'eau, fans quoi le plâtre ne fe lieroit point étant fur la poussiere.

Aux enfaîtemens en plomb, il arrive fouvent qu'ils font posés fur le lattis feulement ; & comme les plombs fe déduisent fur la surface de la couverture, il faut y ajouter la valeur du lattis & clous en plus valeur.

Appréciation pour mettre à prix la valeur du lattis & fourniture de clous aux combles en ardoife.

SAVOIR;

Un Compagnon & fon aide feront

D'ARCHITECTURE-PRATIQUE. 155
chaque jour six toises superficielles
de lattis, sont payés 4 livres, c'est
chaque toise superficielle. " l. 13 f. 4 d.
 Dix-huit lattes. 1 2 6
 Clous à lattes. " 6 "
 Contre-latte. 1 4 9

Dépense chaque toise. 3 l. 6 f. 7 d.
Le dixieme de bénéfice. . . . " 6 8

Réglement. 3 l. 13 f. 3 d.

Observation pour la couverture en ardoise sur des planches de sapin minces en place de lattis, que l'on nomme volice & suivant l'Ouvrier, volige.

Prix d'icelles.

Chaque cent au compte, de six
pieds de long sur huit pouces de
large, vaut, sur le port à Paris, la
somme de. 35 l. " f. " d.
Pour le transport à sa destination,
chaque cent. 1 " "

Valeur chaque cent. 36 l. " f. " d.

Chaque toise de longueur vaut. " l. 7 f. 3 d.
Il faut, chaque toise superficielle
de couverture, huit toises courantes
de volice, de huit pouces de large,
à 7 sols 3 deniers la toise, valent. . 2 18 "
Chaque volice sera attachée de
trois clous sur chaque chevrons,
ensemble pour les quatre chevrons,
douze clous, c'est chaque toise su-
perficielle quatre-vingt-seize clous,

pesant ensemble trois quarts de
livres, à huit sols la livre, valent. " l. 6 f. " d.

Dépense. 3 4 "
Et lattée comme dessus, compris
contre-latte, vaut. 2 13 3

Différence de. " 11 9

Suivant ce détail, lorsqu'il sera mis de la volice en place de latte & contre-latte, il seroit convenable d'accorder à l'Entrepreneur 11 sols 9 deniers par toise superficielle en plus valeur, démontré ci-dessus; cependant, comme il y a moins de temps employé qu'au lattis, la compensation se trouve égale au prix.

Gouttieres en bois de chêne.

Chaque toise courante, compris
la pose d'icelle, vaut la somme de. 6 l. " f. " d.

Observation.

Si toutefois il n'y avoit sur les combles qu'une légere recherche à faire, alors ce seroit de la constater avant, & y apprécier le prix conforme. Il arrive souvent que lorsque la réparation urgente à faire n'est point spécifiée, l'Entrepreneur ôte la bonne ardoise, qu'il emporte, pour en mettre de neuve, afin de parvenir à avoir le prix de celle bien défectueuse; c'est un abus auquel il est possible de remédier, en constatant par avance ce qu'il convient de faire.

De même, toutes les fois qu'il sera découvert quelques parties de comble pour rétablir quelques souches de cheminées, il sera pris un attachement du déchet, pour constater ce qui sera fourni, ainsi que celle en remanié.

Et si cet attachement n'est pas observé, où il sera né-

cessaire de ne faire que trois toises superficielles de couverture, tant en remanié qu'en fourniture, il en sera fait dix toises.

Autre observation.

Les démolitions des combles des vieux batimens seront payées en plus valeur, & faites à la journée, suivant les notes qui en seront prises par l'Architecte ou Inspecteur, ainsi que le temps employé au transport de l'ardoise & retaille d'icelle.

De même, s'il se trouvoit, pour réparation, de la difficulté pour le service non ordinaire, il est de la connoissance de l'Architecte d'y avoir égard en plus valeur.

Couvertures en tuiles.

Il y a à Paris deux sortes de tuiles provenant de la Bourgogne, dont une, que l'on nomme grand moule : elle a treize pouces de haut, sur huit pouces & demi de large; on l'emploie en œuvre, fixée à quatre pouces de pureau, c'est neuf pouces de recouvrement, même égard qu'à l'ardoise, & se vend à Paris, prise sur le port, la somme de cinquante-quatre livres le millier, ci 54 l. ″ s. ″ d.

Pour le transport à sa destination, chaque millier. 4 ″ ″

Le millier coûte à l'Entrepreneur. 58 l. ″ s. ″ d.

Chaque tuile vaut . . 1 s. 2 d.

Appréciation.

Chaque millier fait, en plein comble, six toises deux tiers superficielles de couverture, compris déchet. ,............

Il en faut, chaque toise superficielle, cent cinquante, compris déchet; à un sols 2 deniers chacune, valent................. 8 l. 15 f. ″ d.

Le cent de bottes de lattes de cœur de chêne coûte à l'Entrepreneur............ 100 l.

Dans une toise superficielle de cette espece, il faut vingt-sept lattes fixées d'un pouce & demi de large, clouées à deux pouces & demi de distance l'une de l'autre; à 4 deniers ½ chaque latte, valent... ″ 11 ″

Chaque latte est attachée avec quatre clous : une botte emploie une livre de clous, à huit sols la livre, les vingt-sept lattes en emploient pour............ ″ 4 6

Chaque toise superficielle, compris lattis & plâtre faits, pour façon, vaut............... 1 2 10

Dépense chaque toise...... 10 l. 13 f. 4 d.
Le dixieme de bénéfice ... 1 1 4

Valeur en réglement....... 11 l. 14 f. 8 d.

Un compagnon Couvreur & son aide feront chaque jour trois toises & demie de cette couverture, compris lattis, & sont payés pour les deux 4 livres.

D'Architecture-Pratique. 159

Sur la superficie totale d'un comble quelconque, sera faite déduction totale des parties tronquées par les murs, cheminées, lucarnes & autres, & les plâtres seront toisés en plus valeur & mis à prix, ainsi qu'il est détaillé à l'ardoise.

Tuiles recherchées (1).

Par chaque toise superficielle, sera fourni six tuiles neuves à la place de celles défectueuses; à 2 sols chacune, compris pose, valent. ″ l. 12 f. ″ d.

Dépense.	″ l. 12 f. ″ d.
Le dixieme de bénéfice . . .	″ 1 3
Réglement.	″ l. 13 f. 3 d.

Le toisé sera fait avec pareille déduction, & les plâtres en plus valeur comme dessus dit.

Tuiles remaniées.

La tuile remaniée n'est autre chose que la découverture totale d'un comble pour refaire un lattis neuf, lorsque l'ancien est de nulle valeur, la tuile déposée d'un côté, & reposée de l'autre, sans aucun transport.

SAVOIR;

Chaque toise, pour façon, comme à la tuile neuve, vaut.	1 l. 2 f. 10 d.
Pour lattes fournies.	″ 11 ″
Clous fournis.	″ 4 6
Dépense.	1 l. 18 f. 4 d.

(1) Le terme de l'Ouvrier est tuile recherche.

De l'autre part.	1 l.	18 f.	4 d.
Le dixieme de bénéfice.	"	3	10
Réglement.	2 l.	2 f.	2 d.

Le toisé sera fait comme dessus, pareille déduction, & les plâtres en plus valeur à prix.

Il est à propos de veiller aux Ouvriers lors de la découverture, afin d'empécher qu'ils ne cassent la vieille tuile, pour avoir occasion d'en fournir de la neuve, ce qui se fait journellement; & en outre, les tuileaux provenans de la casse tiennent lieu de pour boire aux Ouvriers, qui les vendent aux Batteurs de ciment. Il faut, avant de faire la démolition, prendre connoissance de la maniere dont se comporte la tuile, & constater avec l'Entrepreneur la quantité qu'il doit fournir pour remplacer celle défectueuse, le tout par un écrit double, contenant que tout ce qui excédera sera à sa charge; alors l'on verra qu'il y apportera ses soins, & le Propriétaire ne sera point lézé : & attendu que le motif de l'Entrepreneur, de casser la vieille tuile, n'est que pour en fournir de la neuve, & que s'il se trouvoit aussi suffisamment de la vieille tuile, tous les plâtres ne seroient comptés & mis à prix que comme remaniés, au lieu que lorsqu'ils sont faits de tuile neuve, ils sont estimés à prix de tuiles neuves. Voilà les abus que cause les us & coutumes de Paris, ainsi qu'il régnoit en l'ardoise. Mais suivant ces appréciations, les supercheries deviennent supprimées, au moyen de ce que l'on estimeroit les plâtres à leur valeur.

Deuxieme sorte de tuile nommée petit moule, idem de Bourgogne.

Le petit moule contient dix pouces de haut sur sept pouces de large,

&

D'Architecture-Pratique.

& posée à trois pouces de pureau ;
le milier vaut sur le port à Paris, la
somme de 34 l. " f. " d.

Le transport du port à la destina-
tion vaut, chaque millier. . : . . 3 " "

Acquisition. 37 l. " f. " d.

Chaque tuile vaut environ. . . . " l. " f. 9 d.

Appréciation.

Chaque millier fait en plein
comble trois toises trois quarts su-
perficielles de couverture, compen-
sation faite du déchet.

Il faut chaque toise superficielle
deux cents soixante-quatre tuiles ;
savoir, vingt-quatre en hauteur,
& onze en largeur ; à 9 deniers
chacune, valent. 9 l. 18 f. " d.

A chaque toise *idem* il faut
trente-six lattes d'un pouce & de-
mi de large, attachée à un pouce
& demi de distance l'une de l'au-
tre ; à quatre den. $\frac{2}{3}$ chacune, valent. " 14 6

A chaque latte employée, deux
deniers de clous, & les trente-six
à la toise valent " 6 "

Pour façon, chaque toise un sixieme
de plus qu'à la tuile grand moule,
observant qu'il y est employé plus
de temps, pour tuiles, lattes, & clous,
qui sont plus multipliés, vaut. . . 1 6 6

Dépense 12 l. 5 f. " d.

L

De l'autre part........	12 l.	5 f.	" d.
Le dixieme de bénéfice ...	1	4	6
Réglement...........	13 l.	9 f.	6 d.

Le toisé se fera comme ci-dessus dit.

Tuiles recherchées idem.

A chaque toise superficielle seront fournies six tuiles neuves à la place de celles de nulle valeur; à un sol neuf deniers chacune, compris l'emploi, valent............ "l. 10 f. 6 d.

Dépense............	" l.	10 f.	6 d.
Le dixieme de bénéfice....	"	1	"
Réglement...........	" l.	11 f.	6 d.

Le toisé sera fait comme il a déja été dit.

Tuiles remaniées idem.

Façon comme à la tuile neuve ci-dessus, chaque toise........	1 l.	6 f.	6 d.
Lattes fournies..........	"	14	6
Clous...............	"	6	"
Dépense............	2 l.	7 f.	" d.
Le dixieme de bénéfice.....	"	4	8
Réglement...........	2 l.	11 f.	8 d.

Observation.

Tous les gravois qui provien-

dont des réparations seront enlevés aux champs à la charge du Propriétaire, & payés au tombereau, suivant l'usage, aux décharges ordinaires, & si toutefois ces gravois ne pouvoient se jetter en bas, & qu'il fût nécessaire de les descendre à la hotte, ils seront payés à l'Entrepreneur, chaque tombereau. 1 l. " s. " d.

Toutes lucarnes quelconques seront toisées selon leur superficie développée intrinseque, tant en ardoises qu'en tuiles, sans fixation comme ci-devant.

Une vue de faîtiere neuve, réduite à six pouces, compris les plâtres.

Les égouts doubles en tuile de cinq, réduits à deux pieds, compris scellemens.

L'égout simple de trois tuiles, pour un pied de tuile.

Tous égouts en tuile, aux combles en ardoises, seront comptés pour tuile.

Et si toutefois ils sont peints en couleur d'ardoise à huile, ils seront payés en plus valeur comme peinture d'impression.

S'il y a un double d'ardoise, il sera compté pour six pouces ardoises.

Les faîtieres en tuiles, sur comble en ardoises, seront cinglées, leur pourtour sur leur longueur pour tuiles.

Les plâtres des crêtes, 2 fois pour un pied courant, sur leur longueur.

Si elles sont peintes comme dessus, à huile, elles seront toisées & payées comme peinture.

Les arrestiers pour tuile & ardoise seront comptés pour un pied courant sur leur longueur, pris suivant la ligne d'inclinaison, compris déchet & plâtre

Les noues feront de même estimées en plus valeur de leur surface, douze pouces pour les tranchis, chaque tranchis pour six pouces; les pentes au-dessous feront estimées en plus valeur, suivant ce qu'elles feront, à 2 sols le pied courant pour les plâtres.

Les pentes en plâtre sous les gouttières ou chaîneaux, feront estimées à 2 sols le pied courant, suivant ce qu'elles feront, ou comme les aires des planchers, comptées au Mâçon si elles le méritent.

Les gouttieres en chêne posées en place, six liv. la toise courante, ci. 6 l. " ſ. " d.

Autres especes de couverture.

On fait encore des couvertures en bardeaux ou de petites douves de tonneaux en chêne, que l'on coupe de douze pouces de longueur sur cinq & six pouces de largeur, toujours en œuvre; fixer le pureau au tiers de sa longueur aminci, du côté des clous ou recouvrement, attaché de deux clous chaque sur même lattis que l'ardoise, pour le plus solide, ou sur volice. Il faut qu'elles soient peintes en grosse couleur à l'huile ou autre couleur pour les garantir de la chaleur & des pluies. Il est même nécessaire de les faire peindre tous les deux ans. Cette couverture se fait & se toise comme la tuile & l'ardoise, & se paie à proportion du prix des matériaux.

D'après le détail ci-dessus, il est aisé de fixer le prix de la toise superficielle.

1°. La fourniture suivant la valeur du bardeau.
2°. Façon comme à l'ardoise.
3°. Même fourniture de clous.
4°. *Idem* pour la volice &c, pour les plâtres & déduction.

Le cent de bardeaux en chêne, de cinq & six pouces

de large, vaut. 5 l. ″ ″ d.
Le milier vaut. 50 ″ ″

Chaque toife fuperficielle, il en faut deux cents cinquante, à 1 fol chaque, valent. 12 l. 10 f. ″ d.
Façon comme à l'ardoife, chaque toife vaut. 2 13 4
Deux livres de clous de bateaux. ″ 14 ″
Clous *idem* pour la volice. . . ″ 10 ″
Huit toifes de volice fournies comme deffus, à 7 fols 3 deniers la toife courante. 2 18 ″

Dépenfe 19 l. 5 f. 4 d.
Le dixieme de bénéfice. . . . 1 18 6

Réglement. 21 l. 3 f. 10 d.

Ce prix de bardeaux eft, à Paris, fixé de cinq & fix pouces de large audit prix, mais dans la province il eft à meilleur compte; c'eft de l'apprécier fuivant les différentes contrées & prix des Ouvriers, conformément au détail ci-deffus.

Ces fortes de couvertures ne fe font fur les maifons qu'à défaut de la tuile, & fe font cependant pour les moulins à vent, étant plus légeres, ainfi que fur les bateaux des moulins à eau.

La peinture fur ces fortes de couvertures fe toife en plus valeur, à toife fuperficielle, fuivant fa nature, à une ou deux couches.

Dans les campagnes, & même dans les fauxbourgs de Paris, il y a des maifons que l'on couvre en chaumiere de paille de feigle, & en différens endroits, de roteaux. Après que les faîtages & pannes font pofés, on y attache, avec des clous, des perches en place de chevrons,

de douze pouces de distance l'une de l'autre, & les perchettes en travers, de pareille distance l'une de l'autre sur lesquelles le Couvreur applique le chaume avec des liens d'ofier. Plus ces liens sont serrés, plus la couverture est de durée; elle se toise à Paris comme la couverture, & ailleurs à la travée. La travée est de douze pieds de large sur dix-huit pieds de haut, faisant six toises de surface.

Le cent de bottes de paille se paye ordinairement. 30 l. " f. " d.

C'est chaque botte 6 sols, plus ou moins, suivant les saisons, ci. " l. 6 f. " d.

Il faut dix-sept bottes chaque toise superficielle.

Les percheaux se vendent 24 sols la botte; la botte est composée de vingt-quatre percheaux de chacun neuf pieds, c'est chaque percheau. . . . " l. 1 f. " d.

Pour attacher la paille auxdits percheaux il faut des harres que l'on paye 10 sols le cent; il en faut trois cents à la travée, c'est cinquante harres chaque toise superficielle, & chaque toise. " l. 5 f. " d.

Détail pour une toise superficielle.

SAVOIR;

Dix-sept bottes de paille, à six sols la botte, valent.	5 l.	2 f.	2 d.
Six percheaux valent.	"	6	"
Une livre de clous de bateaux. .	"	7	"
Cinquante harres.	"	5	"
Façon, chaque toise.	1	10	"
Dépense.	7 l.	" f.	" d.
Le dixieme de bénéfice. . . .	"	14	"
Réglement.	7 l.	14 f.	" d.

Chaque travée de six toises de cette couverture vaut. 46 l. 4 f.

Démonstration facile pour toiser la couverture d'un comble suivant les figures, par profil & élévation, A profil, B élévation, le produit sera conforme aux différens détails ci-dessus.

S A V O I R ;

Ledit couvert en tuiles contient soixante-trois pieds de longueur, compris l'épaisseur des deux murs de pignons, sur cinquante-huit pieds de pourtour, compris égout double, de deux pieds chacun, produit en superficie cent une toises, trois pieds à déduire pour les parties tronquées par trois murs en ailes adossant les cheminées, ensemble soixante-douze pieds de pourtour sur dix-huit de large pour les cheminées, ensemble soixante pieds de pourtour sur douze pouces de larges; pour les dix-huit lucarnes, sur les deux côtés de chacune, quatre pieds six pouces de large, ensemble quatre-vingt-un pieds de large sur dix pieds de hauteur réduit, pris du devant d'icelles jusques & compris moitié de la hauteur du chevalet; après ces déductions, le surplus produit en superficie 74 t. 2 p. *" "*

Couverture en tuiles neuves.

La couverture *idem* de chacune de ces dix-huit lucarnes contient dix pieds de large, compris croupe, un pied chaque arrestier,

& un pied pour la noue, sur huit pieds de pourtour pour les deux côtés, compris égout simple, les faîtieres contournées, produisent les dix-huit, ensemble, suivant la superficie d'une............. 40 t. *Idem.*

Plâtre en plus valeur contenu en cette surface de comble.

SAVOIR;

Les plâtres du faîte pour les crêtes des faîtieres contiennent cinquante-cinq pieds six pouces de longueur, déduction faite des cheminées & murs à deux sols le pied courant, valent........... 5 l. 11 ſ. " d.

Les différens follemens & ruellées en raccordemens aux murs & cheminées, ensemble cent soixante-quinze pieds de pourtour, à un sol le pied courant, valent........ 8 15 "

Les follemens *idem* en raccordemens au pourtour d'une lucarne de vingt-deux pieds, six pouces de long, à un sol *idem* valent, les dix-huit ensemble......... 20 5 "

Les plâtres *idem* aux crêtes des faîtieres de ces dix-huit lucarnes, ensemble cent vingt-six pieds de long, à deux sols le pied courant, valent............. 12 12 "

Récapitulation des ouvrages contenus au susdit comble.

SAVOIR;

Cent quatorze toises deux pieds de couverture en tuiles neuves de Bourgogne, sur lattis neuf de cœur de chêne, en plein comble, les plâtres en plus valeur demandés particuliérement, à onze livres quatorze sols huit deniers la toise superficielle, suivant les appréciations ci-dessus, valent la somme de . . . 1341l. 10s. 2d.

47 livres 3 sols pour les plâtres en plus valeur des solins, ruellées & autres en ce que dessus, ci 47l. 3s. ″d.

Total. 1388l. 13s. 2d.

Observation.

Toutes les lucarnes en ardoises ou tuiles seront toujours toisées, leur surface après développement fait, sans avoir égard à l'usage qui fixe chaque lucarne avec croupe, à une toise & demie ; c'est un abus, d'autant qu'il y auroit de la perte pour l'Entrepreneur dans l'une, & trop de bénéfice dans l'autre.

EXEMPLE.

Dans un comble de cette espece, les dix-huit lucarnes non ordinaires produisent au toisé quarante toises de surface, & dans certains combles en mansarde, ne produisent au plus qu'une demie-toise chaque ; les dix-huit produi-

roient neuf toises superficielles, & d'autres une toise chacune, les dix-huit produiroient dix-huit toises.

Toutes les fois que la couverture remaniée ou autres sera faite sur vieux lattis, il en sera fait déduction sur les prix ci-dessus détaillés.

Un Compagnon Couvreur & son aide feront chaque jour six toises superficielles de lattis; à treize sols quatre deniers chaque toise, valent quatre livres, prix de la journée précédemment détaillée, ci . . . 4 l. " s. " d

Lors de la construction de tout bâtiment quelconque, il faut, ainsi qu'il a déjà été dit, spécifier au marché la qualité des matériaux. Savoir; en ardoise, qu'elle sera de la meilleure qualité, la latte & contre-latte de cœur de chêne, la tuile de grand ou petit moule, toutes provenantes de Bourgogne, ou autre nature, suivant les endroits; y apprécier le prix suivant la valeur des matériaux & prix des Ouvriers : le tout selon l'art, à dire d'Experts ou gens à ce connoissant, observant qu'il n'est accordé à l'Entrepreneur qu'un dixieme de bénéfice sur la dépense totale, pourquoi il doit être payé de ses travaux dans le cours de l'année, d'après la perfection & réception des ouvrages, s'il n'y a titre contraire.

Il ne faut jamais hésiter de donner à l'Entrepreneur le prix & valeur de ses travaux, ni différer son paiement au temps fixé ci-dessus, sans quoi on le met dans le cas d'exécuter toutes supercheries, qu'il regarde convenables, pour se dédommager.

1°. En place de l'ardoise, nommée grande carrée forte, il en fourni de la fine, moitié moins forte.

2°. Cette ardoise, qui doit être à quatre pouces de pureau, est mise à cinq pouces dans les parties que l'on ne peut approcher.

3°. Il n'est point mis la quantité de clous nécessaire.
4° Il met de la latte blanche en place de celle de cœur de chêne.
5°. Il ne met qu'un clou pour l'attacher sur chaque chevron, au lieu de deux.
6°. De la contre-latte ou volice à moitié passée.
7°. Des plâtres aux égouts & pentes avec moitié de poussiere, &c.

En tuile neuve.

1° De la tuile de rebut sans crochets, de moindre acquisition.
2°. De vieilles tuiles aux égouts, retournées sur le côté opposé du premier emploi, demandées pour neuves.
3°. Il augmente de même le pureau.
4°. De la latte blanche en place de cœur de chêne.
5°. De la poussiere *idem* dans le plâtre.

En remaniée.

Mêmes supercheries pour latte & plâtre.

En tuile recherchée.

1o. Il ne fait que blanchir les plâtres sans aucunes dégradations.
2°. Il retourne les vieilles tuiles, au nombre de six par toise, qu'il accroche avec un clou pour n'en point fournir de neuves, &c.

On voit donc qu'il est essentiel de donner le prix convenable à l'Entrepreneur pour éviter ces supercheries; mais aussi faut-il avoir un Inspecteur ou Commis éclairé pour y veiller, & le payer selon son mérite, afin qu'il n'ait pas occasion de s'entendre avec l'Entrepreneur pour avoir de lui un dédommagement du modique prix qu'il auroit du Propriétaire.

Couvertures en tuiles à claire voie.

SAVOIR;

Il faut, chaque toise superficielle, du grand moule, cent huit tuiles, tant plein que vuide, même pureau; c'est six en longueur, faisant chacune douze pouces de large; savoir, huit pouces & demi de plein, largeur de la tuile, trois pouces & demi de vuide & dix-huit en hauteur, à un sol 2 deniers chaque tuile comme dessus détaillé, valent. 6 l. 6 f. " d.
Lattes & clous comme dessus en plein comble. " 15 6
Chaque toise superficielle à façon, compris lattis & plâtre faits, vaut un quart moins qu'en plein comble, c'est. " 17 "

Dépense chaque toise. 7 l. 18 f. 6 d.
Le dixieme de bénéfice. " 15 10

Réglement. 8 l. 14 f. 4 d.

Ordinairement les égouts, faîtes, & tout ce qui raccorde aux plâtres, se toise comme plein comble, suivant ce qu'ils sont.

Et les plâtres développés comme dessus en plus valeur, avec toute déduction des parties tronquées de murs, cheminées & lucarnes &c.

Tuile, petit moule à claire voie idem.

Cette tuile pleine a sept pouces de large & fait, tant plein que vuide, neuf pouces de large.

D'ARCHITECTURE-PRATIQUE. 173

Il en faut chaque toise superficielle cent quatre-vingt-douze, à trois pouces de pureau, c'est vingt-quatre en hauteur & huit en largeur, à 9 deniers chacune, valent................ 7 l. 4 f. " d.
Clous & lattes *idem* que dessus valent................ 1 " 6
Pour la façon, les plâtres y compris, un quart moins qu'en plein comble, vaut chaque toise. . . 1 " "

Dépense............. 9 l. 4 f. 6 d.
Le dixieme de bénéfice. . . " 18 6

Réglement chaque toise.. . . . 10 l. 3 f. " d.

Les déductions & plâtres, même égard que dessus dit.

Regles générales pour l'entretien annuel de la couverture en bâtiment.

L'on doit, avant que de donner la couverture d'un bâtiment à l'entretien, la faire mettre en bon état par une réparation générale.

Et avant que de faire cette réparation, il faut en constater tous les ouvrages nécessaires quelconques à faire, sans quoi l'Entrepreneur, sachant qu'il en aura l'entretien, en fera à neuf le plus qu'il lui sera possible, pour s'éviter la multiplicité des réparations dans le cours de son entretien.

Après cette réparation, il faut toiser la superficie totale de tous les combles, sans aucun usage, lequel toisé sera réduit à toise superficielle, estimée à 6 sols ladite toise, & ensemble la somme de

Et ensuite sera fait & dressé un marché double au prix convenu, par lequel l'Entrepreneur s'oblige d'entretenir tous les combles, maisons, &c. & généralement quelconques, appartenans à M.... & dont le toisé y sera joint; ledit Entrepreneur se chargeant de fournir ardoises, tuiles, clous, plâtres, outils, équipages, peines d'Ouvriers & enlévement des gravois qui proviendront des réparations, pour rendre place nette; & chaque année, sera fait la visite desdits ouvrages & le paiement n'en sera fait que lorsqu'ils seront reconnus être en aussi bon état qu'ils étoient avant que le marché en ait été fait.

Toutes les fois qu'il se trouvera des souches de cheminées à refaire, il sera accordé à l'Entrepreneur, en plus valeur pour le rétablissement de la couverture, neuf livres par chaque souche, ci 9 l. " s. " d.

Ce prix ainsi fixé oblige l'Entrepreneur à ménager l'ardoise & la tuile lors de la découverture, pour en fournir le moins possible.

S'il se trouvoit quelques parties d'entablement à refaire qui contraignissent de refaire l'égout, il ne sera accordé à l'Entrepreneur que 4 liv. 10 s. chaque toise courante, ci. 4 10 "

Pour la pose de chaque toise courante de gouttieres, compris batellement & raccordement 4 10 "

S'il arrivoit que l'Entrepreneur eût à fournir des gouttieres de bois de chêne, elles seront de bonne qualité, sans pourriture, nœuds vicieux, gerçures ni aubier; & pour prouver l'utilité, l'Entrepreneur

fera tenu de remettre les vieilles pour en juſtifier la longueur & la néceſſité, leſquelles feront payées chaque toiſe courante, poſée en place à Paris. 61. ″ ſ. ″ d.

Et à la campagne. 5 ″ ″

Sera fait un état général de tous les plombs qui feront employés auxdites couvertures de l'entretien, dont les longueurs, largeurs & épaiſſeurs feront fixées & annexées audit marché, deſquels l'Entrepreneur fera reſponſable.

De même, ſi l'Entrepreneur étoit tenu de la poſe du plomb, en place de celui uſé de vétuſté, ou détruit par l'impétuoſité des vents, il lui fera payé par livre peſant. . . . ″ ″ 6

Comme auſſi, s'il étoit tenu de fournir & poſer une mitre ſur une fouche de cheminée, elle lui ſera payée, compris la fourniture du fanton. . 4 10 ″

Et ſi au lieu de mitre, il étoit fourni & poſé des tuiles, elles lui feront eſtimées. 2 5 ″

Lorſque l'Entrepreneur ſera obligé de rétablir des fermetures de cheminées, ſaillies des plinthes & ravalemens, ils feront toiſés comme léger ouvrage, & eſtimés un ſixieme de plus que le prix ordinaire, eu égard à la ſujétion ou difficulté.

Dans le cas ou la charpente des combles fléchiroit par vétuſté, & que l'on fût contraint de découvrir & recouvrir, alors il faudra ôter la vieille tuile avec ſoin, pour être remiſe en œuvre, & l'on en fournira de neuve le moins poſſible, ſur lattis neuf, qui ſera payée, chaque toiſe ſuperficielle, moitié de la valeur de la toiſe de tuile neuve, compris démolition & ſans uſage.

Si ce même événement arrivoit à un comble couvert en ardoiſe (comme la découverture de cette na-

ture, il y a plus [de déchet par celle que l'on casse que dans la tuile), alors ladite ardoise, tant en remaniée que fournie, sera estimée moitié remaniée & moitié ardoise neuve avec usage, la démolition y comprise.

Mais lorsque ces réparations de charpente proviendront du défaut d'entretien de la couverture, la dépense totale qui en sera faite sera à la charge dudit Entrepreneur, & par une des conditions expresses dudit marché.

Tous autres ouvrages neufs, non compris dans la superficie spécifiée audit marché d'entretien, seront payés suivant leur nature, & seront joints par augmentation à l'entretien & aux mêmes prix.

Et de même s'il étoit fait suppression de quelques édifices, il en sera fait la déduction suivant ledit prix.

S'il survenoit des réparations non prévues, occasionnées par tempête, feu du ciel ou incendie, elles seront à la charge du Propriétaire, & non à celle de l'Entrepreneur, qui le justifiera selon son état fait avant lesdits événemens.

Il faut aussi, dans ledit marché, mettre la clause que ledit Entrepreneur sera obligé, dans le cours de son entretien, de faire balayer tous les trois mois, sur toutes les couvertures, pour éviter que la mousse ni croisse, nettoyer & dégorger les gouttieres & chaîneaux pendant les neiges, & que s'il n'y apporte point lesdits soins, qu'il sera permis audit Propriétaire de prendre tel autre Entrepreneur qu'il jugera à propos en son lieu & place, après une sommation à lui faite, & que tous les frais quelconques seront au compte dudit Entrepreneur.

Clauses dudit marché.

Je soussigné Propriétaire demeurant à
. . . accepte

..... accepte le préfent marché, & promet de payer tous les ans audit fieur la fomme de après la vérification & réception des ouvrages reconnus en bon état par l'Architecte par moi choifi à cet effet, & continuer ledit paiement année par année.

Et moi..... maître Couvreur demeurant à accepte toutes les claufes & conditions du préfent marché, fait double, & avons figné. A.... ce.....

PAVÉ EN GRÈS.

Détail pour fixer la valeur de chaque toife fuperficielle de pavé en grès quelconque à Paris.

Le cent de gros pavé de rue, pris fur le port à Paris, vaut.... 20 l. " f. " d.
Ledit pavé contient huit pouces en carré & huit pouces d'épaiffeur; chaque voiture, de cinquante chacune, pour le tranfport, vaut 3 livres en moyenne proportionnelle de l'éloignement à la proximité; chaque cent, vaut.... 6 " "

Valeur pour chaque cent, compris tranfport............ 26 l. " f. " d.

Chaque cent de pavé coûte à l'Entrepreneur 26 livres, c'eft chaque pavé.......... " l. 5 f. 3 d.

TRAITÉ

Estimation de chaque toise superficielle de ce pavé en œuvre sur une forme de sable, avec ou sans bordure.

SAVOIR;

A chaque toise de ce pavé, il en faut quatre-vingt-un ; à 5 sols 3 deniers chacun, valent......	21 l.	5 f.	3 d.
Un demi-tombereau de sable de dix-huit pieds cubes, de six pouces d'épaisseur, vaut...........	1	10	"
Façon, chaque toise.......	1	4	"
Dépense............	23 l.	19 f.	3 d.
Le dixieme de bénéfice...	2	10	11
Valeur en réglement, chaque toise..............	26 l.	10 f.	2 d.

Observation.

Avant de paver avec cette sorte de pavé, il faut que les terres qui le reçoivent soient piochées au moins d'un pied de profondeur, pour disposer la forme avec les pentes nécessaires, & donner lieu au pavé de s'asseoir solidement sur un terrein également remué pour qu'il prenne une assiette & tassement égal, sans quoi le poids du rouage des voitures le feroit déverser si quelque chose consolidé des terres lui résistoit plus dans un endroit que dans l'autre.

Dans le prix de ce pavé ci-dessus détaillé est comprise la fouille des terres de cette forme, ainsi que les pentes. Si cependant il se trouvoit des fouilles outre celles ci-dessus pour le rabaissement des anciens sols,

D'ARCHITECTURE-PRATIQUE. 179.
le toisé en sera fait au cube, & mis à prix suivant l'estimation au détail des fouilles de terres ci-dessus.

De même s'il étoit nécessaire d'élever en surcharge les anciens sols, les fouilles & enlévement des terres seront *idem* estimés en plus valeur à proportion du transport, observant toutefois de déduire la valeur de la fouille d'un pied pour la forme non faite, d'autant que ce sont les terres rapportées qui la font, & compter en ce que dessus, ou ne compter les terres en surcharge que pour charge & transport dans douze pouces de hauteur.

Autre détail pour chaque toise de ce pavé refendu en deux en sable, posé sur une forme de sable.

SAVOIR;

Pour la refente de ce pavé, chaque cent au compte vaut, compris retaille.	1 l.	5 f.	" d.
L'acquisition, chaque cent vaut.	10	"	"
Le transport de chaque cent à sa destination vaut.	3	"	"
Valeur chaque cent.	14 l.	5 f.	" d.

Chaque pavé de cette nature vaut. . 2 f. 10 d. ½.

Estimation pour chaque toise de ce pavé.

Chaque toise, il faut quatre-vingt-un pavés, à 2 sols 10 deniers ½ chaque, valent.	11 l.	9 f.	6 d.
Pour le sable de la forme & joints.	1	"	"
Façon, chaque toise.	1	"	"
Dépense chaque toise.	13 l.	9 f.	6 d.

M 2

De l'autre part. 13 l. 9 f. 6 d.
Le dixieme de bénéfice. . . . 1 6 11
Valeur en réglement. 14 l. 16 f. 5 d.

Sera de même faite la fouille des terres pour la forme d'environ neuf pouces de profondeur, & même égard pour les surcharges s'il s'en trouve.

Autre détail du même pavé sur une forme de sable, posé à chaux & sable.

SAVOIR;

Pavé fourni comme dessus. . . 11 l. 9 f. 6 d.
Sable *idem*. 1 " "
Façon. 1 " "
Il faut quatre minots de chaux pour cinq toises de pavé; à 24 sols le minot, valent 4 livres 16 sols, c'est chaque toise. " 19 4
Dépense chaque toise. 14 l. 8 f. 10 d.
Le dixieme de bénéfice 1 8 10
Valeur en réglement. 15 l. 17 f. 8 d.

Autre idem sur forme de sable à chaux & ciment.

SAVOIR;

Pavé fourni comme dessus. . . 11 l. 9 f. 6 d.
Sable pour la forme. 1 " "
Façon *idem* 1 " "
 13 l. 9 f. 6 d.

Ci - contre. 13 l. 9 f. 6 d.

Chaque toise superficielle, il faut un septier de ciment de douze boisseaux. Le muid est de douze septiers, & coûte 20 livres, c'est chaque septier. 1 13 4
Chaux, comme dessus. " 19 4
Dépense, chaque toise. 16 l. 2 f. 2 d.
Le dixieme de bénéfice. 1 12 2

Valeur en réglement. 17 l. 14 f. 4 d.

Autre pavé refendu en trois, de sept pouces carrés, ayant environ trois pouces d'épaisseur.

SAVOIR;

Chaque cent d'acquisition vaut. 6 l. 13 f. 4 d.
Pour la refente & taille, chaque cent vaut 1 5 "
Pour le transport à sa destination, chaque cent vaut 2 " "

Valeur chaque cent de pavé. 9 l. 18 f. 4 d.

Estimation chaque toise à chaux & ciment.

SAVOIR;

Pavé fourni, un cent chaque toise vaut. 9 l. 18 f. 4 d.
Sable pour la forme. 1 " "

10 l. 18 f. 4 d.

TRAITÉ

De l'autre part.....	10 l.	18 f.	4 d.
Façon.............	1	"	"
Ciment............	1	13	4
Chaux.............	"	19	4
Dépense, chaque toise....	14 l.	11 f.	" d.
Le dixieme de bénéfice....	1	9	1
Réglement	16 l.	" f.	1 d.

Même égard pour les fouilles comme dessus.

Autre idem *sur une forme de sable, posé à chaux & sable.*

SAVOIR;

Pavé fourni.........	9 l.	18 f.	4 d.
Sable	1	"	"
Façon	1	"	"
Chaux.............	"	19	4
Dépense............	12 l.	17 f.	8 d.
Le dixieme de bénéfice...	1	5	9
Réglement	14 l.	3 f."	5 d.

Observation.

Il n'est point accordé de déchet équivalent l'espace des joints à ce sujet, & les quatre au cent que le Marchand accorde à l'Entrepreneur.

Lesdits pavés seront en grès de roche la plus dure, & seront bien taillés pour le parement de dessus, & joints pleins, afin qu'il n'y ait point de porte-à-faux sous le fardeau des voitures, sans quoi ils

s'épaufreroient, & ne point souffrir qu'il soit employé d'écailles minces moins de trois pouces, car souvent ces écailles ont trois pouces d'épaisseur d'un côté, & un pouce de l'autre. Ils deviennent insolides, au rouage des voitures, & n'existent point en œuvre. Ils peuvent s'employer au long des murs, sous des fourneaux potagers, & autres endroits de cette espece.

Prix des journées d'Ouvriers employés à ces sortes d'ouvrages.

SAVOIR;

Un Compagnon est payé chaque journée, à Paris.....	2 l. 10 s. " d.
Le Manœuvre ou son aide, chaque jour.........	1 10 "

Chaque journée, un Compagnon & son aide feront ordinairement quatre toises superficielles de pavé, compris formes & pentes nécessaires ; à 20 sols chaque toise, valent 4 livres, même valeur que la journée ci-dessus.

Il est prouvé qu'à la tâche un Compagnon & son aide en ont fait cinq & six toises chaque jour, mais à la journée, fixés comme dessus à quatre toises.

Pavé remanié en sable, sur une forme de sable.

SAVOIR:

Pour le sable fourni.....	1 l. " s. " d.
Façon, chaque toise......	1 " "
Dépense, chaque toise.....	2 l. " s. " d.
Le dixieme de bénéfice...	" 4 "
Valeur chaque toise en réglement.	2 l. 4 s. " d.

Pavé idem, *en salpêtre.*

SAVOIR;

Sable de la forme.....	1 l.	″ f.	″ d.
Salpêtre..............	″	10	″
Façon................	1	″	″
Dépense, chaque toise....	2 l.	10 f.	″ d.
Le dixieme de bénéfice...	″	5	″
Valeur en réglement.....	2 l.	15 l.	″ d.

Pavé idem, *en mortier de chaux & sable, sur forme de sable.*

SAVOIR;

Sable................	1 l.	″ f.	″ d.
Chaux................	″	19	4
Façon................	1	″	″
Dépense, chaque toise....	2 l.	19 f.	4 d.
Le dixieme de bénéfice...	″	6	″
Réglement........	3 l.	5 f.	4 d.

Pavé idem, *à chaux & ciment.*

SAVOIR;

Sable pour la forme.....	1 l.	″ f.	″ d.
Ciment...............	1	13	4
Chaux................	″	19	4
Façon................	1	″	″
Dépense...........	4 l.	12 f.	8 d.

Ci-contre........	4 l.	12 f.	8 d.
Le dixieme de bénéfice...	"	9	3
Réglement chaque toife. ...	5 l.	1 f.	11 d.

Observation.

Il est dû à l'Entrepreneur, à tous les ruisseaux d'angle, un pied en plus valeur de la superficie intrinseque du pavé, pour le déchet des joints coupés suivant la diagonale, sujétion de taille & pose, ainsi qu'il est démontré à la figure A, dans la longueur de la ligne diagonale.

Pour la refente de chaque cent de vieux pavé au compte...	" l.	12 f.	6 d.
Pour la retaille d'icelui pour l'équarrir, chaque cent *idem* au compte.	"	12	6
Taille & fente, le cent au compte.	1 l.	5 f.	" d.

Avant que de mettre l'Entrepreneur en œuvre, il faut faire, ainsi qu'aux objets précédens, un devis & marché où il soit spécifié la qualité du pavé & son épaisseur, sur une forme de sable ou non, posé en sable, salpêtre, mortier de chaux & sable ou de ciment.

Tout bon mortier doit être composé d'un tiers de bonne chaux, & deux tiers de ciment ou sable, savoir; trois mesures de ciment & une mesure de chaux éteinte.

Faire choix de ciment de tuileau de glaise concassé, & non de terre rougie avec de la brique, ainsi que cela se pratique journellement.

Il ne faut point employer de vieux pavés aux ruisseaux, attendu que jamais le mortier ne peut faire corps avec le vieux pavé, vu que ses pores sont resserrés, & qu'il n'est plus spongieux, conséquemment moins susceptible de se consolider avec le mortier, comme

lorsqu'il est neuf, tous ses pores étant ouverts, ainsi qu'il est observé aux fosses d'aisances, de n'en point mettre de vieux, sans quoi les matieres filtreroient entre le pavé & le ciment, ainsi que l'eau aux ruisseaux, & le plus souvent sur des voûtes de caves.

Tout pavé sera posé en bonne liaison, avec pente nécessaire, au moins d'un pouce par toise.

Autre pavé nommé bloccage en cailloux, posé de champ sur une forme de sable, compris fouille comme dessus.

SAVOIR;

	l.	f.	d.
Le caillou rendu à Paris à sa destination coûte à l'Entrepreneur, la toise cube. . . .	48	"	"
Ledit bloccage doit être de douze pouces d'épaisseur. Chaque toise cube fait six toises superficielles, c'est chaque toise.	8	"	"
Pour le sable de la forme & remplissage des joints.	1	10	"
Façon.	1	10	"
Dépense, chaque toise.	11	"	"
Le dixieme de bénéfice. . . .	1	2	"
Valeur en réglement.	12	2	"

Nota. On a cru devoir insérer, pour la facilité publique, dans ce Traité, le rapport des mesures en bâtimens, tant à Paris qu'en province, & partie des pays étrangers, ainsi que la pesanteur des métaux & matériaux, &c. &c. étant analogues en partie auxdits bâtimens, & sans avoir recours à d'autres recherches pour opérer sur ses diverses mesures, en cas de nécessité.

MESURES EN BATIMENS
A PARIS.

SAVOIR;

La toife est de six pieds.
Le pieds de douze pouces.
Le pouce de douze lignes.
La ligne de douze points.

Il y a différentes toifes nommées toifes courantes, de six pieds sur un pied, faifant six pieds de surface.

Toife superficielle, de six pieds sur six pieds, faifant trente-six pieds de surface.

Toife cube, de six pieds de long sur six pieds de large, & six pieds de hauteur & profondeur, faifant deux cents seize pieds cubes.

Le pied superficiel contient cent quarante-quatre pouces.

Le pied cube contient mille sept cents vingt-huit pouces, &c.

Dénomination des mesures du pied de Paris & de la Province, ainsi que de quelques pays étrangers.

SAVOIR;

	Pouc.	Lig.
Le pied de Paris se divise, comme est dit ci-dessus, en.	12	*″*
Celui de Leyde, en. . . .	11	7
Celui de Savoie, en. . . .	10	*″*
Celui de Londres, en . . .	11	3

TRAITÉ

	Pouc.	Lig.
Celui d'Andezie, en	10	7
Celui de Vienne en Autriche, en	11	8
Celui de Dannemarck, en.	10	9
Celui de Geneve, en. ...	18	"
Celui d'Amsterdam, en. ..	10	5
Celui d'Anvers, en.	10	6
Celui de Lorraine, en. ..	10	9
Celui de Lyon, en.	12	7
Celui de Besançon, en. ..	11	5
Celui de Grenoble, en. ..	12	7
Celui de Dijon, en.	11	7
Celui romain antique, suivant la mesure au Capitole, en.	10	10
Celui de Suede, en.	12	9
La palme romaine.	21	6

Pesanteur de chaque pied cube de métaux & matériaux.

SAVOIR;

		liv.	Onc.	G.	G.
Eau.	Le pied cube d'eau douce pese.	72	11	3	5
	Celui de mer.	73	"	"	"
	Celui d'huile.	66	"	"	"
	De vin.	70	13	"	"
	D'étain.	532	"	"	"
	De fer.	576	"	"	"
	De cuivre.	648	"	"	"
	D'argent.	740	"	"	"
	De plomb.	828	"	"	"
	De mercure ou vif-argent.	977	"	"	"
	D'or.	1368	"	"	"
	De terre forte.	95	"	"	"

		Liv.	Onc.	G.	G.
	De sable terrein.	120	"	"	"
	De sable de riviere.	132	"	"	"
	De chaux.	56	"	"	"
	De mortier de sable terrein.	120	"	"	"
Plâtre.	De plâtre en poudre.	80	"	"	"
	De plâtre, chaque sac.	53	"	"	"
	De pierre dure ordinaire	140	"	"	"
	De lambourde.	122	"	"	"
	De Saint-Leu.	115	"	"	"
	De Liais.	165	"	"	"
	De marbre.	262	"	"	"
	De brique.	130	"	"	"
	De tuile.	127	"	"	"
	D'ardoise.	156	"	"	"
	De sel.	110	4	4	"
	De miel.	104	6	2	"
	De cire.	68	11	5	"
	De charbon de terre.	60	"	"	"
	De grès.	167	"	"	"
Bois.	De bois de chêne	60	"	"	"
	De bois blanc.	37	8	"	"
	Le minot de bled à Paris.	55	"	"	2

Division de la livre à Paris.

La livre se divise en quatre quarterons.
Le quarteron en quatre onces.
L'once en huit gros.
Le gros en soixante-douze grains.

Objets utiles pour l'arpentage, & autres.

Les grandes distances de la terre se mesurent par lieues : il y en a en France de trois sortes.

La grande lieue est de deux mille huit cents cinquante trois toises de longueur.

La moyenne, de deux mille quatre cents cinquante toises.

La petite, de deux mille toises.

Le pas géométrique ou brasse, selon les marins, est de cinq pieds.

Le pas commun en marche est de deux pieds six pouces.

L'arpent ou le journal contient cent perches carrées.

La perche est de différentes mesures, suivant les endroits, & souvent dans le même.

La plus grande est de vingt-huit pieds, & la plus petite de dix-huit pieds, bien entendu qu'avant d'arpenter dans quelques endroits quelconques, il faut s'assurer de la mesure que contient la perche du lieu où l'on doit arpenter.

Aunage.

SAVOIR;

L'aune de Paris, Lyon & Rouen contient trois pieds sept pouces dix lignes ½, & varie suivant les différens endroits.

L'aune de la Baronnie de Champcenay, en Champagne, contient deux pieds sept pouces trois lignes, & plus de cent villes & villages s'en servent pour les toiles.

Mesures.

Le muid de grains, mesure de Paris, contient douze septiers.

Le septier, deux mines ou douze boisseaux.

La mine, deux minots, le minot trois boisseaux

où mille sept cents vingt-huit pouces cubes.

Le boisseau seize litrons.

Et le litron trente-six pouces cubes.

Le muid d'avoine double de celui du bled à Paris, & contient douze septiers, le septier ving-quatre boisseaux.

Le muid de sel contient douze septiers, le septier quatre minots, le minot quatre boisseaux, le boisseau seize litrons.

Le muid de charbon de bois contient vingt mines pour le Bourgeois, & seize pour les Marchands, la mine deux minots.

Le minot huit boisseaux.

La voie ou muid de charbon de terre contient quinze minots, le minot six boisseaux.

Le muid de ciment contient douze septiers, le septier douze boisseaux & cent quarante-quatre boisseaux au muid, ou quarante-huit minots.

Le muid de plâtre contient trente-six sacs, chaque sac deux boisseaux ou huit pouces cubes.

Le muid de vin, mesure de Paris, contient deux demi-muids, ou trente-six septiers, ou deux cents quatre-vingt huit pintes, y compris la lie.

Le demi-muid deux quartauts, ou dix-huit septiers, ou cent quarante-quatre pintes.

Le quartaut neuf septiers ou soixante-douze pintes, le septier quatre quartes ou huit pintes, la quarte deux pintes, la pinte deux chopines, la chopine deux demi-septiers & le demi-septier deux poissons.

La queue de Bourgogne ou d'Orléans contient deux demie-queues ou quatre cents trente pintes, la demi-queue deux cents quinze pintes.

La queue de Champagne contient deux demi-queues ou quarante-huit septiers, ou environ trois cents quatre-vingt quatre pintes, y compris la lie, qui fait environ

un muid un tiers, la demie-queue, deux quartauts ou vingt-quatre septiers ou cent quatre-vingt douze pintes, le quartaut quatre-vingt-seize pintes, le demi-quartaut, quarante-huit pintes.

La pinte de vin contient quarante-six pouces $\frac{1}{2}$ cubes, & pese une livre $\frac{1}{2}$ & $\frac{1}{3}$; le muid pese cinq cents soixante huit livres; le pied cube pese soixante-dix livres treize onces; il y en a huit pieds cubes au muid.

Nota. Ce détail n'a été rapporté ici que pour l'appréciation du poids de l'eau, pour les réservoirs quelconques qui seront posés sur planchers, afin de donner la force proportionnelle aux bois, & fixer leurs grosseurs.

TARIF D'ABRÉVIATION,

Pour faciliter les réductions de calculs des différentes natures d'ouvrages, en souftrayant la division pour, d'une surface en pieds quelconques, de même les supposer en pieds cubes, en trouver la réduction des toises, tant courantes, que superficielles & cubes.

Le pied de toise courante est un pied, les six faisant la toise ; le pied de toise superficielle est six pieds sur un pied, les six faisant trente six ; le pied cube est de trente-six pieds, les six faisant deux cents seize pieds cubes à la toise, &c.

PIEDS Superficiels.		TOISES Courantes.			TOISES Superficielles.			TOISES Cubes.			
P.	P.	T.	P.	P.	T.	P.	P.	T.	P.	P.	L.
1	//	//	1	//	//	//	2	//	//	//	4
2	//	//	2	//	//	//	4	//	//	//	8
3	//	//	3	//	//	//	6	//	//	1	//
4	//	//	4	//	//	//	8	//	//	1	4
5	//	//	5	//	//	//	10	//	//	1	8
6	//	1	//	//	//	1	//	//	//	2	//
7	//	1	1	//	//	1	2	//	//	2	4
8	//	1	2	//	//	1	4	//	//	2	8
9	//	1	3	//	//	1	6	//	//	3	//
10	//	1	4	//	//	1	8	//	//	3	4
11	//	1	5	//	//	1	10	//	//	3	8
12	//	2	//	//	//	2	//	//	//	4	//
13	//	2	1	//	//	2	2	//	//	4	4
14	//	2	2	//	//	2	4	//	//	4	8
15	//	2	3	//	//	2	6	//	//	5	//

TRAITÉ

PIEDS Superficiels.	TOISES Courantes.			TOISES Superficielles.			TOISES Cubes.			
T. P.	T.	P.	P.	T.	P.	P.	T.	P.	P.	L.
16 ″	2	4	″	″	2	8	″	″	5	4
17 ″	2	5	″	″	2	10	″	″	5	6
18 ″	3	″	″	″	3	″	″	″	6	″
19 ″	3	1	″	″	3	2	″	″	6	4
20 ″	3	2	″	″	3	4	″	″	6	8
21 ″	3	3	″	″	3	6	″	″	7	″
22 ″	3	4	″	″	3	8	″	″	7	4
23 ″	3	5	″	″	3	10	″	″	7	8
24 ″	4	″	″	″	4	″	″	″	8	″
25 ″	4	1	″	″	4	2	″	″	8	4
26 ″	4	2	″	″	4	4	″	″	8	8
27 ″	4	3	″	″	4	6	″	″	9	″
28 ″	4	4	″	″	4	8	″	″	9	4
29 ″	4	5	″	″	4	10	″	″	9	8
30 ″	5	″	″	″	5	″	″	″	10	″
31 ″	5	1	″	″	5	2	″	″	10	4
32 ″	5	2	″	″	5	4	″	″	10	8
33 ″	5	3	″	″	5	6	″	″	11	″
34 ″	5	4	″	″	5	8	″	″	11	4
35 ″	5	5	″	″	5	10	″	″	11	8
36 ″	6	″	″	1	″	″	″	1	″	″
72 ″	12	″	″	2	″	″	″	2	″	″
108 ″	18	″	″	3	″	″	″	3	″	″
144 ″	24	″	″	4	″	″	″	4	″	″
180 ″	30	″	″	5	″	″	1	″	″	″
216 ″	36	″	″	6	″	″	1	1	″	″
252 ″	42	″	″	7	″	″	1	2	″	″
288 ″	48	″	″	8	″	″	1	3	″	″
324 ″	54	″	″	9	″	″	1	4	″	″
360 ″	60	″	″	10	″	″	1	5	″	″
396 ″	66	″	″	11	″	″	2	″	″	″
432 ″	72	″	″	12	″	″	2	1	″	″
468 ″	78	″	″	13	″	″	2	2	″	″
504 ″	84	″	″	14	″	″	2	3	″	″

PIEDS Superficiels.	TOISES Courantes.	TOISES Superficielles.	TOISES Cubes.
t. p.	t. p. p.	t. p. p.	t. p. p. p.
540 ″	90 ″ ″	15 ″ ″	2 3 ″ ″
576 ″	96 ″ ″	16 ″ ″	2 4 ″ ″
612 ″	102 ″ ″	17 ″ ″	2 5 ″ ″
648 ″	108 ″ ″	18 ″ ″	3 ″ ″ ″
684 ″	114 ″ ″	19 ″ ″	3 1 ″ ″
720 ″	120 ″ ″	20 ″ ″	3 2 ″ ″
756 ″	126 ″ ″	21 ″ ″	3 3 ″ ″
792 ″	132 ″ ″	22 ″ ″	3 4 ″ ″
828 ″	138 ″ ″	23 ″ ″	3 5 ″ ″
864 ″	144 ″ ″	24 ″ ″	4 ″ ″ ″
900 ″	150 ″ ″	25 ″ ″	4 1 ″ ″
936 ″	156 ″ ″	26 ″ ″	4 2 ″ ″
972 ″	162 ″ ″	27 ″ ″	4 3 ″ ″
1008 ″	168 ″ ″	28 ″ ″	4 4 ″ ″
1044 ″	174 ″ ″	29 ″ ″	4 5 ″ ″
1080 ″	180 ″ ″	30 ″ ″	5 ″ ″ ″
1116 ″	186 ″ ″	31 ″ ″	5 1 ″ ″
1152 ″	192 ″ ″	32 ″ ″	5 2 ″ ″
1188 ″	198 ″ ″	33 ″ ″	5 3 ″ ″
1224 ″	204 ″ ″	34 ″ ″	5 4 ″ ″
1260 ″	210 ″ ″	35 ″ ″	5 5 ″ ″
1296 ″	216 ″ ″	36 ″ ″	6 ″ ″ ″
1332 ″	222 ″ ″	37 ″ ″	6 1 ″ ″
1368 ″	228 ″ ″	38 ″ ″	6 2 ″ ″
1404 ″	234 ″ ″	39 ″ ″	6 3 ″ ″
1440 ″	240 ″ ″	40 ″ ″	6 4 ″ ″
1476 ″	246 ″ ″	41 ″ ″	6 5 ″ ″
1512 ″	252 ″ ″	42 ″ ″	7 ″ ″ ″
1548 ″	258 ″ ″	43 ″ ″	7 1 ″ ″
1584 ″	264 ″ ″	44 ″ ″	7 2 ″ ″
1620 ″	270 ″ ″	45 ″ ″	7 3 ″ ″
1656 ″	276 ″ ″	46 ″ ″	7 4 ″ ″
1692 ″	282 ″ ″	47 ″ ″	7 5 ″ ″
1728 ″	288 ″ ″	48 ″ ″	8 ″ ″ ″

PIEDS Superficiels.	TOISES Courantes.	TOISES Superficielles.	TOISES Cubes.		
T. P.	T. P. P.	T. P. P.	T.	P.	P.
1764 "	294 " "	49 " "	8	1	" "
1800 "	300 " "	50 " "	8	2	" "
1836 "	306 " "	51 " "	8	3	" "
1872 "	312 " "	52 " "	8	4	" "
1908 "	318 " "	53 " "	8	5	" "
1944 "	324 " "	54 " "	9	"	" "
1980 "	330 " "	55 " "	9	1	" "
2016 "	336 " "	56 " "	9	2	" "
2052 "	342 " "	57 " "	9	3	" "
2088 "	348 " "	58 " "	9	4	" "
2124 "	354 " "	59 " "	9	5	" "
2160 "	360 " "	60 " "	10	"	" "
2196 "	366 " "	61 " "	10	1	" "
2232 "	372 " "	62 " "	10	2	" "
2268 "	378 " "	63 " "	10	3	" "
2304 "	384 " 2	64 " "	10	4	" "
2340 "	390 " "	65 " "	10	5	" "
2376 "	396 " "	66 " "	11	"	" "
2412 "	402 " "	67 " "	11	1	" "
2448 "	408 " "	68 " "	11	2	" "
2484 "	414 " "	69 " "	11	3	" "
2520 "	420 " "	70 " "	11	4	" "
2556 "	426 " "	71 " "	11	5	" "
2592 "	432 " "	72 " "	12	"	" "
2628 "	438 " "	73 " "	12	1	" "
2664 "	444 " "	74 " "	12	2	" "
2700 "	450 " "	75 " "	12	3	" "
2736 "	456 " "	76 " "	12	4	" "
2772 "	462 " "	77 " "	12	5	" "
2808 "	468 " "	78 " "	13	"	" "
2844 "	474 " "	79 " "	13	1	" "
2880 "	480 " "	80 " "	13	2	" "
2916 "	486 " "	81 " "	13	3	" "
2952 "	492 " "	82 " "	13	4	" "

PIEDS Superficiels.	TOISES Courantes.	TOISES Superficielles.	TOISES Cubes.
P. P.	T. P. P.	T. P. P.	T. P. T.
2928 "	498 " "	83 " "	13 5 "
3 24 "	504 " "	84 " "	14 " "
3060 "	510 " "	85 " "	14 1 "
3096 "	516 " "	86 " "	14 2 "
3132 "	522 " "	87 " "	14 3 "
3168 "	528 " "	88 " "	14 4 "
3204 "	534 " "	89 " "	14 5 "
3240 "	540 " "	90 " "	15 " "
3276 "	546 " "	91 " "	15 1 "
3312 "	552 " "	92 " "	15 2 "
3348 "	558 " "	93 " "	15 3 "
3384 "	564 " "	94 " "	15 4 "
3420 "	570 " "	95 " "	15 5 "
3456 "	576 " "	96 " "	16 " "
3492 "	582 " "	97 " "	16 1 "
3528 "	588 " "	98 " "	16 2 "
3564 "	594 " "	99 " "	16 3 "
3600 "	600 " "	100 " "	16 4 "
3636 "	606 " "	101 " "	16 5 "
3672 "	612 " "	102 " "	17 " "
3708 "	618 " "	103 " "	17 1 "
3744 "	624 " "	104 " "	17 2 "
3780 "	630 " "	105 " "	17 3 "
3816 "	636 " "	106 " "	17 4 "
3852 "	642 " "	107 " "	17 5 "
3888 "	648 " "	108 " "	18 " "
3924 "	654 " "	109 " "	18 1 "
3960 "	660 " "	110 " "	18 2 "
3996 "	666 " "	111 " "	18 3 "
4032 "	672 " "	112 " "	18 4 "
4068 "	678 " "	113 " "	18 5 "
4104 "	684 " "	114 " "	19 " "
4140 "	690 " "	115 " "	19 1 "
4176 "	696 " "	116 " "	19 2 "

PIEDS Superficiels.	TOISES Courantes.	TOISES Superficielles.	TOISES Cubes.
P. P.	T. P.	T. P. P.	T. P. P. L.
4212 "	702 "	117 " "	19 3 " "
4248 "	708 "	118 " "	19 4 " "
4284 "	714 "	119 " "	19 5 " "
4320 "	720 "	120 " "	20 " " "
4356 "	726 "	121 " "	20 1 " "
4392 "	732 "	122 " "	20 2 " "
4428 "	738 "	123 " "	20 3 " "
4464 "	744 "	124 " "	20 4 " "
4500 "	750 "	125 " "	20 5 " "
4536 "	756 "	126 " "	21 " " "
4572 "	762 "	127 " "	21 1 " "
4608 "	768 "	128 " "	21 2 " "
4644 "	774 "	129 " "	21 3 " "
4680 "	780 "	130 " "	21 4 " "
4716 "	786 "	131 " "	21 5 " "
4752 "	792 "	132 " "	22 " " "

Regles d'appréciation, qui établit la maniere de connoître le susdit tarif.

EXEMPLE.

Pour, d'une superficie quelconque, supposée de cinq cents quatre-vingt-dix-sept pieds six pouces, en trouver les toises courantes,

Il en faut prendre le sixieme, & l'on aura quatre-vingt-dix-neuf toises trois pieds six pouces pour toises courantes, ci Toises couranres. 99 t. 3 p. 6 p.

Pour de cette même superficie, en trouver les toises superficielles,

Il faut prendre le sixieme des

toises courantes, & l'on trouvera
seize toises trois pieds sept pouces
pour toises superficielles, ci.... 16 t. 3 p. 7 p. Toises superficielles.

Pour, de cette même quantité de
pieds superficiels supposés en pied
cubes, en trouver les toises cubes,
Il faut de même prendre le
sixième des toises superficielles, &
l'on trouvera deux toises quatre
pieds sept pouces deux lignes cubes,
ci 2 t. 4 p. 7 p. 2 l. Toises cubes.

Opération.

toises.	pieds.	p.	l.	
	597	6		de surface supposés.
99	3	6		toises courantes.
16	3	7		toises superficielles.
2	4	7	2	toises cubes.

DÉMONSTRATION

Concernant les différens calculs en bâtimens.

LA plupart des Architectes & Entrepreneurs calculent suivant une ancienne & très-longue méthode, & se surchargent la mémoire; mais pour leur donner plus d'aisance & de facilité, il est démontré ci-après une abréviation sur une même base, pour tous calculs de toutes natures d'ouvrages quelconques.

Exemple, suivant l'ancien usage & presqu'ordinaire.

Pour, d'une superficie (supposée de soixante pieds de

longueur sur cinquante sept pieds six pouces de largeur, multipliée l'une par l'autre), en trouver les toises courantes, la superficie est de trois mille quatre cents cinquante pieds divisés par six pieds, le produit est de cinq cents soixante-quinze toises courantes.

Opération.

```
pieds pouces.
  60     de longueur.
  57  6  de largeur.
               450
  420       3450  pieds de surface.
  300       ————   575 toises courantes.
   30        666
 ————
 3450       pieds de surface à diviser par 6.
```

Même opération par abréviation, sans se servir de la division;

SAVOIR;

Il faut réduire en toises courantes les soixante pieds de longueur, qui donneront dix toises à multiplier par les pieds de largeur, le produit sera le requis comme dessus, de cinq cents soixante-quinze toises.

60 p. de longueur font. 10 t.
57 p. 6 pouces de large. 57 p. 6 p.
 ————
 70
 505
 ————
 Égalité. 575 toises courantes.

Autre opération.

Pour, de cette même surface, en trouver les toises

superficielles, suivant l'ancien usage, l'on divise les trois mille quatre cents cinquante pieds de surface par trente-six pieds à la toise; le produit au quotien se trouve de quatre-vingt-quinze toises & demie douze pieds.

EXEMPLE.

 3
 21 0
 3450 pieds de surface.

à diviser par 366 95 t. ½ 12 p. de t. superficielles.
 3

Même opération par abreviation.

Il faut réduire les soixante pieds de longueur en toises courantes, ainsi que les cinquante-sept pieds six pouces de large, les multiplier l'un par l'autre.

EXEMPLE.

	toises	p.	po.
60 pieds de long font..........	10		
57 pieds 6 pouces de large........	9	3	6
	90		
	5	5	
Surface comme dessus...	95	5	

Autre opération.

Pour, de cette même surface, sur neuf pieds de profondeur, en connoître les toises cubes, suivant l'ancien usage, l'on multiplie cette surface par la profondeur, ce qui forme des pieds cubes à diviser par deux cents-

seize pieds à la toise cube ; l'on aura au quotien les toises, pieds, pouces & lignes cubes de cent quarante trois toises trois quarts.

EXEMPLE.

```
60 pieds de long.           1
57 pieds ½ de large.       08  6
                          0941  2
      420                 31050
      300                              143 t. ¾ cubes.
       30                 21666
                            211
3450 p. de surface.           2
   9 p. de profondeur.
```

31050 p. cubes à diviser par 216 pieds.

Abréviation de l'opération ci-dessus.

Il faut de même mesurer la longueur par la largeur, réduite à toises courantes sur la profondeur, à toises réduites *idem*, le produit sera requis.

EXEMPLE.

	toises.	pieds.	p.
60 p. de longueur font........	10	//	//
57 p. 6 p. de large font.......	9	3	6
	90	//	//
	5	5	//
Surface......	95	5	//
Sur 9 p. de profondeur fait....	1	3	//
	95	5	//
	47	5	6
Cube, comme dessus...	143	4	6

Calcul de la Charpente suivant l'ancien usage.

Pour un morceau de bois de vingt-quatre pieds de long sur douze pouces de grosseur, l'on multiplie la grosseur par elle-même; douze pouces par douze pouces produisent cent quarante-quatre pouces, à multiplier par quatre toises de longueur, produit cinq cents soixante-seize à diviser par soixante-douze pouces à la piece produit au quotien, huit pieces de bois.

EXEMPLE.

12 pouces.
12 pouces.
───────
144 pouces de gros.
4 toises de longueur.
───────
576 pouces à ce morceau de bois.

00
576 pouces.
──────── 8 pieces de bois.
72

Abréviation.

Cette piece de bois, de douze pouces de gros, multipliés l'un par l'autre, produit cent quarante-quatre pouces de grosseur, ou deux toises; en en prenant le douxieme sur quatre toises de longueur à multiplier l'un par l'autre, produit huit pieces.

EXEMPLE.

4 toises de longueur.
2 toises de grosseur.
───────
8 pieces. Egalité à ce que dessus.

Il est donc démontré qu'il faut connoitre les pouces de grosseur quelconques, multiplier l'un par l'autre, en prendre le douxieme pour en faire des pieds, ensuite le sixieme pour en faire des toises ; à multiplier par les toises, pieds & pouces de longueur, l'on aura le produit des pieces, pieds, pouces, lignes & points, si l'on veut.

Autre opération sur même principe d'abréviation.

EXEMPLE.

Un morceau de 51 pieds 9 pouces de longueur produit 8 toises 3 pieds 9 pouces.

De 9 pieds & 10 pouces de grosseur, produit 90 pouces ou 1 toise 1 pied 6 pouces de grosseur.

A multiplier l'un par l'autre, produit.
. 10 piec. 4 p. 8 p. 3 L.

Abréviation.

toises.	pieds	pouc.	lig.	
8	3	9		de longueur, faisant 51 pieds 9 p.
1	1	6		de grosseur, faisant 90 pouces.
8	3	9		
2	0	11	3	
10 pie.:	4	8	3	produit comme dessus.

D'ARCHITECTURE-PRATIQUE. 205

Opération suivant l'ancien usage.

EXEMPLE.

```
90 pouces de grosseur.           05
8 t. 3 p. 9 p de longueur.      776
                               ―――――― 10 p. 4 p. 8 p. 3 l.
      720                       722
       45                         7
       11  3 lig.
```

776 p. 3 lignes de bois à diviser comme dessus par 72 pouces à la piece.

Il est prouvé que l'opération par abréviation est plus sensible que l'ancien usage, le tout fondé sur un même principe de calcul.

Enfin, toute superficie & cube sont fondés sur le même principe de calcul, devenant général, & fatigue moins les sens que l'ancien usage, dont la maniere de calculer differe sur chaque nature d'ouvrage.

Calcul de la Vitrerie.

Suivant l'ancien usage, supposé à plusieurs croisées, ensemble cent ving-trois carreaux de verre quelconque, de chacun neuf pouces de large sur treize pouces de hauteur, produisent chacun cent dix-sept pouces de superficie; à multiplier par les cent ving-trois carreaux, produisent ensemble quatorze mille trois cents quatre-vingt-onze pouces de superficie ; à diviser par cent quarante-quatre pouces au pied carré, l'on aura au quotien la quantité de quatre-vingt-dix-neuf pieds $\frac{1}{4}$ & vingt-sept pouces de verre.

206 TRAITÉ

EXEMPLE.

13
9
―――
117 pouces pour un carreau.

pouces.	
123 carreaux de verre.	13
117 chacun en superficie.	143 5
	14391 pouces surface.
	99 p. ¼ & 27 p.
861	1444
123	14
123	

14391 pouces de surface.

Abréviation sur le principe général.

Il faut mettre les cent ving-trois carreaux de neuf pouces de large chacun à pied courant, faisant ensemble quatre-vingt douze pieds trois pouces de longueur sur treize pouces de hauteur, produisent ensemble quatre-vingt-dix-neuf pieds onze pouces trois lignes.

EXEMPLE.

123 carreaux.
de ″ 9 pouces chacun.
―――――――
61 6
30 9
―――――――
92 p. 3 p. de longueur.
 1 1 de hauteur.
―――――――
92 3
 7 8 3
―――――――
99 11 3 lig. superficiels de verre comme dessus.

Calcul de la Dorure.

La dorure est réduite de même au pied superficiel, & se calcule sur le même principe.

EXEMPLE.

La bordure du cadre d'un tableau supposé de quatorze pieds neuf pouces six lignes de pourtour sur neuf pouces cinq lignes de profil, produit en superficie onze pieds sept pouces trois lignes cinq points ⅐.

Opération.

	pieds.	pouces.	lignes.	points.	
	14	9	6	"	de pourtour.
Sur		9	5	"	de profil.
Pour 6 pouc.	7	4	9	"	
2	2	5	7	"	
1	1	2	9	6	
4 lig.		4	11	2	
1		1	2	9	⅐
	11	7	3	5	⅐ superf. de cette bordure

Cette maniere de calculer devient générale pour toutes natures d'ouvrages, & plus facile que l'ancien usage.

GÉOMÉTRIE-PRATIQUE.

Comme il y a tant d'auteurs qui ont traité à fond des principes de géométrie, on n'a pas cru devoir en traiter amplement ici, mais seulement en donner une idée pratique pour faciliter, sans une grande recherche, à toiser toute surface quelconque, nommée Planimétrie.

L'Altimétrie est la mesure en hauteur d'une maison, tour, clocher, pyramide & autres.

Longimétrie, c'est de mesurer en longueur, largeur, ou distance tant accessible qu'inaccessible.

Stéréométrie, c'est la mesure des corps solides & cubes par trois dimensions, longueur, largeur & hauteur.

Pour parvenir à ces opérations, il faut connoître les mesures.

Savoir;

Le pied de Paris contient douze pouces, le pouce douze lignes, la ligne douze points.

La toise contient six pieds.

Le pied carré en superficie plane contient douze pouces sur douze pouces, produit en superficie cent quarante-quatre pouces.

La toise courante contient en superficie six pieds sur un pied.

La toise superficielle contient six pieds sur six pieds, produit en superficie trente-six pieds.

La toise cube contient six pieds de long sur six pieds de large, & six pieds de hauteur ou profondeur, produit en cube deux cents seize pieds.

Le

Le pied cube contient douze pouces de long sur douze pouces de large & douze pouces de hauteur, produit en cube mille sept cents vingt-huit pouces, ainsi de toute autre mesure.

L'arpentage ou mesure des superficies planes des terres labourables, prés, vignes, bois & autres.

Les mesures sont inégales, & varient dans les différentes provinces.

A PARIS.

L'arpent est composé de cent perches.

La perche de dix-huit pieds sur dix-huit pieds, faisant neuf toises de surface chaque perche, & à l'arpent neuf cent toises de surface. (C'est la mesure la plus petite, de dix-huit pieds à la perche.)

Il y a des perches de dix-huit pieds carrés, de dix-neuf pieds quatre pouces, de vingt pieds, de vingt-deux pieds, de vingt-quatre pieds & vingt huit pieds carrés.

Alors c'est se conformer aux différentes mesures.

L'arpent de ces différentes mesures est toujours de cent perches, pour regles générales.

Ayant expliqué ce que c'est que la géométrie, & l'ayant divisée en quatre principales parties, reste à traiter des définitions par lesquelles on apprend à discerner les divers sujets qui tombent sous la mesure, lesquels ont des formes diverses, comme triangles, carrés, parallélogrames ou rectangles, rombes, romboides, trapezes & trapézoïdes, cercles, ovalles, & autres superficies régulieres & irrégulieres, & qui vont être démontrées, suivant la pratique, par des regles fondamentales qui ne peuvent recevoir aucuns doutes, d'après les justes mesures.

O

DÉFINITION DE GÉOMÉTRIE.

Cote A, ligne droite, commençant par un point, & se terminant de même.

Cote B, ligne droite parallele.

Cote C, angle rectiligne, c'est l'inclinaison d'une ligne droite à une autre.

Cote D, quand une ligne droite, appellée perpendiculaire, tombe sur une autre ligne droite de niveau ou horisontale, représente un trait carré & forme deux angles droits de quatre-vingt dix degrés chacun, l'angle A représente un angle aigu ou oxique, moins ouvert qu'un angle droit. L'angle B C D, côté opposé, même figure, représente un angle obtus ou ambligone, plus ouvert qu'un angle droit.

Cote E, ligne courbe.

Cote F, ligne mixte, partie droite & partie courbe.

Cote G, angle curviligone, étant circulaire en plan des deux côtés.

Cote H, angle mixtiligne, ayant un côté droit & l'autre circulaire.

Deux lignes droites n'enferment point un espace.

Figure, est ce qui est enclos d'une ou de plusieurs lignes, comme le cercle, lequel est appellé circonférence, au milieu de laquelle est un point nommé centre, figure I.

A B, diametre du cercle, ligne droite passant par le centre, avec terminaison à la circonférence.

A B C, demi-cercle, est une figure comprise de la moitié de la circonférence.

A B C D, grand secteur du cercle, ayant deux demi-

diametres & plus que la moitié de la circonférence.

A D, petit fecteur, ayant *idem* deux demi-diametres, & moins que la demi-circonférence.

E F, portion de cercle compofé d'une ligne droite ou corde, & d'une portion de circonférence plus grande ou plus petite que la moitié, figure K.

Cote L, fe nomme ligne fpirale.

Planimétrie.

Il y a fix fortes de triangles nommés triangles équilatéral, ifocelle, fcalene, rectangles, ambligone & oxigone.

Figure premiere, repréfente un triangle équilatéral a trois, les trois côtés égaux, & les trois angles *idem*. Tout triangle quelconque en fuperficie eft la moitié d'un carré.

Pour en avoir le toifé plane, il faut multiplier la longueur de la bafe A B par la moitié de la perpendiculaire C D; le produit de fa furface fera requis, ou la bafe par la perpendiculaire du produit, en prendre moitié.

Opération.

18 pieds de longueur de la bafe A B, ou 3 toifes.
16 pieds, hauteur de la perpendiculaire C D, ou 2 4

 6
 2

Produit en fuperficie. 8

Figure 2, repréfente un triangle ifocelle qui a deux côtés feulement égaux, ainfi que deux angles, fe toife ou mefure en fuperficie, de même que le précédent.

Figure 3, repréfente un triangle fcalene qui a trois côtés inégaux, deux angles aigus & un obtus ; pour en trouver la fuperficie, fe mefure comme les précédens, la longueur de la longueur de la bafe C B, par moitié *idem* de la hauteur de la perpendiculaire A D.

Figure 4, repréfente un triangle rectangle ayant un angle droit & deux aigus, fe mefure en furface *idem*, en multipliant la longueur de la bafe A B par la moitié de la perpendiculaire A C, ou la longueur B C, par la perpendiculaire A D.

Figure 5, repréfente un triangle ambligone ayant trois côtés inégaux, un angle obtus & deux aigus, la furface de même que deffus la longueur de la bafe B C, par moitié de la perpendiculaire A D.

Figure 6, repréfente un triangle oxigone, qui a les trois côtés inégaux & les trois angles aigus ; fe mefure de même que les précédens.

Autre propofition.

Si fur un emplacement quelconque, figure 7, repréfentant un triangle rectangle ou autre, il y eût empêchement de connoître la perpendiculaire C D, pour en toifer la fuperficie, il faut faire une autre opération, n'ayant, pour y parvenir, autre connoiffance que les trois côtés A B de vingt-cinq toifes de long, le côté B C de quinze toifes, & C A de vingt toifes : il faut additionner les trois côtés enfemble, qui produifent foixante toifes de long, dont la moitié eft de trente toifes, il faut ôter 15 C B de 20 A C, refte 5, *idem*, de 25 refte 10, conféquemment 15, 10, 5 qu'il faut multiplier l'un par l'autre pour avoir au produit 750, lefquels multipliés par la moitié de la fomme des côtés, qui eft 30, le produit fera de 22500, dont la racine eft quarré de cent cinquante toifes pour la fuperficie de ce triangle comme de tout autre.

D'ARCHITECTURE-PRATIQUE. 213

Opération.

```
                30    30    30
     15         15    20    25
     20        ---   ---   ---
     25         15    10     5
```

60 longueur des trois côtés. 15
30 moitié de cette longueur. 10

```
                          150
                            5
                         ----
                          750
                           30
                         ----
                        22500
```

100
22500
———————— 150 toises, superficie de ce triangle.
2500
3

Problême pour connoître la longueur de la perpendiculaire C D de ce triangle par calcul, fans l'opérer n'y épurer, autrement dit le tracer.

Opération.

Il faut trouver la surface du carré fait de la ligne B C, de quinze toises ou quinze pieds, produit en superficie 225, duquel faut souftraire la surface du carré de l'éloignement de la perpendiculaire B D, lequel est de 9 pieds en carré, produit en surface quatre-vingt-un pieds; le surplus sera la longueur de la per-

O 3

pendiculaire C D, après en avoir extrait la racine carrée, laquelle longueur de la perpendiculaire est de douze pieds.

Preuve.

225 surface du carré B C.
 81 carré ou surface B D à soustraire.
———
144 à extraire.
 000
144 12 pieds, longueur de la perpendiculaire.
 22

Observation.

Tout triangle a 180 degrés, moitié du cercle.

Proposition inaccessible pour mesurer la superficie plane d'un triangle scalene ou oxigone, figure 8, ne connoissant que la longueur de la base supposée de quatre vingt pieds de long A B, & les degrés des deux angles de la base ; conséquemment il est connu comme les degrés de l'autre angle inaccessible ; ayant additionné les deux angles connus de la base B, soixante-quatorze degrés, A soixante-dix degrés de cent quatre-vingt, reste pour le troisieme angle trente-six. D'après cette opération il faut connoître la table des sinus pour fixer la distance A D D B, où tombe la perpendiculaire, ainsi que la longueur de cette perpendiculaire, de même les longueurs B C & A C.

Opération.

Le sinus de 36 degrés est de. 58779.
Le sinus de 70 degrés est de 93969.
Le sinus de 74 degrés est de 96126.

Ces opérations se font par regles de trois.

D'Architecture-Pratique. 215
Pour connoître la longueur B C, il faut dire si cinquante-huit mille sept cents soixante-dix-neuf sinus de trente-six degrés donnent quatre-vingt pieds de base, combien quatre-vingt-treize mille neuf cents soixante-neuf sinus de soixante-dix degrés de l'angle A.

93969 sinus de 70.
80 Base A B à multiplier par ce sinus.

─────
7517520 à diviser par le sinus de 36 degrés.

4_2
5
46408
1639647
7517520 ── 127 p. longueur B C, réduits à 128 p. vu
5877999 l'indivisible pour éviter fraction.
58777
587

Même opération pour le côté opposé A C.

Si 58779 sinus de 36 donnent 80 p. de base A B, combien 96126 sinus de 74 degrés angle B.

96126 sinus de 74
80 base A B.
─────
7690080 à diviser par le sinus de 36.

$^04 8_{8_1}$
18121
7690080 ──130 réduit à 131 pieds de longueur A C.
5877999
58777
587

Pour avoir la longueur de la perpendiculaire C D d'équerre à la base A B.

Opération.

Si cent mille finus total de l'angle droit D de quatre-vingt-dix degrés donnent cent trente un pieds de longueur A C, combien le finus de foxante-dix degrés de l'angle A de quatre-vingt treize mille neuf cents foixante neuf.

93969 finus de 90 degrés.
 131 longueur A C à multiplier par le finus.

93969
281907
93969
———
12309939 à divifer par le finus total.

000
12309939 123
————— 132 p. de longueur de la perpendicu-
10000.00 laire fans avoir égard à la fraction.
100.00
1000

Si toutefois cependant l'on defiroit la perfection, il faudroit en faire des pouces.

EXEMPLE.

9939 pieds réduits en pouces.
12

119268 pouces à diviser par le sinus total.

$$\frac{119268}{100000}\text{1 pouce l'indivisible à diviser en lignes.}$$

19268
12

231216 à diviser par le sinus total.

$$\frac{231216}{100000}\text{2 lignes}$$

Il est démontré que l'indivisible peu conséquent ne mérite pas d'être ajouté à l'opération de la longueur de la perpendiculaire CD, d'ailleurs il peut se joindre si on le veut.

Pour trouver sur la base la distance où tombe la perpendiculaire A D, l'angle droit à quatre-vingt-dix degrés, l'angle opposé soixante-dix degrés à soustraire de quatre-vingt-dix degrés, reste vingt degrés, dont le sinus est de trente-quatre mille deux cents deux, & dire si cent mille sinus total donnent cent trente-un pieds A C, combien le sinus de vingt degrés.

54202 finus de 20 degrés.
131 longueur A C, à multiplier par ce finus.
─────────
34202
102606
34202
─────────
4480462 à divifer par le finus total.

La diftance A D eft de quarante-cinq pieds réduits, & conféquemment trente-cinq pieds de diftance D B, enfemble quatre-vingt pieds de longueur de bafe.

Repréfentation.

L'on démontre ici la maniere inacceffible de mefurer la fuperficie plane d'un triangle fcalene ou oxigone, fuivant cette figure 8, par les finus des degrés des angles, d'après la connoiffance fixée de la bafe A B, de quatre-vingt pieds de long. Mais pour opérer par les finus contenu en la table d'iceux faite par nos Auteurs, il faut favoir ce que c'eft que finus.

Les finus font des lignes renfermées dans le cercle, & n'en fortent point ; c'eft la raifon pour laquelle on les a nommés finus. Ce mot, en françois, fignifie le fein, & eft ce qu'il y a de plus renfermé dans l'homme, ainfi les finus étant des lignes renfermées ou infcrites, comme difent les Aftronomes, dans le cercle, elles peuvent, à jufte titre, porter le nom de finus.

Comme dans le fein font renfermées les plus belles parties vitales, ainfi dans le cercle font les finus qui donnent la lumiere & produifent au jour toutes les plus belles connoiffances que les Mathématiques tirent par leur moyen.

Il n'eft pas fait autre détail à ce fujet, y ayant affez d'Auteurs qui en ont traité amplement.

Suite de la Planimétrie.

Figure 10, représente un quadrilaterte ou carré parfait ; se mesure la longueur sur la largeur pour en avoir la surface ; la ligne ponctuée d'angle en angle se nomme diagonale : au moyen de cette diagonale, il est démontré que tout triangle n'est que la moitié d'un carré quelconque, ce carré ayant quatre angles droits de quatre-vingt-dix degrés chacun ; ensemble trois cents soixante degrés comme dans le cercle.

Figure 11, représente un parallélograme rectangle ou carré long ; se mesure de même que le précédent.

Figure 12, représente un rombe ou losange qui a les quatre côtés égaux & paralleles, ayant deux angles égaux obtus opposés, & deux angles aigus aussi opposés : les Géometres nomment aussi cette figure parallélograme, ainsi que le romboïde, vu que tous les côtés opposés sont paralleles.

Pour mesurer la superficie plane de cette figure, il faut multiplier la longueur A D, faisant base sur la largeur parallele à cette base, suivant la ligne d'équerre ponctuée, & le produit sera requis.

Opération.

30 pieds de longueur D A.
26 pieds de largeur D E.
─────
180
60
─────
780 pieds, surface de cette figure rombe.

Figure 13, représente un romboïde aussi de quatre côtés paralleles, deux longs & deux courts, ayant deux angles obtus & deux aigus ; se mesure comme la précedente figure ; en multipliant la longueur A D par la

perpendiculaire ponctuée B C, la superficie sera requise.

Figure 14, représente un trapeze ayant deux côtés parallèles, deux angles aigus & deux obtus; pour en trouver la superficie, il faut additionner la longueur A B, de trente pieds, avec celle C D, de vingt-deux pieds & du produit en prendre moitié, qui fait vingt-six pieds de longueur moyenne sur dix-huit pieds de large, suivant la ligne ponctuée E D, supposée de dix-huit pieds, produit en superficie quatre cents soixante-huit pieds ou treize toises superficielles.

Opération.

```
30 pieds de longueur A B.
22 pieds de longueur C D.
―――
52 longueur totale.

26 longueur moyenne.
18 largeur.
―――
208
 26
―――
468 surface requise.
```

Démonstration des toises superficielles, suivant l'abréviation ci-dessus.

SAVOIR;

26 pieds de longueur moyenne, ou . .	4 t.	2 p.
18 pieds de largeur, ou	3	"
Réduction à toise superficielle. . . .	13	"

Figure 15, se nomme trapézoïde; il n'y a aucun angle droit, ni ligne parallele: pour en trouver la superficie, il faut la diviser en deux triangles; en prenant la ligne diagonale A C pour base par les deux per-

pendiculaires ponctuées B D, comme les précédentes figures, sans qu'il soit nécessaire d'en faire ici l'opération.

Figure 16, se nomme poligone irrégulier, ou figure rectiligne, n'ayant aucun angle ni côtés égaux; ils se mesurent tous en les réduisant en triangles, & prenant la superficie d'un chacun comme dessus, particulièrement additionner les six ensemble, le total d'iceux sera la superficie requise de ladite figure sans qu'il soit besoin d'autre détail, étant suffisamment démontré en ce que dessus.

Poligone réguliers.

Figure 17, est un pentagone régulier à cinq côtés: pour en mesurer la superficie, il faut additionner le pourtour de ces cinq côtés, de chacun quinze pieds, ensemble soixante-quinze pieds de pourtour sur six pieds réduit de hauteur, moitié de la perpendiculaire C D, produit, en superficie totale, quatre cents cinquante pieds, qu'il faut réduire en toises superficielles.

Exemple.

75 pieds de pourtour, ou.	12 t.	3 p.
6 pieds réduits de haut, ou. . . .	1	″
Surface de ce poligone.	12	3

Figure 18, a six côtés, se nomme exagone, & se mesure en superficie de même que dessus.

Figure 19, a sept côtés, se nomme eptagone, & se mesure en superficie de même que dessus.

Maniere de trouver la distribution de ces différens poligones sans être obligé de compasser la circonférence du cercle qui les renferme.

1°. Au pentagone, le cercle étant tracé, diviser

le demi-diametre en deux parties égales E F G du point F, poser la pointe du compas, & l'ouvrir jusqu'à la rencontre du diamètre H, faire une portion de cercle jusques sur le demi-diametre I, tracer la corde I H ; la longueur d'icelle est la cinquieme partie de la circonférence du cercle, & mesure d'un des cinq côtés pour figurer ce plan pentagone.

2°. Pour l'exagone, figure de six côtés, le demi-diametre du cercle qui le renferme fait la sixieme partie de cette figure, & mesure d'un de ces six côtés.

3°. Pour l'eptagone, figure de sept côtés, le cercle étant tracé, il faut le demi-diametre E B, & du point B sur le cercle poser pointe du compas, l'ouvrir jusqu'au centre du cercle & faire une portion de cercle de cette ouverture jusqu'à la rencontre de la circonférence A D, tracer la corde à l'intersection A D, poser la pointe du compas au point D, l'ouvrir jusqu'au point E, & faire la section E C, & la distance C D fait la septieme partie de la circonférence & un des côtés de cette figure.

Figure 20, ayant huit côtés égaux, se nomme octogone, & se mesure en superficie de même que dessus.

Pour fixer un des huit côtés comme dessus, sans grande recherche sur la circonférence totale, il faut diviser le demi-diametre en quatre parties égales, dont trois parties, ou les trois quarts du diametre A B, font la huitieme partie de la circonférence, & un des côtés de cette figure.

Figure, 21 ayant neuf côtés égaux, se nomme énéagone, & se mesure en superficie de même que dessus.

Pour fixer *idem* la mesure ou dimension d'un des pans ou côtés sans recherche *idem* sur la circonférence du cercle total, il faut diviser le demi-diametre en trois parties égales, poser la pointe du compas au point B, avec ouverture au point A, deux tiers du

demi-diametre & sectionner jusqu'au point C, & la distance ou corde B C, fait la neuvieme partie de la circonférence, & un des côtés de cette figure.

Figure 22, décagone régulier, ayant dix côtés égaux, se mesure en superficie de même que dessus.

Pour fixer *idem* la mesure ou dimension d'un des pans ou côtés, sans recherche sur la circonférence totale du cercle, il faut diviser le demi-diametre en deux parties égales A B C, poser la pointe du compas en C, l'ouvrir jusqu'en D, & faire une section ou portion de cercle D E, diviser la corde en deux parties égales D E F, moitié de cette corde fait la dixieme partie de la circonférence, & un des côtés de cette figure.

Figure 23 en décagone régulier, ayant onze côtés égaux, se mesure en superficie de même que dessus.

Pour fixer *idem* la mesure ou dimension d'un des pans ou côtés de ce plan en décagone régulier, sans recherche sur la circonférence total du cercle; il faut diviser le demi-diametre en trois parties égales ou en neuf parties, poser la pointe du compas A, l'ouvrir jusqu'en B, cinquieme partie, faire une section B C, la distance ou corde, A C fait la onzieme partie de la circonférence, & un des côtés de cette figure.

Figure 24, dodécagone, ayant douze cotés égaux, se mesure en superficie de même que dessus.

Pour fixer *idem* la mesure ou dimension d'un des pans ou côtés de ce dodécagone, sans être obligé de pointer la circonférence du cercle, il faut diviser le demi-diametre en deux parties égales A C, poser la pointe du compas A, l'ouvrir jusqu'au point C, faire une section B C, la corde A B ou distance A C fait la douzieme partie de la circonférence & un des côtés de cette figure.

DE LA SUPERFICIE PLANE DU CERCLE.

Premiere demonstration, figure 25.

Il faut trouver la circonférence en multipliant le diametre par trois & un septieme, selon Archimede, produit soixante-six pieds de circonférence ; à multiplier par le quart du diametre, la superficie sera requise.

Opération.

21 pieds de diametre à multiplier par
3 $\frac{1}{7}$

63
3

66 pieds de circonférence.
5 3 quart du diametre.

330
16 6 pouces

340 6 superficie requise.

Autre maniere pour même opération.

Multiplier le diametre par lui-même, produit quatre cents quarante-un pieds de surface d'un carré imaginaire, faire une regle de trois, & dire, si quatorze est à onze, combien quatre cents quarante-un ?

441

```
441          00
 11         069 7
            4851
441         1444    346 p. 6 p. ou 7/14
441          11     égalité.
```

4851 à diviser par 14 pour en avoir la surface, comme dessus.

Autre maniere pour même superficie.

Il faut de même multiplier le diametre vingt-un pieds par lui-même, produit en surface d'un carré imaginaire quatre cents quararante-un pieds ; de ce produit en prendre moitié, quart, & du quart en prendre lé septieme, additionner ces ½ & 1/7 ensemble, la superficie sera requise comme dessus.

Opération.

```
21 diametre
21

21
42

441 surface du carré imaginaire.

1/2   220  6
1/4   110  3
1/7    15  9

      346  6 surface plane de ce cercle, comme
             dessus pour abréviation.
```

Autre maniere.

Multiplier le diametre de vingt-un pieds par soixante-

fix, circonférence du produit, en prendre le quart, lequel fera la fuperficie requife.

Opération.

```
   21
   66
  ───
  126
  126
 ────
 1386
```

¼ 346 p. 6 furface.

Du cercle, figure 26.

Le cercle eft un plan terminé par une feule ligne appellée circonférence, dont le point B fe nomme centre.

La ligne A F fe nomme diametre, A B, demi-diametre, B E, corde, D E F, arc ou portion du cercle, D B E, fecteur du cercle, *idem* A B C, l'un grand, l'autre petit, A B, rayon ou demi-diametre, toutes les fois qu'ils tendent au centre.

Opération.

Pour trouver la fuperficie plane du fecteur B D E F, il faut faire l'opération fuivante.

Tout cercle contient trois cents foixante degrés, lequel cercle de vingt-un pieds de diametre, produit comme deffus, en fuperficie, trois cents quarante-fix pieds fix pouces, conféquemment dire fi trois cents foixante degrés contenus au cercle, donnent trois cents' quarante-fix pieds fix pouces de furface, combien cinquante degrés fuppofés du fecteur, fa fuperficie fera requife.

D'ARCHITECTURE-PRATIQUE. 227
EXEMPLE.

Si 360 donnent 346 pieds 6 pouces combien 50 degrés
50
―――――
17300
25
―――――
17325 à diviser par 360.

0
45
292
17325
―――――
3600 48 p. 1 p 6 lig. de furf--- pour ce secteur.
36
180
540
―――――
360 1 pouce.
00
2160
―――――
360 6 lignes.

Et s'il n'étoit proposé à mesurer que la portion de cercle contenue entre la corde & l'arc, il feroit déduit fur la superficie, a portion triangulaire B D E, le surplus sera requis.

De l'ovale, appellé élipse, figure 27.

La superficie de l'ovale est à la superficie d'un cercle comme le grand axe est au petit axe; pour avoir superficie il faut trouver la superficie du cercle fait du petit axe, aug-

P 2

menter cette superficie en proportionnel du grand au petit axe.

EXEMPLE.

Le petit axe A B, de trente-cinq pieds, la surface est de neuf cents soixante-deux pieds six pouces ; il faut faire une regle de proportion, & dire, trente-cinq donnent neuf cents soixante-deux pieds six pouces, combien cinquante ? Le produit requis sera de treize cents soixante-quinze pieds pour la superficie requise de cette élipse.

Opération.

35 pieds petit axe.
35 à multiplier par lui-même.

175
105
————
1225 surface du carré imaginaire.
612 6 moitié.
306 3 quart dudit carré imaginaire.
43 9 septieme du quart.
————
962 6 surface plane du cercle du petit axe.

Deuxieme opération pour trouver la surface totale de cette élipse.

Si 35 pieds diametre du petit
axe donnent.. 962 pied. 6 pouces.
Combien 50 grand axe. . 50
 ————
210 48100
1:670 25
48125 ————
 48125 à diviser par 35 pied.

35555 1375 pieds surface plane de l'élipse.
333

Autre méthode.

Multiplier trente-cinq par cinquante : suivant cette deuxieme opération, la superficie du carré imaginaire sera comme dessus.

Opération.

```
  35
  50
------
1750   carré imaginaire
```

```
 875   moitié.
 437 6 quart.
  62 6 septieme.
```

```
1375  ".  égalité & surface de cette élipse.
```

Autre méthode pour trouver la superficie de cette même ovale.

```
 35   pieds petit axe.
 50   grand axe; multiplier l'un par l'autre.
------
1750  surface du carré imaginaire.
```

Faire une regle de proportion, & dire, comme 14 est à 11, combien. . 1750 susdite surface.
A multiplier par. 11

```
  1750
  1750
-------
 19250   à diviser par 14, le quotien
         donnera la superficie re-
         quise de l'ovale.
```

EXEMPLE.

```
    100
  05070
  19250
  ─────
  14444   1375 pieds superficie comme dessus.
  111
```

Figure 28.

Ovale comme la précédente en mesure. Pour parvenir au développement pratique, & en trouver la superficie d'une autre maniere, avec preuve démontrée ci-après, le grand axe A B, de cinquante pieds, le petit axe C D, de trente-cinq pieds, l'ouverture de l'angle E, de cent dix-neuf degrés, de même F, lesquelles représentent deux portions de cercle ayant pour diametre vingt-neuf pieds.

L'ouverture de l'angle D ou C, de soixante-un degrés, ayant pour diametre soixante-dix pieds.

Pour connoître la surface plane de cette ovale, il faut trouver la superficie de chaque portion de cercle du grand axe A F E B, par la surface totale du cercle, & dire, si trois cents soixante degrés, total du cercle en tiers, donnent six cents soixante-un pieds, combien cent dix-neuf degrés connus, l'on trouvera pour chacune de ces deux portions deux cents dix-huit pieds six pouces de surface, ensemble quatre cents trente-sept pieds.

De même, la superficie des deux autres portions du petit axe D G H, de soixante-un degrés, & de même l'opposé C I K, par le diametre, de soixante-dix pieds, opérer comme dessus, & dire, si trois cents soixante degrés donnent trois mille huit cents cinquante pieds, combien soixante-un degrés; l'on trouvera

D'ARCHITECTURE-PRATIQUE. 231

pour chacune de ces deux portions six cents cinquante-deux pieds quatre pouces de surface, ensemble treize cents quatre pieds huit pouces ; & de ces quatre surfaces en déduire la superficie des deux triangles, E C F & E F D, le surplus sera la superficie de l'aire de ces deux portions du cercle du petit axe de neuf cents trente-huit pieds, qui, avec les deux portions du grand axe de quatre cents trente-sept pieds, produisent ensemble mille trois cents soixante-quinze pieds, surface totale de cette ovale.

Opération.

29 pieds diametre du grand axe
29 à multiplier par lui-même.
───────
261
58
───────
841 pieds surface du carré imaginaire.

⅐ 420 6
⅐ 210 3
⅐ 30 ⅐
─────────
 661 9 ⅐ réduit à l'entier pour éviter fraction,
 ────── faisant la surface du cercle entier.

Si 360 donnent 661 p. combien 119 degrés.
 119
 1 5949
 30⁷ 661
 066⁵⁹ 661
 ───── ─────
 78659 78659 à diviser par 360 degrés.

 36000 218 p. 5 8 surface d'une portion.
 366 218 5 8 autre portion.
 3 ─────
 437 ″ ″ surface de ces deux portions.

```
232
348
2140
─────
360    5        70 pieds grand axe.
                70
096             ──────
2976            4900 pieds surface du carré imaginaire.
─────
360    8    ┊   2450
            ┊   1225
            ┊   175
                ──────
                3850 surface du cercle entier.

        Si 360 donnent 3850, combien 61 degrés.
                    61
                ──────
                3850
                23100
    1
    083         234850 à diviser par 360.
    1885
    234850
    ──────
    36000       652 p. 4  4 surface d'une portion.
    366         652   4  4 autre portion.
    3           ──────
                1304  8  8 surface des deux portions.
    120
    1560
    ──────
    360     4 pouces
    000
    1440    4 lignes.
    ──────
    360
```

D'ARCHITECTURE-PRATIQUE. 233

Sera déduit sur ces deux dernieres portions la superficie des deux triangles, ensemble vingt pieds sur dix-huit pieds trois pouces, produisent ensemble trois cents soixante-six pieds de surface.

Surface de ces deux dernieres portions. 1304 pieds.
A déduire. 366
─────
Surface réelle de ces deux portions. . 938
Surface des deux premieres portions. . 437
─────
Surface de cette ovale comme dessus. . 1375 pieds.

Méthode pour toiser juste la circonférence de la susdite ovale.

 70 pieds diametre du petit axe.
par 3 ⅐ selon Archimede.
─────
 210
 10
─────
 220 circonférence du petit axe.

Opération

Si 360 degrés donnent 220 pieds de circonférence, combien. 61 degrés.
─────
 220
1₀ 1320
2620
13420 13420 à diviser par 360.

3600 37 p. 3 p. 4 lig. circonférence d'une portion.
 36 37 3 4 autre portion.
─────
 74 6 8 les deux ensemble.

```
  254
  120
 1200
 ————    
  360    3    29 pieds de diametre, grand axe.
                3 ½ multiplier comme dessus.
  000
 1440         87
 ————          4 ½
  360    4    ————
               91 ½ circonférence.
```

Si 360 donnent 91 p. ½ combien 119 degrés.

```
  004         119
 10846
 ————          819
 3600   30 p.   91
   36          9117
              ————
              10846 à diviser par 360.
  192
  552
 ————
  360    1 pouce.
         30 p. 1 p. 6 l. circonférence d'une portion.
         30    1   6   autre portion.
  044   ————————
 2204    60    3   " les deux ensemble.
 ————
  360    6 lignes.
```

Il est démontré ci-dessus que la circonférence des deux portions du cercle du petit axe contiennent . 74 p. 6. p. 8 l.
Les deux autres portions du grand axe, ensemble. 60 3 "
Circonférence totale de cette ovale. 134 9 8

Abréviation pratique pour trouver la superficie de cette ovale.

Il faut additionner les deux diametres ensemble, & du produit en prendre moitié, pour en faire un diametre proportionnel.

EXEMPLE.

 50 pieds d'un côté.
& 35 de l'autre.

 85 ensemble.

½ 42 6 diametre proportionnel à multiplier
par 3 ⁴⁄₇ selon les hauteurs.

127 6
 6 " ⁴⁄₇

133 6 ⁴⁄₇ circonférence pratique.

C'est quinze pouces environ de moins sur la circonférence.

Proposition d'une superficie quelconque, supposée de neuf cents soixante-deux pieds six pouces à renfermer dans dans un cercle, combien ce cercle aura-t-il de diametre?

Pour faire cette opération, il faut multiplier cette surface par quatorze, qui donnera treize mille quatre cents soixante-quinze, qu'il faut diviser par onze; il se trouvera au quotient douze cents vingt-cinq, qu'il faudra extraire par la racine carrée; il se trouvera au quotient trente-cinq pieds pour diametre de la susdite superficie.

Opération.

```
562 p. 6 p.   surface proposée.
     14       multipliés.
   ────
   2848
   5627
   ────
   13475   à diviser par 11.
```

```
  coo
  02250
  13475
  ─────
11111  1225 à extraire par la racine carrée.
 111
```

```
    300
   1225
   ────
    365  35 pieds diametre du cercle proportionné
          à cette surface proposée.
```

Le développement de la derniere ovale, figure 28, démontre la facilité de toiser toute portion quelconque.

Autre opération pour toiser la superficie plane de toute parabole, selon Archimede, figure 29.

Ladite parabole contient trente pieds de longueur de base sur quarante-deux pieds de hauteur de la perpendiculaire, produit en superficie douze cents soixante pieds, dont il faut déduire un tiers d'icelle pour le vuide de l'équarriffement A, de quatre cents vingt pieds de surface; le surplus de la surface requise de cette parabole est de huit cents quarante pieds deux pouces,

mesurer la perpendiculaire par les deux tiers de la base.

Premiere opération.

```
  30 p. base
  42    perpendiculaire.
  ─────────
  60
 120
 ─────────
 1260 pieds surface totale, à déduire le tiers.
⅓ 420
 ─────────
 840 surface de cette parabole.
```

Deuxieme opération.

```
 42 pieds   hauteur de la perpendiculaire.
 20         deux tiers de la base.
 ─────────
 840  idem, surface de ladite parabole.
```

Méthode pour mesurer la superficie des corps solides.

Pour mesurer la superficie convexe d'un cylindre droit, figure 30.

Il faut mesurer la circonférence de soixante-six pieds sur dix-huit pieds de hauteur, produit en superficie requise onze cents quatre-vingt-huit pieds ou onze toises de circonférence sur trois toises de hauteur; le produit requis sera de trente-trois toises superficielles.

Pour mesurer la superficie convexe d'un cylindre ayant pour plan le diametre comme le précédent, & oblique au sommet, figure 31.

Il faut trouver la circonférence de soixante-six pieds sur dix-neuf pieds six pouces de hauteur réduit moyenne, ayant dix-huit pieds d'un côté & vingt-un pieds de l'autre, ensemble trente-neuf pieds de hauteur; la moitié

est de dix-neuf pieds six pouces de hauteur comme dessus, produit en superficie, douze cents quatre vingt-sept pieds, ou trente-cinq toises quatre pieds six pouces superficieles, ayant onze toises de circonférence, sur trois toises un pied six pouces de hauteur réduit.

Pour mesurer la superficie convexe d'un cône droit, figure 32.

La circonférence du bas, de soixante-six pieds de circonférence ayant de même vingt-un pieds de diametre en plan sur dix-neuf pieds réduit de hauteur, moitié de la ligne d'inclinaison A B, produit en superficie douze cents cinquante-quatre pieds, ou multiplier onze toises de circonférence par trois toises un pied de hauteur réduit ; la surface requise sera de trente-quatre toises cinq pieds à toise superficielle.

Pour mesurer la superficie convexe d'un cône oblique étant incliné sur sa base, suivant la figure 33.

Le diametre de vingt-un pieds produit soixante-six pieds de circonférence sur moitié des lignes d'inclinaisons en moyenne proportionnelle, A C de vingt-quatre pieds, B C de trente pieds, ensemble cinquante-quatre pieds, dont la moitié d'icelle est de vingt-sept pieds proportionnel, & la moitié de vingt-sept pieds est de treize pieds six pouces à multiplier par soixante-six pieds de circonférence ; le produit requis sera de huit cents quatre-vingt-onze pieds de surface, ou onze toises de circonférence, par deux toises un pieds six pouces de hauteur moyenne, produit en toises superficielles vingt-quatre toises quatre pieds six pouces.

Pour mesurer la superficie convexe d'un cône droit tronqué, figure 34.

Le diametre de la base de vingt-un pieds produit soixante-six pieds de circonférence ; le diametre de la la partie tronquée au sommet de sept pieds, produit

vingt-deux pieds de circonférence ; additionner les deux enſemble, produiſent quatre-vingt-huit pieds de circonférence, dont la moitié proportionnelle eſt de quarante-quatre pieds à multiplier par le côté A B de vingt-un pieds de hauteur, produit en ſuperficie neuf cents vingt-quatre pieds, ou pour en avoir les toiſes ſuperficielle, ſept toiſes deux pieds de circonférence moyenne par trois toiſes trois pieds de hauteur, produit vingt-cinq toiſes quatre pieds.

Pour meſurer la ſuperficie convexe d'un cône oblique à ſa baſe, & tronqué, figure 35.

Le diametre de la baſe de vingt-un pieds produit ſoixante-ſix pieds de circonférence; le diametre de la partie tronquée au ſommet de ſept pieds, produit vingt-deux pieds de circonférence, produiſent les deux enſemble quatre-vingt huit pieds, dont la moitié proportionnelle eſt de quarante-quatre pieds de circonférence; à multiplier par dix-neuf pieds ſix pouces, moitié des deux côtés A B C D, enſemble trente-neuf pieds, le produit ſera de huit cents cinquante-huit pieds de ſurface, ou ſept toiſes deux pieds de circonférence moyenne, par trois toiſes un pied ſix pouces de hauteur réduit, produit vingt-trois toiſes cinq pieds de ſurface.

Pour meſurer la ſuperficie convexe d'une ſphere, figure 36.

Le diametre du cercle de vingt-un pieds, produit en circonférence ſoixante-ſix pieds ; il faut multiplier cette circonférence par le diametre, & l'on trouvera pour la ſuperficie requiſe, treize cents quatre-vingt-ſix pieds ; & pour en avoir les toiſes ſuperficielles, multiplier onze toiſes de circonférence par trois toiſes trois pieds de diametre, l'on trouvera trente-huit toiſes & demie.

Autre maniere.

Multiplier le diametre par lui-meme, le produit fera de quatre cents quarante-un pieds; à multiplier par trois & un feptieme, le produit fera de treize cents quatre-vingt-fix pieds comme deffus.

Opération.

 21 diametre.
 21
 ―――
 21
 42
 ―――
 441 furface du carré imaginaire à multiplier
par 3 $\frac{1}{7}$
 ―――
 1323
 63
 ―――
 1386 furface de cette fphere, comme deffus.

Pour mefurer la furperficie convexe d'une portion de fphere, figure 37.

Il faut faire une regle de proportion, & dire, comme le diametre de la fphere eft à la fuperficie totale d'icelle, la hauteur de la portion eft à la fuperficie de la même portion.

EXEMPLE.

21 pieds diametre total de la fphere.
1386 pieds fuperficie.
 7 pieds hauteur de la portion A B.

D'ARCHITECTURE-PRATIQUE.

Si 21 pieds donnent 1386 pieds,
combien 7

```
                    9702 à diviser par 21 pieds.
  00
1340
9702
————
2111    462 pieds surface requise de cette portion.
  22
```

Autre maniere.

Il faut multiplier le diametre entier de la sphère de vingt-un pieds par sept pieds, hauteur de la portion le produit sera de cent quarante-sept pieds ; l'on aura un rectangle à multiplier par trois pieds un septieme, la superficie sera requise.

EXEMPLE.

```
        21 pieds  diametre.
         7        hauteur de la portion à multiplier.
        ———
        147       surface du rectangle à multiplier.
par       3 1/7
        ———
        441
         21
        ———
        462 ,     surface de cette portion comme dessus.
```

Pour mesurer la superficie convexe d'une sphéroïde supposée de trente-cinq pieds de diametre au petit axe, & cinquante pieds au grand axe.

Il faut connoître la circonférence du petit axe de trente-cinq pieds, lequel produit en superficie convexe trois mille huit cents cinquante pieds, & dire, par une regle de proportion, si trente-cinq diametre,

Q

du petit axe, égale cinquante, diametre du grand axe, combien trois mille huit cents cinquante au troisieme terme, superficie convexe du petit axe.

Opération.

Si 35 égale 50, combien 3850
 50
 192500

0
170
192500

355 5500 pieds, superficie convexe de cette sphéroïde.
3

5500 pieds superficiels réduits en toises courantes.
916 toises 4 pieds toises courantes.
152 toises 4 pieds 8 pouces superficielles de cette sphéroïde.

L'on peut mesurer par cette régle toute autre partie que la moitié d'une sphéroïde concave ou convexe, d'autant qu'il y a même proportion à la superficie de la sphère par le diametre du petit axe, vu que le petit axe est au grand axe.

Convexe est la superficie extérieur de la sphère.
Concave est l'intérieure.

Stéréométrie cube, ou mesures des corps solides.

Solide est un corps ou figure qui a longueur, largeur & profondeur.

Proposition, premiere figure 39.

Ladite figure contient deux cents seize pieds cubes, ou une toise cube, ayant six pieds de long sur six pieds de large, & six pieds de hauteur ou profondeur.

Opération.

6 pieds de long.
6 pieds de large.

36 pieds de superficie plane.
6 pieds de hauteur.

216 pieds cubes, ou toise cube.
36 toises courantes.
6 toises superficielles.
1 toise cube en ladite figure.

Un parallelograme rectangle ou carré long se mesure suivant le même principe.

Si de telle figure quelconque il se trouvoit d'inégales hauteur ou profondeur, il faudroit les mesurer toutes à distance égale, les additionner ensemble, supposé qu'il y en ait huit du produit d'icelle, en prendre le huitieme, ce sera la hauteur proportionnelle à multiplier par la surface du plan ou base, le le produit du cube sera requis.

Deuxieme proposition, figure 40, représentant le toisé du cube d'un prime triangulaire equilateral.

Pour mesurer ce prime, il faut trouver la superficie plane de la base, supposée de soixante-six pieds, à multiplier par sa hauteur de quinze pieds, l'on trouvera

quatre toises trois pieds six pouces cubes pour la so-
lidité requise.

Opération.

66 pieds surface de la base ou plan.
15 pieds hauteur.

330
66

990 pieds surface de ce prime à réduire en toises superficielles.
165 t. toises courantes.
27 t. 3 p. toises superficielles.
4 t. 3 p. 6 p. cubes de ce prime.

Tous les autres primes quelconques, dont les bases auront d'autres figures paralleles & perpendiculaires aux côtés, feront mesurés suivant le même principe, soit rhombes, rhomboïde, trapèze, trapézoïde, pentagone, exagone, épagone, & autres réguliers & irréguliers, démontrés ci-devant en la planimétrie, ainsi que le cylindre pour une colonne ou fouille de terre d'un puits, bassin, &c.

Troisieme proposition, figure 41, représentant un prime triangulaire oblique dont les bases & les côtés sont paralleles entre eux, mais les bases sont obliques sur les côtés.

EXEMPLE.

Pour la mesurer, il faut, de l'extrémité de l'une des bases, faire tomber une perpendiculaire sur l'autre, multiplier la hauteur d'icelle par la superficie de la

D'ARCHITECTURE-PRATIQUE.

base ou plan supposé comme dessus, de soixante-six pieds de superficie en plan, sur treize pieds de hauteur de la perpendiculaire, produit en cube huit cents cinquante-huit pieds.

Opération.

66 pieds surface de la base.
13 hauteur de la perpendiculaire.
───────
198
66
───────
858 pieds cubes de ce prime oblique, en trouver le cube en toise, &c.
143 t. toises courantes.
23 5 p. toises superficielles.
3 5 10 p. toises pieds & pouces cubes de ce prime.

Tout prime & cylindre oblique se mesure suivant ce principe.

Quatrieme proposition, figure 42, représentant une pyramide a-plomb triangulaire.

EXEMPLE.

Pour mesurer & trouver le solide de cette pyramide, il faut noter qu'elle est la troisieme partie du prime, ayant même base & même hauteur; il faut multiplier la base, supposée de soixante-six pieds, par le tiers de la hauteur, qui est cinq pieds, ayant en total quinze pieds, la solidité requise sera de trois cents trente pieds.

Opération.

66 pieds surface de la base.
5 pieds tiers de la hauteur.

330 pieds cubes de cette pyramide, en trouver les toises, pieds & pouces cubes.

- 55 toises toises courantes.
- 9 t. 1 pieds toises superficielles.
- 1 t. 3 p. 2 p. toises, pieds & pouces cubes.

Toute pyramide à-plomb, de telle figure quelconque, se mesure suivant ce principe.

Cinquieme proposition, figure 43, représentant une pyramide oblique ayant pour base ou plan une figure quadrilatere ou carré parfait.

EXEMPLE.

Pour mesurer & trouver le solide de cette pyramide, il faut multiplier la superficie de la base, qui est de cent quarante-quatre pieds sur cinq pieds de hauteur, tiers de la hauteur de la perpendiculaire à-plomb du sommet, jusque sur la base A B, le cube requis sera de sept cents vingt pieds.

Opération.

144 pieds surface de la base ou plan.
5 pieds de hauteur, tiers de la hauteur de la perpendiculaire.

720 pieds cubes de cette pyramide oblique à réduire en toises, pieds & pouces.

- 120 toises courantes.
- 20 toises superficielles.
- 3 t. 2 p. toises & pieds cubes de cette pyramide.

Même principe pour toute autre pyramide & cônes obliques, figure 44.

Sixieme proposition, figure 45, repréſentant une pyramide tronquée, parallele a ſa baſe, ayant pour baſe ou plan une figure quadrilatere.

E X E M P L E.

Pour meſurer & trouver le ſolide de cette pyramide tronquée, il faut de même multiplier la ſuperficie de la baſe ou plan, ſuppoſée de cent quarante quatre pieds, par le tiers de la hauteur totale, comme ſi elle étoit entiere, qui eſt de cinq pieds de hauteur, la ſolidité requiſe ſera de trois cents trente pieds, ſur laquelle il faut déduire la partie tronquée C D, ſuppoſée de dix-huit pieds cubes; le ſurplus de cette pyramide tronquée, déduction faite, ſera de trois cents douze pieds cubes requis. Même opération que deſſus pour en trouver les toiſes, pieds & pouces cubes; ainſi opérer pour les cônes & pyramides tronqués obliquement.

Septieme propoſition, figure 46, repréſentant la ſphère ou globe.

E X E M P L E.

Pour meſurer & trouver le ſolide ou cube de la ſphère, ſuppoſée de 35 pieds de diametre, produit cent dix pieds de circonférence & trois mille huit cents cinquante pieds de ſuperficie convexe; à multiplier par trente-cinq pieds de diametre, le produit ſera de cent trente-quatre mille ſept cents cinquante pieds; il faut en prendre le ſixieme, qui ſera la ſolidité requiſe de la ſphère de vingt-deux mille quatre cents cinquante-huit pieds quatre pouces.

Opération.

```
       35 pieds diametre à multiplier
par    3 ⅐  selon les Auteurs.
      ─────
       105
         5
      ─────
       110 circonférence d'icelle, à multiplier
par     35 du diametre.
      ─────
       550
       330
      ─────
      38,0 superficie convexe d'icelle, à multiplier
par     35 diametre.
      ─────
     19250
     11550
     ──────
     134750  En prendre le sixieme.
   ⅙ 22458 4 p. solide ou cube de ladite sphere.
```

Ou multiplier la superficie convexe par cinq pieds dix pouces, le sixieme de trente-cinq pieds de diametre, le produit sera de même que dessus.

Huitieme proposition, figure 47, pour trouver le cube ou solide d'une portion de sphère nommée secteur.

EXEMPLE.

Le secteur A B C est un corps solide pyramidal. Il faut connoître de combien la base B C est à la superficie totale de la sphère, l'on verra qu'elle est le sixieme; conséquemment, il faut prendre le sixieme du solide total de la sphère.

Opération.

22458 p. 4 p. " l. cubes total de la sphère.
⅙ 3743 " 8 l. cubes ou solide de ce secteur proposé.

Pour trouver le solide du segment seulement B C, il faut souſtraire du secteur prédécent le solide de la pyramide A B C, le surplus sera le solide dudit segment B C; laquelle pyramide est droite ou à-plomb.

EXEMPLE.

Suppoſé que la baſe B C, ait quatre pieds en carré elle produira en surface seize pieds, & que la perpendiculaire A D ſoit de dix-ſept pieds six pouces; il faut multiplier la ſuperficie de la baſe par le tiers de la perpendiculaire, l'on aura le solide de la pyramide à souſtraire du secteur, le surplus sera le solide du segment.

Opération.

Le solide du secteur proposé ſuivant l'opération ci-deſſus est de trois mille sept cents quarante-trois pieds huit lignes cubes, faiſant le ſixieme de la ſphère, & le secteur ſeulement de quatre-vingt-treize pieds quatre pouces.

16 p. " p. de superficie B C.
 5 10 tiers de la perpendiculaire A D.
─────
 80
 8
 ⅔
 1 ⅔
─────
 93 4 cube du secteur pyramidal.
3649 8 8 l. cube de la figure du segment.
─────
3743 " 8 l. solide entier dudit segment & secteur.

Neuvieme proposition, figure 48, pour mesurer la solidité des corps réguliers.

Les corps réguliers sont mesurés comme les pyramides dont le sommet & le centre, supposé un dodécagonne de douze côtés ; il faut trouver la superficie d'un de ses côtés de figure pentagone ; à multiplier par le tiers de la perpendiculaire, l'on trouvera le solide, ensuite multiplier par les douze, le produit sera la solidité requise.

Cette regle peut servir pour mesurer tous les corps réguliers & irréguliers, toutes les fois que l'on pourra fixer un centre commun à tous les sommets des pyramides.

Dixieme proposition, figure 49, pour mesurer le solide d'une sphéroïde.

Toute sphéroïde est quadruple d'un cône dont la base a pour diametre le petit axe, & pour hauteur la moitié du grand axe ; le petit axe est de douze pieds, le grand axe de vingt pieds.

Opération.

12 p. diametre du petit axe.
12

144 surface du carré imaginaire.
72
36
5 1 p. 9 l.

113 1 9 surface plane du cercle, fait du petit axe.
 3 4 " tiers de la perpendiculaire C E.

339 5 3
 37 8 7

377 1 10 solidité du cône A B C, à multiplier par
 4 4, qui est le quadruple.

1508 7 4 solide total de cette sphéroïde.

Autre méthode de cette même proposition.

Multiplier cent treize pieds un pouce neuf lignes de la superficie plane du cercle, fait du petit axe, par le tiers de vingt pieds, diametre total du grand axe C D, qui est de six pieds huit pouces, le produit sera de sept cents cinquante-quatre pieds trois pouces huit lignes, qu'il faut doubler le solide requis sera comme dessus de quinze cents huit pieds sept pouces quatre lignes.

Opération.

```
 113 p.  1    9
       6 8    ″
  ───────────────
  678  10  6   ″
   56   6 10   6
   18  10  3   6
  ───────────────
  754   3  8   ″
  754   3  8   ″
  ───────────────
 1508   7  4  ſolide requis comme deſſus.
```

Tout ce qui eſt démontré ci-deſſus des principes de Géométrie pratique ſuffit pour toiſer tout ce qui compoſe le bâtiment, ſans ſe charger la mémoire de tout ce que les mathématiques contenues aux différens Auteurs nous démontrent ; cette ſcience ſi étendue n'appartient à approfondir qu'à celui qui a des vues différentes de l'objet dont eſt ici queſtion ; alors il peut & doit avoir recours aux Auteurs.

FIN.

APPROBATION.

J'ai lu, par ordre de Monseigneur le Garde des Sceaux, un Manuscrit ayant pour titre : *Instruction & Traité d'Architecture pratique, selon l'art*, & n'y ai rien trouvé qui puisse en empêcher l'impression. A Paris, ce 8 juin 1782.

PERRARD DE MONTREUIL.

PRIVILEGE DU ROI.

LOUIS, par la grace de Dieu, Roi de France & de Navarre : A nos amés & féaux Conseillers les Gens tenans nos Cours de Parlement, Maîtres des Requêtes ordinaires de notre Hôtel, Grand-Conseil, Prévôt de Paris, Baillifs, Sénéchaux, leurs Lieutenans Civils, & autres nos Justiciers qu'il appartiendra : SALUT Notre amé le sieur JULIEN-FRANÇOIS MONROY, ancien Appareilleur, Nous a fait exposer qu'il desireroit faire imprimer & donner au Public un Ouvrage de sa composition intitulé : *Instruction & Traité d'Architecture pratique, selon l'art, &c.* S'il Nous plaisoit de lui accorder nos Lettres de Permission pour ce nécessaires. A CES CAUSES, voulant favorablement traiter l'Exposant, Nous lui avons permis & permettons par ces Présentes, de faire imprimer ledit Ouvrage autant de fois que bon lui semblera, & de le faire vendre, & débiter par-tout notre Royaume, pendant le temps de cinq années consécutives à compter du jour de la date des présentes. FAISONS défenses à tous Imprimeurs, Libraires & autres personnes, de quelque qualité & condition qu'elles soient, d'en introduire d'impression étrangere dans aucun lieu de notre obéissance ; à la charge que ces Présentes seront enregistrées tout au long sur le Registre de la Communauté des Imprimeurs & Libraires de Paris, dans trois mois de la date d'icelles; que l'impression dudit Ouvrage sera faite dans notre Royaume & non ailleurs, en bon papier & beau caractère ; que l'Impétrant se conformera en tout aux Réglemens de la Librairie, & notamment à celui du 10 Avril 1725, & à l'Arrêt

de notre Conseil du 30 Août 1777, à peine de déchéance de la présente Permiſſion; qu'avant de l'expoſer en vente, le manuſcrit qui aura ſervi de copie à l'impreſſion dudit Ouvrage, ſera remis dans le même état où l'Approbation y aura été donnée, ès-mains de notre très-cher & féal Chevalier, Garde des Sceaux de France, le Sieur Hue de Miromesnil, Commandeur de nos Ordres; qu'il en ſera enſuite remis deux exemplaires dans notre Bibliothèque publique, un dans celle de notre Château du Louvre, un dans celle de notre très-cher & féal Chevalier, Chancelier de France, le Sieur de Maupeou, & un dans celle dudit Sieur Hue de Miromesnil; le tout à peine de nullité des Préſentes: du contenu deſquelles vous mandons & enjoignons de faire jouir ledit Expoſant & ſes ayans cauſe pleinement & paiſiblement, ſans ſouffrir qu'il leur ſoit fait aucun trouble ou empêchement. Voulons qu'à la copie des Préſentes, qui ſera imprimée tout au long, au commencement ou à la fin dudit Ouvrage, foi ſoit ajoutée comme à l'original. Commandons au premier notre Huiſſier ou ſergent ſur ce requis, de faire pour l'exécution d'icelles, tous Actes requis & néceſſaires, ſans demander autre permiſſion, & nonobſtant clameur de Haro, Charte Normande, & Lettres à ce contraires. Car tel est notre plaiſir. Donné à Verſailles, le ſeizieme jour du mois de Mars l'an de grace mil ſept cent quatre-vingt-cinq, & de notre règne le onzieme.

Par le Roi, en ſon Conſeil.

LEBEGUE.

Regiſtré ſur le Regiſtre XXII de la Chambre Royale & Syndicale des Libraires & Imprimeurs de Paris, Numéro 2690, folio 292, conformément aux diſpoſitions énoncées dans la préſente Permiſſion; & à la charge de remettre à ladite Chambre les huit Exemplaires preſcrits par l'article CVIII du Règlement de 1723. A Paris, le 22 Mars 1785.

LE CLERC, *Syndic.*

De l'Imprimerie de la Veuve BALLARD & Fils, Imprimeurs du Roi, rue des Mathurins, 1785.

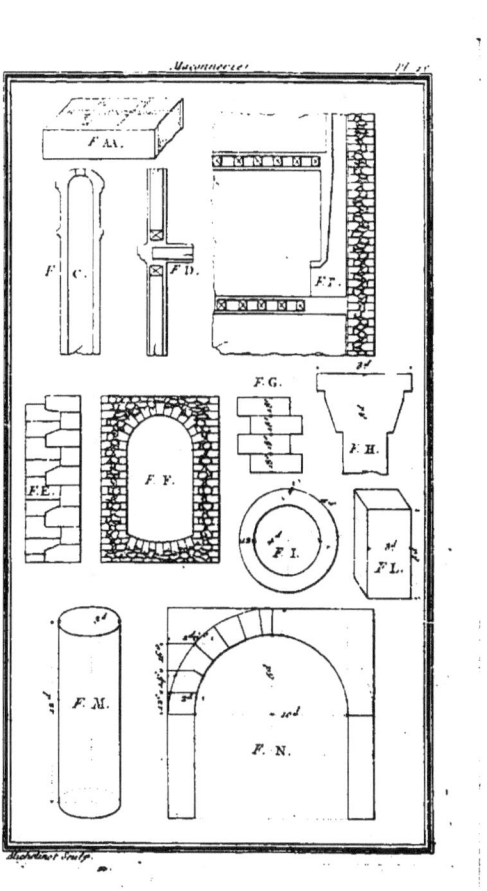

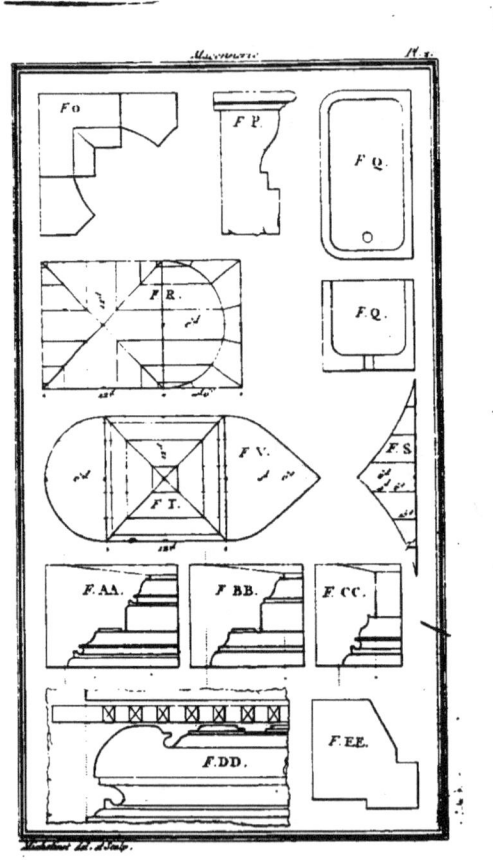

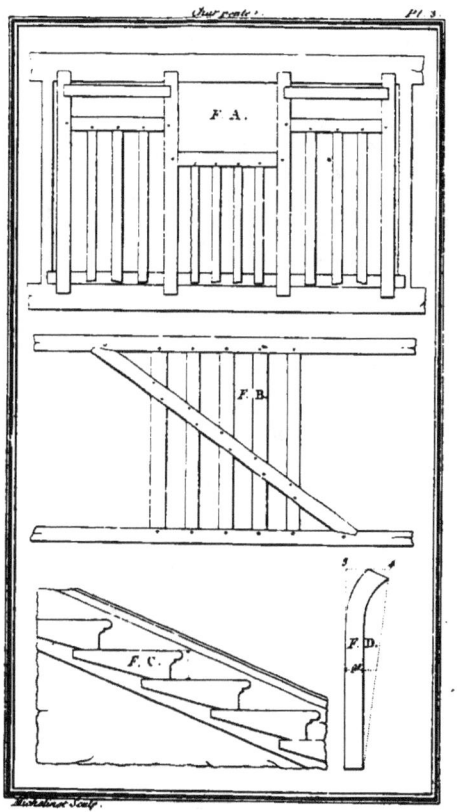

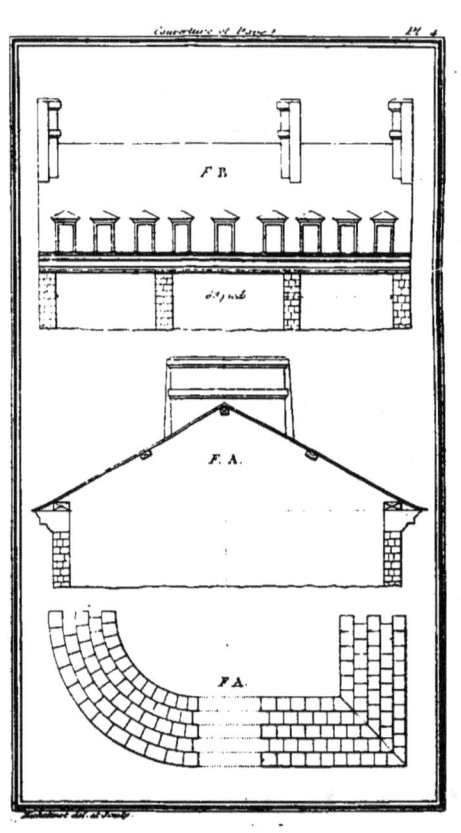

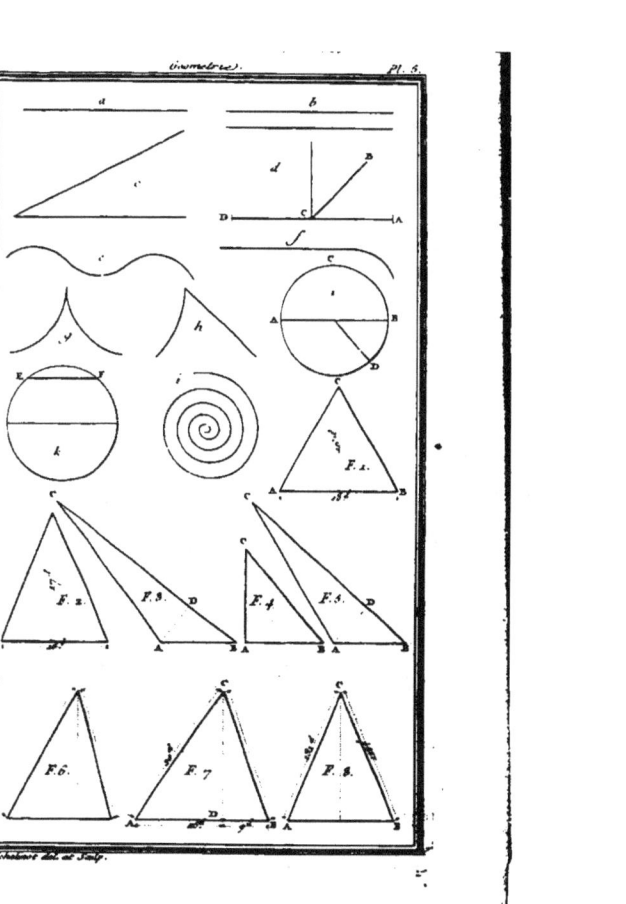

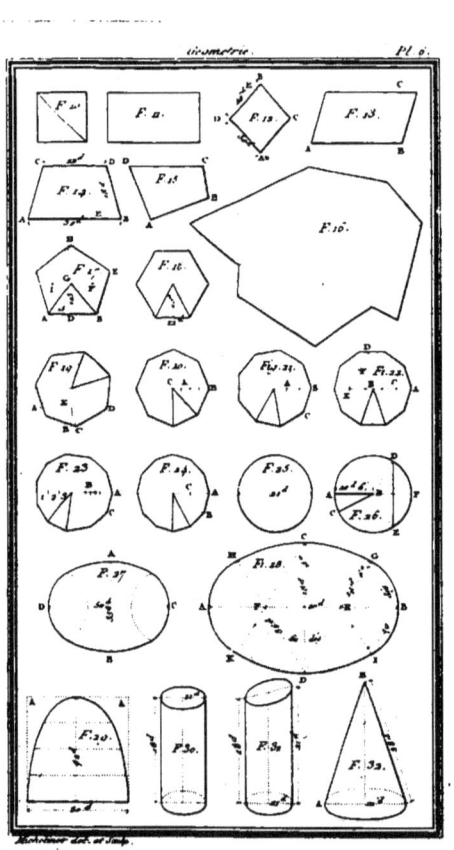

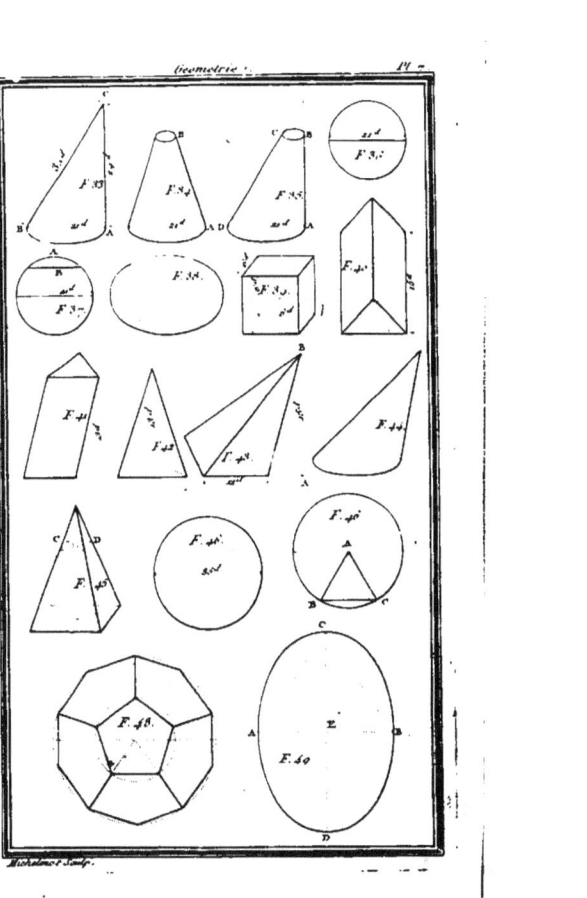

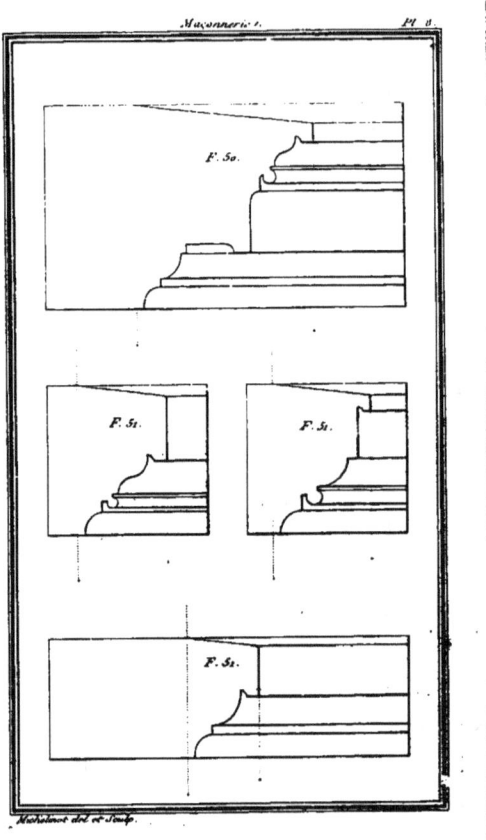

TABLE
DES MATIERES

Contenues en ce volume.

Honoraires des Architectes,	Page 1
Appointemens pour un Inspecteur,	2
Idem, pour un Toiseur,	3
Appareilleur,	4
Tailleur de pierre,	ibid.
Commis,	5
Un Poseur, un Contreposeur, un Maçon, un Limosin limosinant, & un Manœuvre, chaque jour,	ibid.

CHOIX DES MATÉRIAUX.

Pour le sable,	6
Pour les eaux,	ibid.
Pour le ciment,	7
Pour la chaux,	ibid.
Maniere d'éteindre la chaux pour la meilleure qualité,	ibid.
Qualité du plâtre,	8
Idem, du mortier de chaux & sable,	9
Idem, du mortier de terre,	ibid.
Idem, pierre dure,	ibid.
Idem, les défauts qui se trouvent dans la pierre,	10
Pour la fixation des arpes dans la construction en pierre,	ibid.
Pour la qualité de la pierre Vergelé & Saint-Leu, & les observations à ce nécessaires,	11

TABLE

Observation concernant la bonne construction en pierre, ainsi que la maniere de la poser, pages 12 & 13, ci, 12
Observation concernant les faillies d'Architectures, pour éviter que les eaux pluviales ne noirciſſent les moulures au-deſſous du premier membre ſupérieur, 14
Qualité du moilon d'Arcueil, & obſervation à ce ſujet, ibid.
Autre pour le moilon à plâtre, 15
Idem, pour les plâtras, ibid.
Idem, pour la brique, ibid.

PRIX DES MATÉRIAUX,

à Paris, en l'année 1781.

Pour la pierre dure, 16
Idem, pour la pierre Vergelé, ibid.
Idem, pierre de Saint-Leu, 17
Idem, moilon des environs de Paris, ibid.
Prix fixe du moilon piqué, au cent, & obſervation à ce ſujet, 18
Idem, moilon eſmiller, 19
Meuliere, ibid.
Moilon brute des carrieres à plâtre, 20
Vieux plâtras des démolitions, ibid.
Brique, ibid.
Grands carreaux de terre cuite à ſix pans, ibid.
Petits carreaux, *idem*, 21
Grands carreaux d'âtre, chaque cent, *Idem*, à bande de ſix pouces, & obſervation pour la poſe, ibid.
Boiſſeaux ou pots de terre pour les foſſes d'aiſance, ibid.
Pots à deux pour les ſieges d'aiſance, pots à ventouſe & tuyaux de grès, ibid.
Sable de terrein,

DES MATIERES.

Le ciment de bonne qualité, page 21
Chaux vive, & observation à ce sujet, 22
Plâtre, avec détail à ce sujet, ibid.
Mortier d'argile ou terre franche, 23

REGLES GENÉRALES
Pour la bonne construction en Maçonnerie.

Pour les fouilles & murs, avec observation à ce nécessaire, pages 23 & 24, ci, 23
Pour la construction d'un puits en pierre ou moilon, 24
Pour les cheminées, 25
Observation lors de la construction des cheminées pour éviter, le plus possible, de fumer, pages 25, 26 & 27, ci, 25
Pour les aires des planchers, 27
Saillies d'Architecture à l'extérieur des murs de face, pages 27 & 28, ci, 27
Maniere de construire les fosses d'aisance, pages 28 & 29, ci, 28
Observation pour mettre à prix la démolition des anciennes fosses d'aisance, pages 30, 31 & 32, ci, 30
Représentation pour la construction des murs de clôture, 33
Observation pour la démolition d'un vieux bâtimens, pages 33, 34 & 35, ci, 33
Observation avant la construction de tous bâtimens quelconques, pages 35, 36, 37, 38 & 39, avec les observations nécessaires pour éviter toute supercheries & faire un devis en bonne forme, ci, 35

TABLE

DÉMONSTRATION

Du toisé de la Maçonnerie.

Pour les murs en pierre, pages 39, 40 & 41, ci 39
Pour les murs en moilon, & accessoire, 41
Pour les plafonds & corniches, page 41 & 42, ci, 41
Pour les cloisons de distribution, 42
Pour les planchers & autres ouvrages légers, avec les observations nécessaires, page 42, 43 & 44, ci, 42
Pour avoir quittance d'emploi, pour hypotheque de l'avance de ses deniers, & observations à ce sujet, 44

APPRÉCIATION

Du prix des Ouvrages de maçonnerie, suivant la valeur des matériaux à Paris, en l'année 1781, avec facilité d'en faire usage par-tout le royaume, en prenant connoissance de la valeur, tant des matériaux que du prix des Ouvriers, suivant les différens endroits.

SAVOIR;

Observation pour les murs en pierre, à la toise cube, brute en œuvre, page 45 & 46, ci, 45
Détail du plâtre qui doit entrer dans une toise cube de mur en pierre, 47
Détail de ce qui doit entrer de plâtre dans une toise cube de mur en pierre, pour lits & joints, ibid.
Détail particulier pour la valeur de la pose de chaque toise cube, ibid.
Appréciation pour développer la taille de pierre contenue dans une toise superficielle, 48

DES MATIERES.

Valeur de chaque toife fuperficielle de mur en pierre dure, de dix-huit pouces d'épaiffeur, à deux paremens ainfi que ce qu'un Tailleur de pierre en doit faire chaque journée, 49

Autre détail *idem*, pour un mur de trente-fix pouces d'épaiffeur, 50

Autre détail *idem*, pour un mur de neuf pouces, page 51

Autre détail pour des dalles *idem*, de fix pouces d'épaiffeur, pages 51 & 52, ci, 51

Maniere de toifer une jambe étriere, page 52 & 53, ci, 52

Autre maniere pour toifer les murs circulaires pour un puits, 53

Autre développement pour toifer un pillier de pierre dure ifolé fur quatre faces, pages 53 & 54, ci, 53

Autre détail en pierre *idem*, pour toifer le fût d'une colonne, pages 54 & 55, ci, 54

Autre détail *idem*, pour développer un arc de pierre dure d'une voûte ou berceau de cave, pages 56 & 57, ci, 56

Autre détail pour une voûte d'arrêts, arc de cloître & trompe, pages 57 & 58, ci, 57

Autre détail pour mettre à prix la valeur d'un banc de pierre, avec confoles, pages 59 & 60, ci, 59

Autre détail pour un auge de pierre, pages 60 & 61, ci, 60

Eftimation d'une toife cube de mur Vergelé brute, pofé en œuvre, pages 61 & 62, ci, 61

Détail d'un mur de dix-huit pouces d'épaiffeur, pierre *idem*, pages 62 & 63, ci, 62

Valeur d'une toife cube de mur, pierre de Saint-Leu, brute en œuvre, 63

Autre maniere de détailler la toife cube de grefferie & autres ouvrages de cette nature, 64

Détail pour un mur de dix-huit pouces de cette nature,

piqué plus proprement à la pointe fine, pages 65 & 66, ci, 65
Autre détail de la valeur des murs en moilon & plâtre non ravalé, à la toife cube, pages 66 & 67, ci, 66
Autre détail pour un mur de dix-huit pouces ravalé en platre, pages 67 & 68, ci, 67
Autre détail pour un mur *idem*, de trente-fix pouces d'épaiffeur, pages 68 & 69, ci, 68
Autre détail *idem*, pour un mur de douze pouces d'épaiffeur, 69
Obfervation pour fixer l'épaiffeur des murs brutes en œuvre non ravalé, 70
Autre détail pour mettre à prix l'hourdis d'une toife cube de moilon en chaux & fable, pour donner la connoiffance de la différence entre eux, pages 70 & 71, ci, 70
Moilon piqué en plus valeur, 71
Idem, du moilon efmiller, ibid.
Repréfentation pour différens fcellemens en mur, moilon, pages 71 & 72, ci, 71
Autre détail pour apprécier le prix de la toife cube en meuliere, hourdé en plâtre non ravalé, 73
Idem, pour un mur de dix-huit pouces de cette nature, hourdé & ravalé en plâtre, deux paremens, 74
Appréciation pour fixer le prix de chaque toife cube de mur *idem*, non ravalé, proportionellement à l'élévation d'un bâtiment quelconque, pages 74, 75, 76, 77 & 78, ci, 74
Obfervation pour l'hourdis de ces murs à chaux & fable, 78
Détail pour toifer la maçonnerie en moilon & plâtre d'une voûte en plein cintre, ou autre réduite à toife cube, pages 79, 80 & 81, ci, 79

DES MATIERES.

Idem, pour une voûte d'arrêts, arc de cloître, pages 81, 82 & 83, ci, — 81

Autre détail pour apprécier la valeur d'une toise cube en plâtras, hourdée en plâtre non ravalé, pages 83 & 84, ci, — 83

Autre détail pour la valeur de chaque toise superficielle de cette nature, de dix-huit pouces d'épaisseur, hourdée & ravalée en plâtre, pages 84 & 85, ci, — 84

Obfervation pour fixer l'épaisseur de ces murs, — 85

Autre détail pour fixer les murs à façon, tant en pierre qu'en moilon, suivant leur nature, pages 85, 86 & 87, ci, — 85

Autre détail pour les murs de clôture à façon *idem*, pages 87, 88 & 89, ci, — 87

Autre détail pour mettre à prix les murs en moilon, hourdés, ravalés en plâtre, en percement, compris démolitions, enlévement des gravois & rétablissemens des ruptures, pages 89, 90 & 91, ci, — 89

Autre détail pour apprécier la valeur de chaque toise cube de maçonnerie en brique de Bourgogne, hourdée en plâtre non ravalé, pages 91 & 92, ci, — 91

Détail pour un mur de cette nature, de dix-huit pouces d'épaisseur, hourdé & ravalé en plâtre, pages 92 & 93, ci, — 92

Autre détail pour une toise superficielle de quatre pouces d'épaisseur, hourdée & ravalée en plâtre, pages 93 & 94, ci, — 93

Détail particulier de la valeur des enduits en plâtre sur les languettes de brique, — 94

TABLE

AUTRE DÉTAIL PARTICULIER

Du prix des légers ouvrages en plâtre réduit à toise superficielle de chaque nature.

Pour chaque toise superficielle de plafond sur lattis jointifs, pages 94 & 95, ci,	94
Cloison creuse,	95
Cloison hourdée pleine, lattée & ravalée des deux côtés,	96
Cloison hourdée pleine, enduite à bois apparens des deux côtés, pages 96 & 97, ci,	96
Plancher hourdé plein, & plafonné dessous, pages 97 & 98, ci,	97
Aires de plâtre sur plancher, sur bardeau,	98
Entrevous de planchers entre les solives,	99
Différens détails pour prouver ce que dessus &, observation,	100
Recouvrement des poutres, linteaux & autres bois, à toise superficielle,	100
Scellement de lambourde, avec augets sous les parquets des planchers,	101
Auget simple entre les solives pour empêcher de gercer les plafonds,	ibid.
Estimation de la toise de hauteur d'une chauffe d'aisance, en fourniture totale, pages 101 & 102, ci,	101
Pour un siege d'aisance,	102
Chaque toise d'hauteur de pots à ventouse,	ibid.
Chaque toise de languettes en plâtre pour les cheminée,	ibid.
Valeur de chaque toise superficielle de lattis neuf, de cœur de chêne, cloué jointif,	103

Appréciation du prix des saillies d'Architecture en

DES MATIERES.

plâtre, pour les entablemens, plinthes, corniches, chambranles, pilastres & bandeaux, pages 103, 104, 105, 106, 107, 108 & 109, ci, 103
Autre détail pour apprécier le prix superficiel de chaque toise de rocailles, pages 109, 110 & 111, ci, 109
De renformis enduits en plâtre sur vieux murs, 111
Ravalement en plâtre sur vieux murs, à l'extérieur des bâtimens, pages 112 & 113, ci, 112
De rejointoiement en plâtre, 114
De rejointoiement à chaux & ciment, ibid.
Enduits & renformis à chaux & ciment, repassés à différentes fois pour éviter qu'ils ne gercent, ibid.
Crépis à chaux & sable, 115
Tableau pour apprécier chaque toise de légers ouvrages, conforme aux différens détails ci-dessus, sans autre recherche, pages 115 & 116, ci, 115
Carrelage en grand carreaux de terre cuite à six pans, 117
Pose de vieux carreaux en plâtre pur, 118
Petits carreaux neuf à six pans, pages 118 & 119, ci, 118
Grands & petits carreaux neuf en recherche, 119
Détail du prix de chaque toise cube de fouille ordinaire & autres, pages 119, 120, 121, 122, 123 & 124, ci, 119
Prix de chaque cube de glaise ordinaire, tant pour la fourniture que l'emploi, pages 124 & 125, ci, 124
Détail particulier pour le transport des terres à la brouette, pages 125, 126, 127, 128 & 129, ci. 125

CHARPENTE.

Détail pour apprécier la maniere de la toiser selon l'art, & sans usage, 130

Choix des bois, page 130
Prix des Ouvriers, ibid.
Prix des bois acquis du Marchand, 131
Bois de qualité, pages 131 & 132, ci, 131
Détail d'appréciation du prix des ouvrages de charpente en œuvre, avec tranfport ou fans tranfport, pages 132, 133 & 134, ci, 132
Obfervation concernant les vieux bois à façon, avec tranfport ou fans tranfport, pages 134, 135 & 136, ci, 134
Prix des étayemens, avec les obfervations néceffaires, pages 136, 137 & 138, ci, 136
Repréfentation concernant les bois fournis par le Marchand, 139
Fixation de la portée des bois, & autres obfervations fuivantes, pages 139, 140 & 141, ci, 139
Maniere de toifer ftrictement en œuvre les décharges & tourniffes en cloifon, ainfi que les limons & courbes d'efcaliers, avec les obfervations néceffaires, qui fuivent, pages 141, 142 & 143, ci. 141
Formalité à obferver avant la conftruction d'un bâtiment, pages 143 & 144, ci, 143

COUVERTURE.

Différentes fortes d'ardoifes, prix d'acquifition, lattes & clous, & prix des Ouvriers, pages 144, 145, 146, 147 & 148, ci, 144
Ufage accordé en plus valeur, 149
Repréfentation concernant d'autres ufages en plus valeur, pages 149 & 150, ci, 149
Repréfentation concernant la maniere de toifer un comble droit. 150
Appréciation du prix de chaque toife de couverture en ardoife neuve, recherchée, remaniée, en four-

DES MATIERES.

niture totale, pages 151, 152, 153 & 154, ci, 151

Prix du lattis à ardoife & volice, pages 154, 155 & 156, ci, 154

Prix de la fourniture de gouttiere en bois de chêne, en œuvre, 156

Obfervations pour la réparation des combles & démolitions, pages 156 & 157, ci, 156

Prix de l'acquifitionde la tuile de Bourgogne, grand moule, & appréciation en œuvre, en fourniture totale, pages 157, 158 & 159, ci, 157

Tuile recherche, 159

Tuile remaniée, pages 159 & 160, ci, 159

Obfervation pour éviter les abus, 160

Prix d'acquifition de la tuile de Bourgogne, petit moule, & valeur en œuvre, pages 160, 161 & 162, ci. 160

Tuile recherche & remaniée, 162

Autre obfervation fuivante, pages 162, 163 & 164, ci, 162

Autre efpece de couverture en bardeau, en douve de chêne, pages 164 & 165, ci, 164

Couverture en chaume, pages 165 & 166, ci, 165

Démonftration d'un comble imaginaire couvert en tuile, pour le mettre à prix, pages 167, 168, 169 & 170, ci, 167

Obfervation néceffaire lors de la conftruction de toute couverture en plein comble, tant en couverture neuve remaniée, & tuile recherche, pages 170 & 171, ci, 170

Couverture en tuile à claire-voie, en grand & petit moule, tuile de Bourgogne, pages 172 & 173, ci, 172

Régles générales pour l'entretien annuel de toutes couvertures en bâtimens, pages 173, 174, 175, 176 & 177, ci, 173

PAVÉ DE GRÈS.

Prix du gros pavé, chaque cent, 177
Eſtimation de chaque toiſe de ce pavé en œuvre ſur forme de ſable, avec les obſervations ſuivantes, pages 178 & 179, ci, 178
Autre détail de gros pavé refendu en deux, ſur forme *idem*, pour acquiſition & miſe en œuvre, pages 179 & 180, ci, 179
Autre pavé *idem*, ſur forme de ſable, poſé à chaux & ſable, 180
Idem, ſur forme de ſable, à chaux & ciment, pages 180 & 181, ci, 180
Autre pavé refendu en trois, de ſept pouces carrés, ſur trois pouces d'épaiſſeur, pour fourniture & poſe à chaux & ciment, page 181 & 182, ci, 181
Idem, ſur forme de ſable, poſé à chaux & à ſable, avec les obſervations à ce ſujet, pages 182 & 183, ci, 182
Prix des journées d'Ouvriers employés à ces ſortes d'ouvrages, 183
Pavé remanié *idem*, ſur forme de ſable, ibid.
Idem, poſé en ſalpêtre ſur même forme, 184
Idem en mortier de chaux & ſable ſur même forme, ibid.
Pavé *idem*, à chaux & ciment, pages 184 & 185, ci. 184
Obſervation à ce ſujet, pages 185 & 186, ci, 185
Pavé nommé blocage en cailloux, poſé de chant ſur forme de ſable, ou fourniture totale, 186
Différens objets ſuivans, pour les différentes meſures en bâtimens, 187
Dénomination des meſures du pied de Paris, ainſi que

de la province & de quelques pays étrangers, pages
187 & 188, ci, 187
Pesanteur de chaque pied cube de métaux & matériaux,
pages 188 & 189, ci, 188
Division du poids de la livre de Paris, 189
Objets utiles pour l'arpentage & autres, pages 189 &
190, ci, ibid.
Aunages, 190
Différentes mesures, pages 190, 191 & 192, ci, ibid.
Tarif d'abréviation pour faciliter les réductions de
calcul des différentes natures d'ouvrages, en sous-
trayant la division, pour d'une surface en pieds quel-
conques, de même les supposer en pieds cubes,
en trouver la réduction des toises tant courantes
que superficielles & cubes, pages 193, 194, 195,
196, 197, 198 & 199, ci, 193
Démonstration concernant les différens calculs en
bâtimens, suivant l'ancien usage, & par abrévia-
tion, contenus depuis la page 199 jusques & compris
207. ci, 199

GÉOMÉTRIE-PRATIQUE,

Avec les figures & opérations à chacune, commen-
çant à la page 208, jusques & compris la page
252, ci, 208

Fin de la Table des Matieres.